THE NATIONAL GALLERY

英国
国家美术馆

不容错过的艺术史经典

钟宏 著

汉逸轩 供图

北京时代华文书局

图书在版编目（CIP）数据

英国国家美术馆：不容错过的艺术史经典 / 钟宏著．—北京 ： 北京时代华文书局，2022.6
ISBN 978-7-5699-4619-2

Ⅰ．①英… Ⅱ．①钟… Ⅲ．①艺术—鉴赏—世界 Ⅳ．① J051

中国版本图书馆 CIP 数据核字（2022）第 069293 号

拼音书名 | YINGGUO GUOJIA MEISHUGUAN:BU RONG CUOGUO DE YISHUSHI JINGDIAN

出 版 人 | 陈　涛
选题策划 | 么志龙　周海燕
责任编辑 | 周海燕
执行编辑 | 崔志鹏
责任校对 | 张彦翔
封面设计 | 程　慧
版式设计 | 冷暖儿　赵芝英
责任印制 | 刘　银　訾　敬

出版发行 | 北京时代华文书局 http://www.bjsdsj.com.cn
　　　　　北京市东城区安定门外大街 138 号皇城国际大厦 A 座 8 层
　　　　　邮编：100011　电话：010 - 64263661　64261528
印　　刷 | 北京盛通印刷股份有限公司　010 - 52249888
　　　　　（如发现印装质量问题，请与印刷厂联系调换）
开　　本 | 710 mm×1000 mm　1/16　印　张 | 14　字　数 | 241 千字
版　　次 | 2023 年 6 月第 1 版　印　次 | 2023 年 6 月第 1 次印刷
成品尺寸 | 170 mm×230 mm
定　　价 | 88.00 元

前　言

英国国家美术馆（The National Gallery，在不同文献里或被译为伦敦国家美术馆、英国国立美术馆、英国国家艺廊等）是一座位于英国伦敦市中心特拉法尔加广场北侧的公共美术馆。

英国国家美术馆成立于1824年，主要收藏了从13世纪至20世纪初的2300多件绘画作品。该馆以免费参观的方式全年向大众开放，只在举办大型主题特展时需要购票进入。

一、概况

与欧洲大陆其他国家的国立美术馆不同，英国国家美术馆是从无到有建立的，而不是建立在政府或皇室艺术收藏品的基础之上的。1824年，英国政府从大收

英国国家美术馆

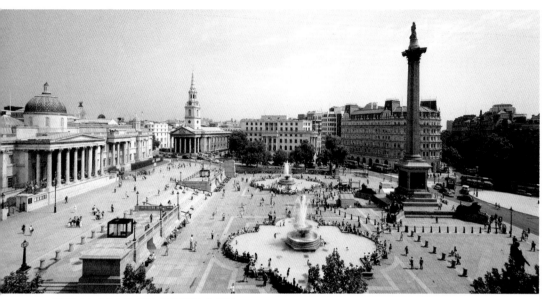

特拉法尔加广场全景（图左为英国国家美术馆）

藏家安格斯坦（Angerstein）的继承人手中购买了一批名画后，英国国家美术馆就诞生了。将近两个世纪，从收藏的作品数量上看，英国国家美术馆现有2300多幅绘画作品的规模仍比欧洲其他国家级画廊要小得多，但其收藏可谓名副其实的少而精，其中很多是世界级的艺术珍品。

英国国家美术馆的收藏量相比那些动辄藏有数十万艺术品的大型博物馆来说真是太少了，例如同城就有收藏艺术品数以万计的泰特美术馆（其原本是国家美术馆的一部分，1955年独立出来，现已发展成为4个美术馆：泰特英国美术馆、泰特现代美术馆、泰特利物浦美术馆、泰特圣艾弗斯美术馆），还有藏品数以百万计的大英博物馆。民间曾经有个有趣的说法："这是少有的几个国家级美术馆之一，其收藏的所有作品均永久陈列于众，到访者都可以看见。"当然现在看来这个说法有点夸张，但也道出了英国国家美术馆的一个重要特点，即当其他顶级艺术博物馆只能在有限空间展出一小部分藏品，而不得不将更大数量的收藏品长期入库时，英国国家美术馆则有条件将其精品系列拿出来长期陈列。

艺术爱好者们若对英国国家美术馆收藏的某画作神往，大都能到馆里如愿以偿地见到其真身。但英国国家美术馆中的大大小小66个展厅，仍没有足够墙面来展示所有这2300多幅绘画作品，况且美术馆的收藏品还在非常谨慎地增长和补充中。

英国国家美术馆的另一个重要特点是其收藏之"专"——只收藏和陈列绘画作品。美术门类不少，但该美术馆一心一意地专注于绘画，并且只收藏那些在西方美术史中有重大影响的画家的精品。其他类别的艺术品，不管来自艺术家遗赠还是收藏家的捐赠，则一概分配到其他公共美术馆去，如雕塑被分到了泰特英国美术馆，装置艺术作品被分到了泰特现代美术馆，装饰艺术品被分到了维多利亚与阿尔伯特博物馆。因此若来到英国，想好好看看近几百年的欧洲绘画精品的话，那就先去英国国家美术馆吧。

英国国家美术馆的特点还在于其收藏的画作系列的完整性，或可称之为"少而全"。由于历届英国国家美术馆掌门人都是有名的美术史家，对新进藏品的甄选非常细心，注重其与现存藏品的关联，补充已有系列的空缺，因此后来的参观者不仅可以看到许多大师的代表作，还能看到艺术家们之间的纵横影响，为艺术专业学生和学者研究欧洲不同艺术流派及风格的形成与变异提供了极佳环境。

其实收藏"少"不意味着来拜访的人少。单从参观人数统计上看，英国国家美术馆不仅是最受英国大众青睐的一座艺术博物馆，也在世界各大艺术博物馆中排名前列（2019年世界排名第七）。

二、建馆历史

英国国家美术馆8号大厅里展示着一幅巨大的油画：一个穿着长袍的人物（耶稣）双臂伸开，站在一个小平台上宣讲，图中其他人物做着各种各样的事情，比如相互交谈，但大多数人都将视线转向了他。这就是米开朗琪罗的弟子，意大利画家塞巴斯蒂亚诺·德·波翁博创作的《拉撒路的复活》。1824年此画以编号NG1（National Gallery No.1），成为第一幅进入该美术馆的作品，从此在馆内迎

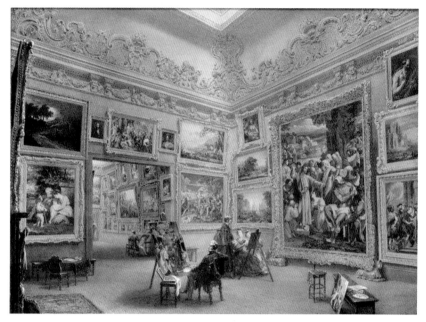

19世纪时英国国家美术馆的展厅陈列，右侧大画为意大利画家波翁博的《拉撒路的复活》

来送往来访观众已近200年。

18世纪下半叶，欧洲大陆德、法、意等国各大皇家或王室贵族的艺术收藏相继被国有化。然而，英国并没有效仿其他欧洲国家，英国王室收藏仍归君主所有，至今王室仍保存着大量的传世艺术珍品，因此人们可以去伦敦白金汉宫的女王画廊观赏文艺复兴大师们的名画。但在18世纪末期，许多英国艺术家和鉴赏家公开呼吁建立国家美术馆，他们认为，英国画派只有与欧洲绘画经典相衔接，才能厘清脉络，蓬勃发展。直到1823年，英国议院方通过建立国家美术馆的议案，并出资收购了第一批重要艺术收藏品，即大银行家安格斯坦收藏的38幅油画，其中包括上面提到的《拉撒路的复活》，以及拉斐尔、霍加斯等大画家的系列作品。

1824年5月10日，英国国家美术馆对公众正式开放，为数不多的作品陈列在帕

尔商业区的一座老楼里。1832至1838年间，由威廉·威尔金斯设计的英国国家美术馆，即现存的英国国家美术馆主建筑，在市中心的查林十字街区建成。之后美术馆前面的公共空间不断被扩大，从大道、平台、台阶到雕塑、喷泉、纪念碑，一个结构布局完整、以特拉尔加海战命名的中心广场逐渐呈现，并于1944年对公众开放。这一选址很重要，该地点位于伦敦富裕的西区和贫穷的东区之间，符合政府希望所有社会阶层的人都可以进入美术馆观赏藏品的建馆思路。1857年英国议会宣称："这些画作存在的最终目的并不是收藏，而是给人民带来崇高的艺术享受。"

15世纪和16世纪的意大利绘画曾是英国国家美术馆早期收藏的核心，而历任美术馆馆长的艺术史学识和审美品位在馆藏积累的过程中起了关键性作用。例如维多利亚女王所青睐的伊斯特莱克（Charles Lock Eastlake）爵士任馆长时，每年都去欧洲大陆，特别是意大利，为美术馆寻找合适的画作。他一共在国外买了148幅名画，在英国国内又买了46幅，其中包括若干幅如今成为"镇馆之宝"的作品。

在后来英国国家美术馆的发展中，建筑空间不足一直是个大问题，特别是美术馆如何应对著名艺术家、收藏家的重大遗赠，例如1851年透纳在去世前将其工

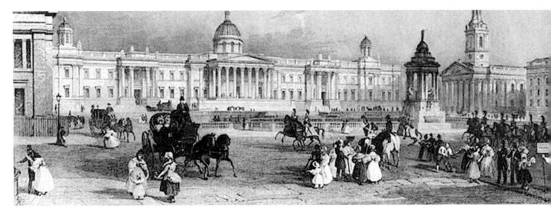

19 世纪的特拉尔加广场和英国国家美术馆

作室的全部作品（未完成作品除外）遗赠给国家时出现的尴尬局面。透纳遗嘱中点明了他的大画应与影响过他的克洛德·洛兰的作品对应展出（这一愿望如今在英国国家美术馆15号厅里仍然受到尊重），但他大部分的遗赠根本无法妥当展出。这种局面促使英国政府后来调整了国家艺术收藏的思路，从集中于一处改为分流到几处。1897年，英国国家美术馆的一大批收藏品被转移到了新建的泰特美术馆，那里重点展示19世纪英国艺术家的作品（其中透纳遗赠陈列在一个专设展厅里），也包括所有雕塑作品。当然后来泰特美术馆又面临同样的局面，不得不顺应时代变迁，将日益扩大且复杂化的艺术收藏分类分流到更多的新馆，这是后话。

三、藏画

英国国家美术馆的藏画主要是13世纪至20世纪初之间的欧洲及英国代表性画家的作品。美术馆主建筑结构对称，分为东南西北四个侧翼，馆内的藏画陈列也大致分为四大部分，按年代排序展出。

第一部分是13世纪到15世纪的蛋彩画与油画，有凡·爱克、乌切罗、杜乔、梅西纳、波提切利、贝里尼等人的大作。这个时期的绘画主题都跟宗教和王权有关，作品用于教堂祭坛或个人欣赏。许多画采用金银箔与华丽图案精心装饰。而早期北方文艺复兴也促进了油画颜料与技法的进步，为欧洲的画家们提供了创新表现方式的多种可能。

第二部分是意大利文艺复兴时期的油画，有达·芬奇、米开朗琪罗、拉斐尔、提香等众多大师的代表作品。这一时期的主要艺术家声名远扬，他们的绘画作品往往被放在专门设计的画廊里为人们所观赏。这一部分有关古代历史和神话主题的绘画几乎和基督教主题画一样重要，其时肖像画也受到高度重视。

第三部分主要是17世纪的油画，包括鲁本斯、普桑、凡·戴克、伦勃朗、维米尔等艺术家的作品。他们中有些人仍致力于从古典艺术中寻找灵感，同时发展自

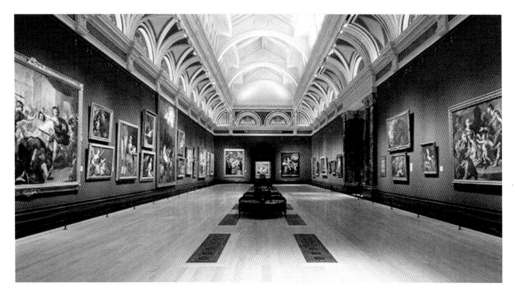

英国国家美术馆内展厅之一

己的个人风格，以新颖的手法来处理宗教和神话题材。另一些人，尤其是荷兰的专业画家们，更致力于从身边的生活和自然中寻找灵感。这一时期的许多精美静物画、风景画和日常风俗场景画都陈列在英国国家美术馆。

第四部分主要是18世纪至20世纪初的油画，包括卡纳莱托、戈雅、透纳、康斯太布尔、安格尔、莫奈、德加、凡·高、塞尚等风格迥异的艺术家的作品。该时期虽然艺术家们为教堂和宫殿进行的大型绘画的创作仍在继续，但他们更普遍的做法是在艺术品代理商的私人画廊或公共展览场所展出和出售小型作品。19世纪中有更多的艺术运动和流派出现，也有不少独立艺术家敢于标新立异，挑战传统、经典和官方艺术机构。

四、美术馆建筑

英国国家美术馆选址定在伦敦市中心特拉法尔加广场后，筹建委员会在1831年考察各方竞标方案后，接受了威廉·威尔金斯的设计方案，其主旨思想是希望建

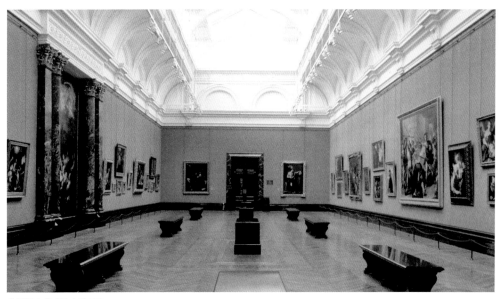

英国国家美术馆内展厅之二

立一个"艺术殿堂，通过历史典范来培育当代艺术"。但他的建筑也招来众多争议，从递交设计图到建筑竣工，一直遭受包括王室及议会成员在内的各种指责。一百多年之后，人们对这座建筑的看法改善了许多，如20世纪80年代查尔斯王子就撰文称威尔金斯设计的建筑为"深受爱戴的优雅朋友"。美术馆建筑在开馆的两个世纪中经过了多次改造，以扩大展览空间，改善展厅内的采光和空气流通。室内装饰风格也随着时代变迁而变更，例如20世纪中期美术馆入口大厅和走廊的地面铺上了一系列精致的马赛克图画，给馆内空间增添了又一道独特风景。

近年来，英国国家美术馆建筑最重要的增建部分是塞恩斯伯里侧翼（Sainsbury Wing），其由美国一对建筑师夫妇罗伯特·文丘里和丹妮斯·布朗于1991年设计，是从美术馆主体向西延伸的建筑，用于收藏文艺复兴时期的绘画作品，其也是英国后现代主义建筑中的一个重要案例。

与主建筑富丽堂皇的内部装饰相比，塞恩斯伯里侧翼的画廊更加简洁和贴心，文丘里的后现代主义建筑风格在此得到了充分的发挥。

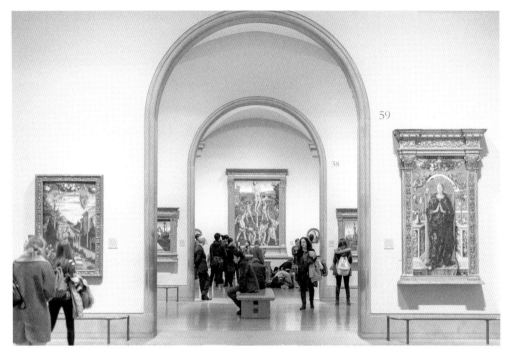

美术馆增建的塞恩斯伯里侧翼的展厅一隅

五、社会影响

对英国各界民众来说，英国国家美术馆是其精神文化生活中的一座神圣的艺术殿堂。200年来美术馆所经历的各种成功与挫折都会引起社会关注，牵动百姓的神经。

这种社会关注反映在艺术藏品的价值上。建馆初期的重要艺术藏品是由政府拨专款来收购的，奠定了馆藏的基础。在1885年财政部创纪录的一次拨款（购买拉斐尔和凡·戴克的作品）之后，美术馆的"收藏黄金时代"就结束了。由于每年政府提供的购买补助金非常有限，此后英国国家美术馆的艺术品收购就越来越依靠私人捐赠。尤其是20世纪的社会变革与产业转型，促使不少贵族家庭变卖传世的艺术收藏，往往有重要作品面世时，英国国家美术馆就呼吁公众

捐款，筹集资金将之购买而收为国有，阻止民间藏家手中的珍贵艺术品流出国门，被美国、日本或阿拉伯的亿万富豪们收入囊中。

这种社会关注也反映在灾难来临时政府和民众对艺术品的全力保护上。例如在第二次世界大战前期，英国国家美术馆将藏画撤离至威尔士的边远城堡和大学里。当时还有一个方案是要将画作转移到加拿大保存，但被首相丘吉尔给时任馆长克拉克发的电报阻止了，电报中写道："把它们埋在洞穴或地窖里，但一幅画也不能离开这些岛屿。"后来美术馆征用了北威尔士的一个岩板采石场，将无价的藏画与图书馆编纂的藏品的全部学术目录资料完好无损地保存到了战后。战争期间英国国家美术馆大楼也没闲着，主办了一系列在世著名艺术家们的个展与集体展。1941年还开启了一个延续多年的"本月佳作"项目，即每个月从采石场运来一幅公众喜爱的名画，挂回到美术馆的展厅里，以鼓舞市民们的士气。因此当时艺术评论家赫伯特·里德（Herbert Read）将英国国家美术馆称为"一个被炸得支离破碎的大都市中的一个直面挑战的文化先锋"。

这种社会关注甚至还反映在美术馆艺术品遭到防不胜防的破坏这件事情上。正是由于英国国家美术馆的众多名画广为人知，历史上屡有对政府政策不满者不择手段来此制造轰动一时的事件，企图引起媒体的广泛报道，以造成巨大舆论影响。例如在1914年，一位激进党参议员在进入美术馆后，敲碎了《梳妆室中的维纳斯》一画的保护玻璃，并迅速用刀在画上的维纳斯身上划了几刀，她表示自己想要通过摧毁这个"世上最美的女人"，来发泄对政府限制妇女权益的不满。幸好经过美术馆修复专家们的精心修补，画被完全修复，接着又在30号厅里照了100多年"镜子"。

更离奇的还有1961年馆藏戈雅的《威灵顿公爵肖像》一画被窃一案，盗贼为一位老年公交车司机，自称他盗此画是抗议政府拨巨款买这种艺术品，却还要征收退休老人的电视费。威灵顿公爵是击败拿破仑大军的英国民族英雄，其著名肖像画匿迹造成的社会轰动可想而知。此画4年后完璧归赵，这段近乎荒诞的经历后被编进了不同的影视剧，从早期的"007"电影，到2020年的电影《公

爵》，都有体现这段经历的桥段。

今日的英国国家美术馆是一个免税的慈善机构，它的收藏品是政府代表英国公众来管理的，因此观众平时进入其永久收藏区看画都是免费的，当然到访观众也可自愿往入口捐款箱里塞纸币或硬币。平时馆内安排有各种艺术普及教育的活动，不少伦敦和外地的学校也将其丰富的收藏作为艺术课程的绝好资源。大家有机会去参观时，很容易就会遇到某幅画作前一群退休老人在聆听馆职人员讲解，或是一群孩子席地而坐在临摹大师的作品。

六、地理位置

从地理位置上看，在伦敦要找特拉法尔加广场及英国国家美术馆这一城市的中心点实在是太容易了，因此对许多初到的旅行者来说，这里是开启游览这一英伦历史名城的极佳起点。不少英国的标志性景点皆在广场周边，步行即可到达，如泰晤士河畔、国会（大本钟）、西敏寺教堂、白厅、首相府（唐宁街）及白金汉宫，等等。

对爱好艺术的学者和一些游客来说，这里还是寻览伦敦众多博物馆、美术馆的一个线路交点。若以英国国家美术馆为圆心的话，以下重要博物馆、美术馆均在地铁几站地的半径之内：

侧面：英国国家肖像美术馆（National Portrait Gallery），以收藏众多世界历史文化名人的画像与雕塑艺术作品而闻名。从英国国家美术馆出来拐个弯就到。

北面：大英博物馆（The British Museum），藏有世界各大古代文明的文物、艺术精品，也存放有版画和素描类艺术品。

西面：泰特英国美术馆（Tate Britain），对英国近500年的重要艺术家和艺术流派的作品有系统收藏与陈列；维多利亚与阿尔伯特博物馆（Victoria and Albert

Museum），有世界各国装饰艺术与设计的系列展出。

东面：泰特现代美术馆（Tate Modern），是世界现当代艺术的综合收藏馆。

上面列出的都是英国国立博物馆、美术馆，均无须购买门票（可自愿捐赠），开馆时间内观众随意入内。这些高度集中的世界级艺术收藏场馆为来到伦敦的学生和游客提供了丰富的资源，每人都可以很方便地根据自己的兴趣爱好来制订观赏计划和参观路线。

七、作品精选

从文艺复兴到后印象派，英国国家美术馆内收藏了不少其中重要艺术家的代表作品，勾勒出了欧洲绘画艺术发展的主脉络，这些藏画具有极高的艺术价值、历史价值和学术价值。由于珍贵罕见的作品太多，从中精选出50幅"必看"名画并不简单。况且对于任何艺术作品，每个人还有自己的感受和理解，以及偏爱的艺术家。但西方绘画作品很多都是表现的宗教和神话内容，或描绘历史中的人物和事件，若有一份以艺术史为主导线索，以介绍作品背景故事为重点的指南，或许会有助于读者对这些藏画的解读。

英国国家美术馆内收藏有一些画家的作品系列，例如：意大利文艺复兴画家拉斐尔的12幅、提香的20幅；荷兰画家伦勃朗的26幅、鲁本斯的33幅；法国印象派画家莫奈的18幅、德加的17幅、塞尚的13幅，这其中任何一个作品系列都足以作为主体支撑起一个个人专题展或布置一个专馆展厅，这是英国国家美术馆200年的收藏积累，非常难得，也给学者们提供了认识艺术家创作风格的形成和他们之间相互影响的第一手历史资料，也让笔者有足够的选择余地来撷取有代表性的重要作品。

本书精选的画作，不少是艺术圈里的朋友都耳熟能详的经典之作，也有一些是笔者特意挑选出来的某种绘画类型的佳例。这些画作，除偶尔可能因馆外特展或修

复等特殊原因被暂时挪出展厅外，平时大都能在馆内看到。

本书所选的50幅作品基本上是根据作品的创作年代与风格流派来排序的，也基本上沿袭了这些画作在英国国家美术馆陈列的格局：即以顺时针的顺序参观各个展厅的话，从正门入馆后，可从左手边进入意大利古典绘画馆，循序参观各馆，最后从进门右手边印象派展厅出来。这基本上就是按历史顺序来观赏欧洲绘画史的演变。

当然许多人来到英国国家美术馆之前自己心目中已经有一个目标清单，这种情况下便可在入口处拿一份导游图，随意选择参观路线，直奔那些久仰的大师名画。面对本书列出的50幅作品的解读也可如此——既可以视其为艺术教程一般按图文编排顺序读，也可直接翻看自己喜欢的画作，随机浏览，先睹为快。

此外每幅作品的介绍、分析文字中插入的若干辅助图片，其中除放大该作品的某重点细部外，可能加有作品草图，或同一画家的相关作品，或与之有影响联系的他人作品。这些参照性图片也大都选自英国国家美术馆内的收藏和陈列，以方便读者在浏览时进行对照，对那些艺术家创作之特点及其作品之风格进行更清晰完整的解读。

目 录

10

英 国
国 家
美术馆

《威尔顿双联画》　　　　　　　　2

《阿尔诺菲尼夫妇》　　　　　　　6

《书房里的圣杰罗姆》　　　　　　10

《维纳斯与马尔斯》　　　　　　　14

《神秘诞生》　　　　　　　　　　18

《伯灵顿素描稿》　　　　　　　　22

《安葬》　　　　　　　　　　　　26

《粉红色的圣母》　　　　　　　　30

《莱昂纳多·洛雷丹总督》　　　　34

《酒神巴克斯与阿里阿德涅》　　　38

《大使们》　　　　　　　　　　　42

《维纳斯和丘比特的寓言》　　　　46

《亚历山大大帝面对大流士家族》　50

《银河的起源》　　　　　　　　　54

《在伊默斯的晚餐》　　　　　　　58

世界十大博物艺术馆大术课

《扮成亚历山大的圣凯瑟琳的自画像》　62

《石匠工场》　66

《万历花瓶静物》　70

《参孙和黛利拉》　74

《密涅瓦保护帕克斯免受战神的伤害》　78

《查理一世骑马像》　82

《34岁时的自画像》　86

《站在维金纳琴前的年轻女子》　90

《米德尔哈尼斯的林荫道》　94

《基督将商贩们赶出圣殿》　98

《梳妆室中的维纳斯》　102

《安德鲁斯夫妇》　106

《画家的女儿们和一只猫》　110

《枣红马》　114

《鸟在空气泵中的实验》　118

《干草车》　122

《战舰无畏号》　126

《戴草帽的自画像》　130

《简·格雷女士的死刑》　134

《莫蒂西埃夫人》　138

《蛙湖的泳者》 142

《睡莲池塘》 146

《年轻的斯巴达人在锻炼》 150

《杜伊勒里花园中的音乐会》 154

《伞》 158

《阿涅尔的浴者》 162

《向日葵》 166

《麦田与丝柏》 170

《窗前的大盆水果和啤酒杯》 174

《惊！》 178

《花中的奥菲莉娅》 182

《赫敏·加利亚肖像》 186

《凯特尔湖》 190

《码头上的男人们》 194

《沐浴者》 198

ART
CLASSES
IN THE
WORLD'S
TOP 10
MUSEUMS

世界大
十博物馆
艺术课

ART
CLASSES
IN THE
WORLD'S
TOP 10
MUSEUMS

10

英　国
国　家
美　术　馆

THE NATIONAL
GALLERY

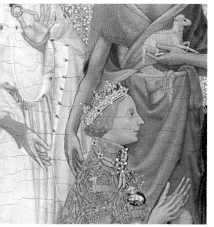

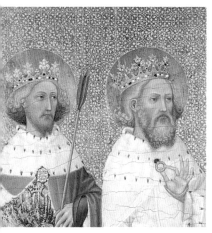

《威尔顿双联画》

这件小型的祭台画是在英国完整保存下来的、为数极少的中世纪木板蛋彩画之一。这是一件便携式的双联画，由两块用铰链接合的橡木板组成，可以像书本一样开合，轻便易携，打开即可立在祭台上。这件作品是为当时的国王制作的，画中各个人物描绘之精美，在同类艺术作品中是罕见的。该画在英国国家美术馆的收藏中也是年代较早的作品之一，以此展开对本书50幅精选名画的欣赏，也顺理成章。

这件蛋彩画的原作者已难以考证，根据其制作细节推测出自一位不知名的英国或法国画师之手。正反面各有两幅画，正面画幅为主要表现内容，描绘了金雀花王朝最后一位英格兰君王理查二世（1377—1399年在位）跪拜圣母和圣婴的情景，反面画幅则为王室的大徽章和象征理查二世本人的金冠白鹿。这是供国王私人专用的艺术品，采用了不少黄金和青金石等昂贵材料，制作精致，风格华丽，可谓一件"金碧辉煌"之作。

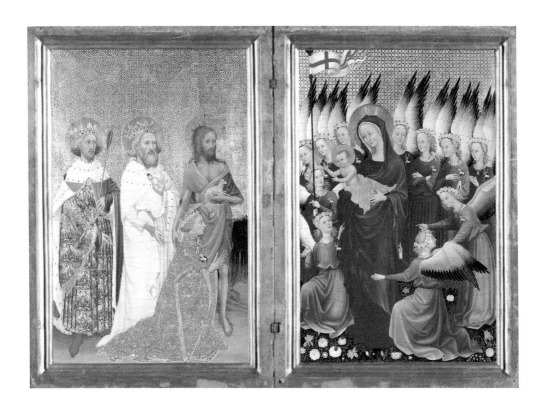

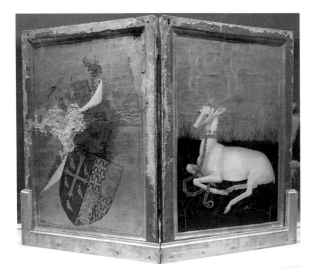

《威尔顿双联画》

The Wilton Diptych

作者 / 不详（英国或法国画家）

尺寸 / 53 cm×37 cm

年份 / 大约 1395--1399 年

分类 / 木板蛋彩画

双联画反面为王室的大徽章和象征理查二世本人的金冠白鹿

如何欣赏美术馆里的
西方古典绘画

"如何看懂这些西方古典绘画？"大概是笔者带友人去英国国家美术馆时最常听到的一个问题。其实绘画作为一门视觉艺术，观赏者可跳出脑子里预设的那些概念框架，用眼去观察，用心去感受。"看"为首要，即欣赏色彩、造型、构图等视觉元素，当有机会观赏原作时更应该打开自己的眼睛和心扉，去充分观察和感受；而"懂"为深入，有时间可静心做点画外功课，了解其寓意、所属流派、故事等背景知识。

以此画正面为例，一面是三位服饰华丽、神情庄重的圣徒陪伴着年轻的国王，另一面是一群着素裙花冠、窃窃私语的少女天使簇拥着圣母、圣子。观者若仔细欣赏画面中人物的形象，尤其是人物衣着和服饰，可发现许多耐人寻味的细节，而不少装饰细节都有其暗含的象征意义，如国王和天使们都佩戴着金冠白鹿的胸饰和标志其王朝的金雀花荚状项链，理查二世的服装织物图案也是金冠白鹿与金雀花荚的纹样组合，金线红底，富丽堂皇。

画面展现了年轻国王跪在贫瘠的土地上，身旁有三位陪伴着他的圣徒：捧着上帝羔羊的施洗约翰，拿着戒指的忏悔者爱德华（11世纪英国盎格鲁-撒克逊王朝的君主），以及手持殉难之箭的埃德蒙（9世纪东安格利亚国王）。圣徒们将国王推荐给鲜花草地之上的圣母玛利亚和圣子基督，周围天使环绕，其中一个天使还手持白底红十字的英格兰旗帜。

这些图像看起来很传统，但对理查二世来说却是非常贴心的。他深深献身于这三位圣徒，其形象组合及象征意义构成了他神圣王权的思想核心——埃德蒙和

爱德华是英格兰的守护神和前国王，施洗约翰宣布了弥赛亚的到来。理查二世供奉着圣人的遗物，在威斯敏斯特教堂的祭坛上做祈祷，那儿是年方十岁的理查二世加冕为王的地方，后来也成了他的安葬之地。

宗教主脉，王权至上

从艺术作品的内容来看，欧洲中世纪到文艺复兴的绘画大都围绕着宗教与王权两大主题。熟悉西方艺术史或美术馆收藏的读者会注意到，这其中涉及《圣经》内容的作品太多，这也是博物馆、美术馆藏品的名目容易重复的一个原因。

《威尔顿双联画》将宗教意象和世俗意象相结合，体现了其时的王权观念。在这幅双联画中，理查二世将英格兰以旗帜的形式献予圣母。圣母抱着基督，表示对王权的敬意。这是此画的核心，表达了理查二世对其王朝之神圣性的信仰——年幼国王将在圣母和圣子的直接保护下统治他的王国。

类似形制的中世纪祭坛画在宗教仪式中的设置，至今还可以在英国几处古老大教堂的礼拜堂中见到。这幅王室祭坛画原本可能是理查二世放在威斯敏斯特教堂一个礼拜堂的祭坛上用来做私人祈祷的，后来他也许将其随行带去过其他教堂。1399年他被自己的堂兄、后来的亨利四世的军队俘虏，被迫退位，被新国王囚禁在西约克郡的一座城堡里度过余生。

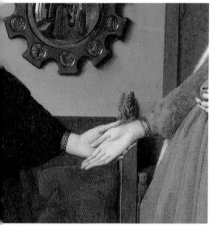

《阿尔诺菲尼夫妇》

此画尺幅不大，但画得极为精致有趣，描绘了一对服饰奢侈而时髦的男女，牵手站在一个精致的房间里，据说此二人是意大利商人阿尔诺菲尼和他的妻子塞纳米。这是世界美术史上被讨论得最多的名画之一，作者杨·凡·爱克是早期尼德兰画派的代表人物，他采用更具色彩表现力、更宜捕捉光线层次感的油彩作画，取代了中世纪盛行的蛋彩画，影响了后来文艺复兴时期的艺术家们，被誉为西方油画之先行者。

如何从细节解读画家的用意？

凡·爱克画出了一个非常真实的室内空间，里面每一件物品都经过悉心挑选，以显示这对夫妇的财富和社会地位。画面描绘之精密着实令人惊叹，光线、摆设与镜面构建的画面里，充满了细节与隐喻。

画面中有一个圆形镜子挂在构图视线正中央，凸面玻璃不仅显示出压缩和扭曲的房间，巧妙延展了画

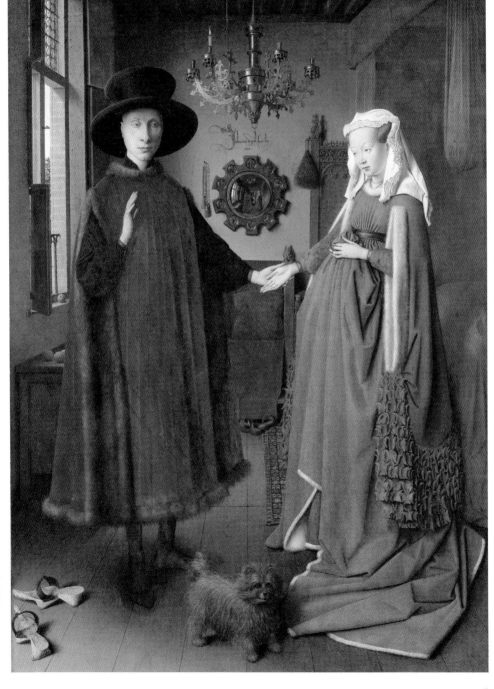

《阿尔诺菲尼夫妇》

The Arnolfini Portrait

作者／杨·凡·爱克

尺寸／82.2 cm×60 cm

年份／1434年

分类／木板油画

面空间，还精准呈现了镜面中轻微扭曲的人物，显示了从这对夫妻面前的一扇门进来的两个人（或许是红衣教士和穿蓝衣的画家本人）。在镜子的正上方有一个华丽的签名和日期："杨·凡·爱克在这里。1434年。"环绕大圆镜的十个圆形镜面里绘有耶稣受难的故事。画面上的每一处细节看似随意设计，其实都暗含特殊寓意或引导观者视线的巧妙用心，例如床柱上挂一把刷子，象征众所周知的贞操，用它来"扫除杂质"；甚至那几个好似不经意散落开的橘子也显示出富有，因为这种水果在当时是非常昂贵的进口商品。各种细节都在向观者显示这是一个富商殷实舒适的居所，大床上铺着昂贵的红色毛料床单，带有木雕纹饰的床头和长椅上散落着红色的靠垫，地板上铺着东方地毯，天花板上挂着造型华丽的黄铜吊灯。夫妇二人衣着奢侈而时髦。男主人戴一顶黑色丝绒帽，穿着一件棕色毛皮里、丝绸面、有精致袖口的外衣。女主人穿一件精致的绿色羊毛外套，袖口与腰带都有相配的精致菱纹。她的发型时髦精致，用多层褶边面纱遮盖着。

欣赏构思奇妙的艺术品有点像解谜。尽管艺术史家们有多种解读，但这幅画长期被理解为是在描绘一种独特的婚礼形式，画中两人好像正在宣誓自己将会永远忠诚于婚姻，镜中人或许就是仪式证人。正如艺术史学大家恩斯特·贡布里奇对此画的评论："真实世界的一角忽然像施了魔法一样被凝固在了画板上……这是历史上第一次艺术家成为最真实意义上的完美见证人。"

求写实层次之丰富，
显匪夷所思之细腻

画家在这幅作品中运用的视幻般写实技艺在当时的确很了不起，从对细节的渲染到使用光线来营造空间感，对不同质地的物件的细节与肌理的刻画近乎完美，充分展示了油画材料与技术可以表现出来的丰富细节与层次。

现代技术为我们揭示了这幅画是如何制作的：红外反射成像显示其打底稿是分阶段进行的。在第一次草图中，凡·爱克勾勒出了人物姿态、主要家具和房间的基本建筑结构，然后进行了一些修改调整，而忽略了这幅画中的其他物品。那些有趣的细节都是后期逐步画上去的。

如此一幅表现精确的画作，其绘制之潇洒和笔触之自由令人惊讶。凡·爱克运用了多种手段将油彩涂抹或点缀到画板上，包括使用手指、画笔柄端或笔尖细毛。他利用油画颜料干燥耗时较长的特点，通过湿涂的方式混合色彩，让画面发生细微的明暗变化，以增强立体感。这种湿画法允许画家快速表现表面外观并精确区分纹理，此画中凡·爱克就是通过渲染从左侧窗口投射到不同表面的光来表现直接光和漫反射光的效果。观者仔细看的话，可以看到一些画家对细节层次与质感的超凡细腻表现。

这幅画的收藏经历也好似一个难解的谜团。16世纪它收藏在荷兰摄政王后玛格丽特的宫中，之后又被腓力二世继承，转入西班牙皇家收藏中。但到了19世纪初它出现在一名苏格兰军官詹姆斯·海伊上校手里，他在半岛战争（1808—1814年）期间曾在西班牙服役。无人清楚海伊是怎么得到此画的，但它被带回了英国，1842年被英国国家美术馆买下，成了馆中收藏的第一幅荷兰画家的作品。

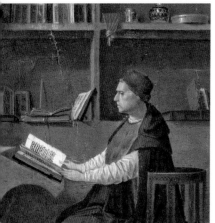

《书房里的圣杰罗姆》

这是文艺复兴时期意大利画家安东内洛·达·梅西纳的一幅油画作品，画幅不大，但画得非常严谨精细。

端坐在画面中心的圣杰罗姆出生于4世纪，是一位学者和僧侣。在离开罗马前往伯利恒躲避诱惑之前，杰罗姆接受过神学和古典文学方面的严格教育。他还在荒野和沙漠中生活了一段时间，以与狮子交朋友而闻名。后来他建立了一座修道院，开始将《圣经》从希腊语翻译成拉丁语。他的主要翻译成果被称为《圣经拉丁文通行本》，为非希腊语的人提供了获取圣典的便利途径，至今仍被天主教会使用，在教会文化中享有重要地位。

文艺复兴时期北方艺术家如何影响了南方艺术家？

美术史上讨论欧洲文艺复兴初期的艺术时，总会提及北方尼德兰艺术家，如前面介绍的杨·凡·爱克，和南方意大利艺术家，如安东内洛·达·梅西纳。而安东内洛的绘画技法实际上是从北方艺术家们那里

《书房里的圣杰罗姆》

作者／安东内洛·达·梅西纳　　尺寸／45.7 cm×36.2 cm　　年份／约1475年　　分类／木板油画

Saint Jerome in his Study

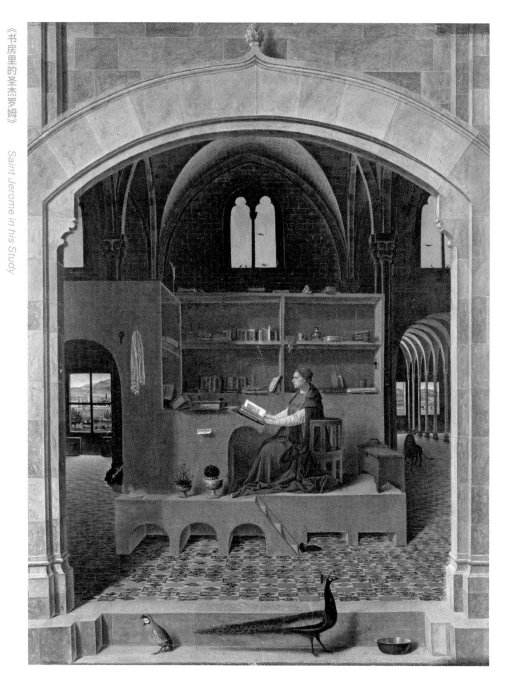

学习、继承过来的。凡·爱克正是安东内洛在威尼斯时能够追随学习的北方画家之一。

例如，在这幅画里，圣杰罗姆的书架上摆满了他的世俗物品，包括从打开或合上的书籍到陶瓷花瓶、罐子等一系列静物，这都让人想起了凡·爱克在《阿尔诺菲尼夫妇》肖像画中对这些物体进行描绘的手法。安东内洛曾在那不勒斯凡·爱克的工作室里工作了一段时间，一定在那里看到、学到了不少方法和技巧。也可以说当时威尼斯艺术家群体的兴起，得益于他们对荷兰艺术的研究。

安东内洛在他的绘画技术和艺术能力达到顶峰的时候创作了圣杰罗姆的形象。他为其建造了一个宽阔的、多层次的"舞台"，并配有道具。每一个细节都画得非常精准，以其成熟的技法向15世纪的尼德兰画家致敬。

画幅虽小空间大，图像含蓄意境深

室内多层次空间的运用是这幅作品的一个重要看点。在这方面此画与尼德兰绘画也有着不少共同的特点：哥特式大教堂式建筑的设置为荷兰画家们所常用，透过窗户或门洞看外面的风景也是如此，充分利用了建筑的内外空间来表现画面的多层景观。画面场景的设置使得光线与透视轴重合，以人物的胸像和双手为中心视点。透过书房两侧的窗户，可以看到地中海的风景。

安东内洛通过一个个贯穿石墙的宽阔拱门来展示人物所处的环境，就好像让观众窥视一个玩偶屋子。杰罗姆的书房位于一个高高的、像大教堂一样的空间的中心，其宏伟的高拱顶体现出人物崇高的灵性和智慧。透过方形窗户上镶嵌的玻璃，我们可以看到外面阳光普照的田园风光。杰罗姆坐在他的书桌旁，这间书房就

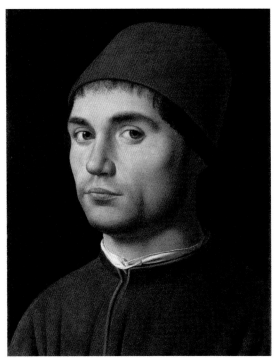

《男子肖像》（局部）

安东内洛·达·梅西纳，《男子肖像》，1473 年，英国
国家美术馆藏

像是一间现代办公室，整个室内结构都建立在一个可拾级而上的平台楼面之上。

这里安东内洛也运用了不少暗含宗教教义的象征符号，如圣杰罗姆身边的书籍显示他把《圣经》翻译成了拉丁文的版本；右边阴影中的狮子来自一个传说，这个传说讲述的是圣杰罗姆从狮子的爪子里拔出一根刺，狮子出于感激之情，跟随圣杰罗姆度过余生；圣人的领地有两种鸟守护着：一只鹧鸪，象征着真理（人们认为鹧鸪总是能辨认出它母亲的呼唤）；一只孔雀，象征着永恒（它们的羽翼被认为永远不会腐朽）。

英国国家美术馆收藏的安东内洛作品系列中还有几幅绘制精细的肖像画。其中一幅是和《书房里的圣杰罗姆》同期创作的《男子肖像》，我们并不知道画中人是谁，但画中那双清澈的眼睛或许可看作是画家自己对周围世界物象之悉心观察以及内心意象之细腻丰富的一个生动表达。

《维纳斯与马尔斯》

这幅画是佛罗伦萨画家桑德罗·波提切利创作的以爱神维纳斯为主题的作品之一。作为佛罗伦萨画派早期代表人物，波提切利深受美第奇家族及其他权贵的赏识和赞助。

此画呈现了着衣端坐的维纳斯和裸身酣睡的马尔斯，还有几个小精灵萨堤尔在戏弄熟睡的战神。画中人物的优雅身体轮廓像工笔线描般细腻清晰，整个画面构图平稳、轻松、宁静。

**是爱情征服战争，
还是新婚之愿？**

直观画面，爱神在一场温存中"获胜"，而战神马尔斯完全坠入了沉睡之中。对不少观画者来说，波提切利在这里传达的信息是"爱的力量征服了战争"，一个非常高大上的命题。

但是仔细从此画的开幅、构图和细节来看，此画应是为装饰新婚夫妇房间而作。这种绘画形式在意大

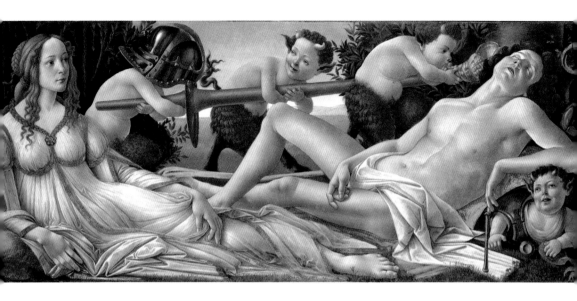

利被称为斯帕利埃（spalliera），即挂室内墙面上部的绘画。为了庆贺新婚，用多幅定制的绘画板块来装饰新房。那里其实不是一个完全私密的卧室，而是一个半开放空间，新婚夫妇可在此接待访客。因此室内装饰画须很有趣味，能给人留下美好印象。

马尔斯裸身酣睡的状态也可以在这一背景下得到解释：新房是夫妻俩一起休息的空间，家族也期盼着后代继承人的到来。当时人们相信看到一个英俊男人的形象会帮助一个女人怀上一个男孩，一个最理想的家族继承人。维纳斯身后的植物桃金娘，在意大利是传统婚姻的象征，也暗示了这幅画的功用。

在西方艺术及装饰图案中，长矛和海螺也常被当成男性和女性的象征符号。云雨之后的维纳斯，平静而满足地望着"被缴械"了的战神。战神已精疲力竭地沉睡过去，他的长矛和盔甲被爱恶作剧的小精灵任意摆弄。维纳斯虽然没有裸露（也许波提切利有意强调女方

《维纳斯与马尔斯》

Venus and Mars

作者 / 桑德罗·波提切利

尺寸 / 69.2 cm×173.4 cm

年份 / 约 1485 年

分类 / 布面油画

的贞操），其睡袍褶皱仍被描绘得轻盈贴身，这一遮一裸的对比也暗示了此画的新婚定制背景。

但这幅画是为谁的婚姻而作，至今还是个谜。到14世纪80年代，波提切利作为一名艺术家已处于技艺的顶峰，尤其是他对神话题材的表现能力，当时哪怕是名门望族，对他的画也往往是可望不可求。

古典文化的通俗演绎，
神话传说的人性诠释

波提切利的画风独具个性，他的幽默和想象力在其存世作品精美细腻的画面中表露无遗。他是一位擅长往古老神话里注入青春活力，给宗教沉闷压抑的氛围带入清新时代气息的艺术家。

爱神与战神的神话故事当时在佛罗伦萨很流行。故事里原本维纳斯嫁给了瓦肯神，一个不讨人喜欢的铁匠。当听说维纳斯对他不忠时，瓦肯就用铁丝做了一张网来捉奸，这张网做得如此之精致，以至于这两位神都不知道他们被抓住了，瓦肯邀请了奥林匹亚山上的所有神来嘲笑这对被困的恋人。波提切利用他的幽默感重新处理了这个故事，插入了不少轻松有趣的细节。画中马尔斯沉沉地睡了，不知不觉身边出现几个淘气的小精灵，一个偷了他的长矛，一个戴了他的头盔，一个爬进了他的胸甲，还有一个在他耳边吹起海螺号。螺声没有吵醒马尔斯，却惊扰了一个黄蜂窝，一大群飞虫嗡嗡而出。画面另一边的维纳斯只是优雅而平静地看着这一切热闹的发生。

波提切利因给其赞助人美第奇家族所绘的神话作品而闻名于世。波提切利与作为意大利文艺复兴黄金时代统治者的洛伦佐·美第奇交往密切，这意味着他能接触到宫廷中来来往往的当代学者和诗人。这些上层社交圈子里的人物都热衷于古典文化，波提切利作品的灵感来源和形象构思（参见他同期创作的其他作品，如下图《圣母、圣子与圣约翰及天使》）也反映了当时艺术家与赞助人对古代文化语汇的热衷。

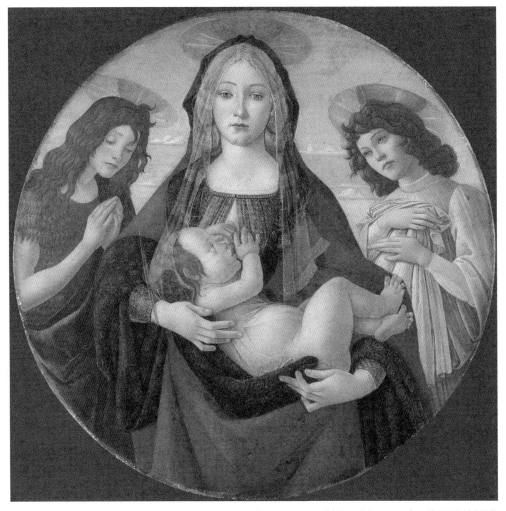

波提切利，《圣母、圣子与圣约翰及天使》，1490 年，英国国家美术馆藏

《神秘诞生》

这幅画的情节发生在森林中的空地上。根据基督教的说法，基督诞生的马厩被想象成一个倾斜在岩石洞穴开口上的茅草屋。幼年的基督向圣母玛利亚伸开双手，没有注意到他的来访者——左边的三个国王和右边的牧羊人，他们被天使带到他身边。天堂的金色穹顶已经打开，从地上可以看到，那有12个天使围成一圈，天使在空中跳舞的时候摇摆手里拿的象征和平的橄榄枝。

一幅 500 年前的
"漫画版《启示录》"

这应该是基督教教义题材的视觉展现历史中最为魔幻而幽默的画面之一：天堂的穹顶像一个大旋转天轮或游乐场木马转盘的帐篷顶，天使们好似在失重的太空中行走，小鬼们各自忙着钻地缝逃逸……处处显现出画家那不同凡响、出其不意的创作思路。

受好奇心驱使，在美术馆里笔者曾注意过观众们走

《神秘诞生》

Mystic Nativity

作者／桑德罗·波提切利　　尺寸／108.6 cm×74.9 cm　　年份／1500 年　　分类／布面油画

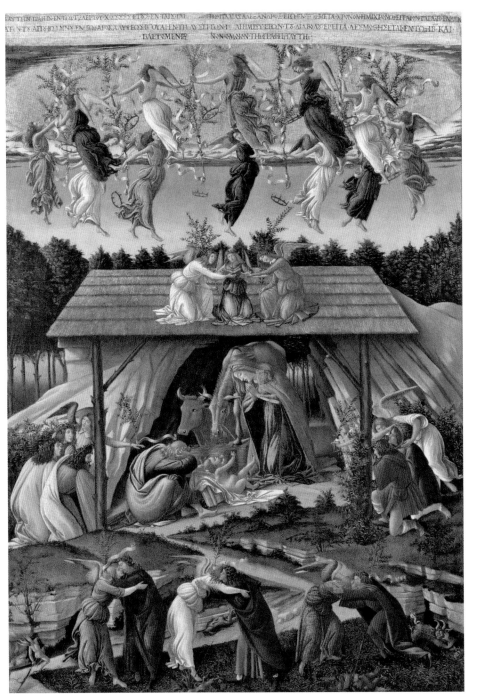

到波提切利大作前（如上一幅《维纳斯与马尔斯》，或这一幅《神秘诞生》）时的面部表情，那往往都是难以掩饰的会心微笑。是的，波提切利的画的确太好玩了！他在宗教神权严厉控制一切的时代简直太另类了，就连那些沉重的宗教主题，经过他的笔表达在画面上往往成了让人忍俊不禁的场景。笔者想象波提切利在世时一定是个充满奇思异想，开心诙谐，非常有意思的人。

地魔逃遁人间乐，
天使行空大转轮

波提切利通过众多代表性的元素，提示耶稣的到来。马厩上方金色光圈般的穹顶是圣灵的符号。跪在茅屋顶上的三位天使，分别穿着白色、红色、绿色长袍，她们手里捧着一本赞美诗在歌唱。她们的衣服颜色代表三种神学美德：白色代表信仰，红色代表仁爱，绿色代表希望。同样分别身穿白色、红色和绿色长袍，在金色穹顶上跳舞的12位天使，手拿橄榄树枝和丝带，丝带上用拉丁文写着"世间和平归于善意的人"，暗示教徒们的期待已经通过天使传递给耶稣。

画面展现了神与人在基督新生时的相遇，象征性地表现了三对天使和教徒的舞蹈般拥抱，他们在前景中形成了一个有节奏的图像带。正义战胜了罪恶，恶魔们通过四处岩石的裂缝去地下世界寻求庇护。这是耶稣降生场景中不寻常的景象，但它是理解波提切利这幅画的关键。正如画面顶部的希腊文题跋所示："我，桑德罗，在1500年末，意大利的灾难时期绘制此画，故事发生在圣约翰《启示录》第十一章的第二灾预言应验期间，城市被魔鬼蹂躏三年半。然后根据第十二章魔鬼会被锁起来，我们会看到它的崩溃，如下图所示。"

波提切利根据《启示录》一书的文字来解释当时的政治局势，他称之为"意大利的灾难"，并预言世界末日和基督第二次降临的细节。"灾难"应指法国入侵以及佛罗伦萨的内乱，法国军队1494年占领那不勒斯，1499年占领米兰。波提切利将这些事件与《启示录》第十一章联系在了一起，该章描述了外邦人入侵圣城和魔鬼被释放的情况。基督的新生将结束这一动荡时期，魔鬼将被埋葬，正如画中所展现的那样。

在经历了前十年的政治动荡之后，波提切利以绘制欢乐颂歌的图像来期待和平的出现。这幅《神秘诞生》是在战争动荡的历史背景下创作的，并非来自赞助人的委托，而是画家绘制并奉献给耶稣的绘画作品。其构思源于当时流行的千禧年学说，即耶稣是在公元纪年诞生的，耶稣重返人间很可能发生于以500年为间隔的时间节点上，而当时恰好是1500年，画家创作此图，祈盼耶稣的回归以及世间和平早日实现。波提切利作为佛罗伦萨学识水平最高的画家之一，创作此画表达的是当时知识界关于人类历史观讨论中的一种观念，即历史是由神做出的安排。这种观念与其他文艺复兴艺术家强调人的理性在历史演变过程中起关键作用的主流哲学观念相左。

"清新的抒情气息，装饰意味的画面处理，婀娜妩媚的女性形象，富于韵律感的精巧线条，明丽灿烂的色彩，细润而恬淡的诗意风格"，是公认的波提切利的艺术特点。

桑德罗·波提切利
约 1445—1510
Sandro Botticelli

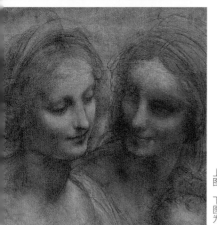

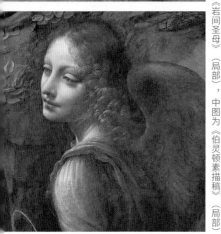

上图、下图为《岩间圣母》（局部），中图为《伯灵顿素描稿》（局部）

《伯灵顿素描稿》

此画又名《圣母子、圣安妮和施洗者圣约翰》，这是列奥纳多·达·芬奇的一幅炭笔画，也是这位文艺复兴艺术大师唯一存世的大幅素描作品。画面中幼童基督为视线的中心，圣母玛利亚和小约翰的注意力都集中在圣子身上。而圣安妮正以其深邃的目光注视着玛利亚，并手指天空，明示孩子的神性。

作品的名称为何不是它的原名？

博物馆中收藏的古典艺术品往往因有关出处的资料信息缺乏，所以现时使用的名称以其收藏人或收藏地冠名。这幅以"伯灵顿素描稿"闻名于世的作品，几百年来易手于几大藏家，辗转于欧洲的贵族宫廷中。直到1791年，它成为英国皇家学院收购的藏品，而现在作品的名称来自其收藏地英国皇家学院的主建筑伯灵顿大楼。换句话说，这件作品的名称并不是它的原始题名，与作者本人也没有任何关系。

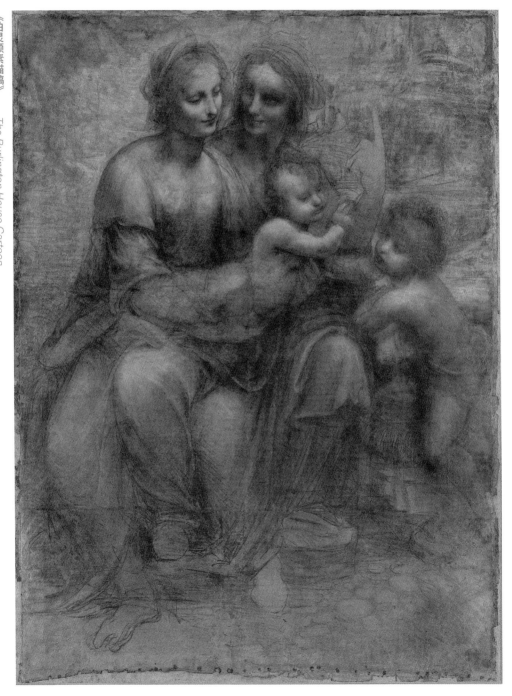

《伯灵顿素描稿》

作者／列奥纳多·达·芬奇　尺寸／141.5 cm×104.6 cm　年份／约 1499—1500 年　分类／纸面炭笔素描（裱于画布之上）

The Burlington House Cartoon

关于这幅素描的出处有多种推测，如17世纪的一份文件显示，法国国王路易十二在达·芬奇居住在米兰时，曾向其订购过一幅有关这一主题的素描。另一种可能是达·芬奇为佛罗伦萨的一位赞助人制作了这幅素描。16世纪的艺术史家和传记作家瓦萨里曾讲述了一个故事：达·芬奇描绘圣母子和圣安妮、施洗者圣约翰的一幅素描画在佛罗伦萨的教堂展出了三天，其间聚集了大量人群围观，每个看到此画的人都为之惊讶。

这幅素描是为一幅什么样的油画做准备？

绘画者皆熟知从素描习作到完成色彩作品的传统创作过程。习作是达·芬奇艺术创作过程中至关重要的一部分，他对动物、人体和风景做过大量的小幅研究性素描或速写习作。事实上，我们对达·芬奇的了解更多的是来自他的习作，而不是来自他存世稀少的油画作品。这件作品特别重要，因为它是艺术家唯一存世的大幅素描画作品。与他的研究性草图不同，这是一幅完成度很高的作品，可能是有关一幅现已失传的画作的唯一记录。

有趣的是，达·芬奇在世的时候，以当时的造纸能力，还没有这么大幅的一张纸，所以他应该是将8张画纸拼合在了一起（仔细观察，这些拼接痕迹很明显）。这幅画中的一部分（包括人物头部）完成度很高，而其他的部分只是作为轮廓留存。这向我们展示了达·芬奇是如何开始勾勒身体各部分形状的粗略轮廓，然后利用光线和阴影逐渐将形体塑造得更加圆润。为了避免画面跳出的线条，达·芬奇有意将勾画的轮廓线晕擦得柔和隐约，由此产生的烟熏效果意大利文称之为"sfumato"（消失蒸发的意思）。他在作品中使用了此法，如在人物眼睛周围制

造"朦胧美"效果，强化了人物凝视的神秘感，也表达了画家的企图，即绘画中人物的精神状态（"心灵的活动"）应该在其面孔上充分表露出来。

这种素描通常是为正式绘画作准备而画的设计草图。素描完成后，设计将被转移到面板或画布上，方法是在轮廓上刺一些孔，并在上面撒上木炭粉尘，粉尘透过细孔落到画布或画板上，画作构图中的形象轮廓和位置就落实了（类似旧时裁缝在布面上打版的方法）。然而，这幅纸本素描并没有显示任何被刺孔的迹象，表明这幅图并没有转移到油画板上去。

为更好地了解文艺复兴时期艺术家从素描稿的准备到油画作品的完成这一创作过程中的思路与手法，我们也可以对照同藏于英国国家美术馆的达·芬奇油画《岩间圣母》（*The Virgin of the Rocks*）。这两幅作品的题材、开幅、人物组合及创作时间都非常相近，虽然一幅是"正在进行时"的纸本素描草图，一幅是"完成时"的木板油画精品。前者着眼构图与人物造型的探索，后者注重光色的处理与形象的完美精准。

或许我们无须太关注这幅素描是为一幅什么样的油画作准备的，因为它本身就是一件值得欣赏的美妙艺术品。

达·芬奇《岩间圣母》，英国国家美术馆藏

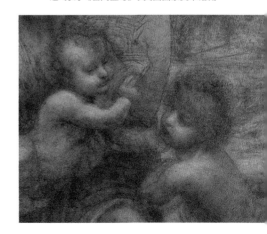

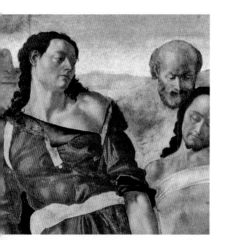

《安葬》

如果说达·芬奇的素描画给后人提供了其创作准备步骤的线索，另一位文艺复兴大师米开朗琪罗·博那罗蒂的这幅《安葬》则揭示了更多关于创作中人物形体塑造的过程。这是一幅未完成的油画，显示耶稣受难后被运送到坟墓下葬的过程。画面中的右侧下部及右上角的岩石空隙都留有空白，还有其他不少地方没上完色。画面描绘了刚从十字架上放下来的耶稣遗体被身穿红衣的圣约翰，以及身后亚利马太的约瑟用绷带架起来送去坟墓的情景。左下角跪着抹大拉的玛利亚，而主要空白处应该也是为另一圣母预留的（耶稣安葬时应有三位玛利亚女性在场）。不知什么具体原因米开朗琪罗最后没有完成此画，这引发了后人的许多猜测。

为什么说他是画家与雕塑家的完美合一？

《安葬》是米开朗琪罗的早期作品。我们都知道米开朗琪罗也是雕塑大师，在意大利文艺复兴三杰中是以其雕塑最广为传颂的一位，在其艺术生涯中创作过举世闻名的《大卫》等。从这幅未能完成，凝固于

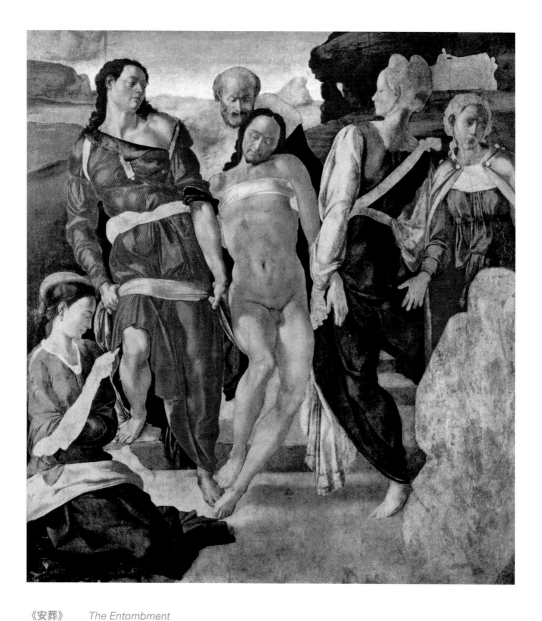

《安葬》　　*The Entombment*

作者 / 米开朗琪罗·博那罗蒂　　尺寸 / 161.7 cm×149.9 cm　　年份 / 约 1500—1501 年　　分类 / 木板油画

"正在进行时"的油画里，也不难看出种种来自于他的雕塑的印记和韵味。

《安葬》反映了米开朗琪罗的一个创作信念，即绘画越接近雕塑越好。这幅画就几乎是一个高浮雕的饰板转化成的绘画，将画中人物以大胆而有节奏的构图进行排列，这些人物之间紧凑得几乎没有空间。

米开朗琪罗作品中人物的扭曲动作和肌肉基于他对真实模特的直接观察和描绘，而画面视觉的重点放在基督赤裸的身体上，这具身体是当时欧洲人观念中上帝打造的完美之躯。画面中耶稣和其他人物形象鲜明，不同的服装色彩和姿势、动作代表着每个人的身份和心情特征，尤其是奋力抬动耶稣的几位，动作紧张有力又小心谨慎，表现出对耶稣的敬重和崇拜。耶稣虽然已经殉难，从面容和身体上已看不出生气和活力，但从画面构图以及围绕耶稣的圣徒们的神情动态中，观者仍可以感受到其内在的精神联系与张力。

尚未完成作品固然遗憾，揭示创作过程堪称幸事

1500年，米开朗琪罗受命为罗马圣阿戈斯蒂诺教堂的葬礼小礼拜堂绘制祭坛画。虽然缺乏明确的文字记载，艺术史家们推测《安葬》可能就是这幅委托画作。这座小礼拜堂依据圣母哀悼耶稣的主题而建造，而"安葬"是一个非常吻合使用场景的画题。米开朗琪罗画作中的光线是从左侧开始的，这与该教堂的自然采光一致，而且这幅画的尺寸与教堂跨间墙的宽度相吻合。遗憾的是，当米开朗琪罗于次年返回佛罗伦萨时，罗马这边的祭坛画并没有完成，而此时他很可能已经全力以赴地投身于佛罗伦萨的一块巨大的大理石上，进行《大卫》

的雕塑工作，这是一件耗时数年且名垂千古的大型雕塑。他直到1506年才返回罗马，并因未能交付祭坛画而将预付款退还给了圣阿戈斯蒂诺教堂的修士。

这个时期一些尚未完成的作品给画家和后人都留下了遗憾，然而艺术史学家们却在其中得到不少有关作者进行创作的步骤和方法的信息，有助于揭示文艺复兴大师们各自独特的构思、绘图方式，亦可谓遗憾中的幸事。例如米开朗琪罗的未完成画作显示他在画板上用画笔就像在石头上用锉刀一样干脆利落，往往一个人物一口气快画完整了，旁边的人物还未碰几笔。而拉斐尔的创作就要谨慎得多，他更偏好循序渐进，草稿的各个部分深入的进度保持一致，画面各个细节都渐渐明了清晰。

相比大多数画家笔下的耶稣和圣约翰，在米开朗琪罗这幅画中，人物的体态健硕，肌体轮廓看起来强壮有力，有着雕塑般的质量感。米开朗琪罗显然没有遵循当时威尼斯和荷兰油画的技术惯例在创作过程中谨小慎微，而是根据需要大刀阔斧地用自己的画刀、画笔塑造形象，构建画境。例如在此画中的右上角，他刮去了岩石上的颜料，暗示这两个人物将关闭坟墓的石头向后移动。他移除颜料的方式正像他在大理石上雕刻时铲除多余石料时所做的那样不含糊犹豫。

米开朗琪罗，《曼彻斯特圣母》，1495年，英国国家美术馆藏

在他的雕塑和壁画之外，米开朗琪罗的存世画作仅三件，其中两件未完成作品都在英国国家美术馆，即此幅《安葬》和《曼彻斯特圣母》，另一件完成作品是现藏于佛罗伦萨乌菲齐美术馆的《圣家族与圣约翰》。

《粉红色的圣母》

拉斐尔与达·芬奇、米开朗琪罗被后世并誉为意大利文艺复兴三杰，而圣母画像是他最擅长的题材。

这幅《粉红色的圣母》尺寸很小，差不多就比一本书的封面大一点。图中圣母脸色红润，眼神中充满了慈爱。她坐在窗口，与怀中的小耶稣一同把玩着手中的康乃馨。

**这幅画是挂在墙上的
还是拿在手里的？**

中外绘画作品的样式有许多。在中国，大家熟悉的绘画形式有厅室里悬挂的挂轴，展开观赏的小开幅手卷、册页、扇面，等等，在欧洲亦如此，如本书前面已提到的便携式的双联画。《粉红色的圣母》这幅小画保存得很好，绘制极为精致，类似一本"小时书"（个人祈祷书）大小，很可能就是用来拿在手里祈祷和沉思的，而不是挂在墙上欣赏的。

一份可追溯到15世纪20年代早期的手稿目录表明，

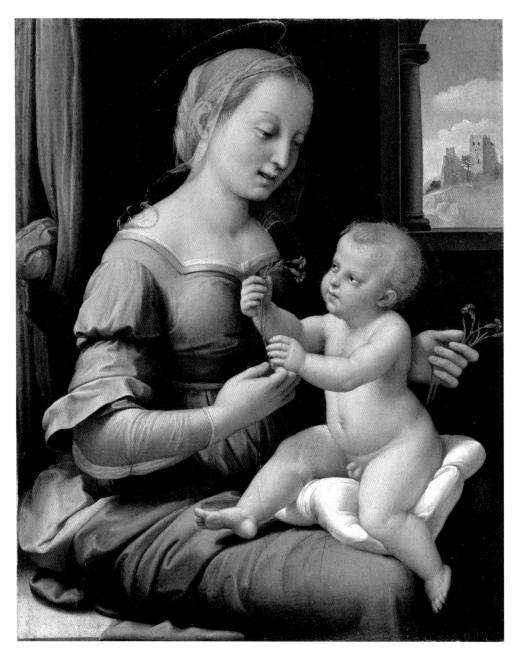

《粉红色的圣母》　　*The Madonna of the Pinks*

作者 / 拉斐尔·桑蒂　　尺寸 / 27.9 cmx 22.4 cm　　年份 / 约 1506—1507 年　　分类 / 木板油画

此画是拉斐尔为一位名叫玛德莱纳的修女而作的。画幅虽小，细节处理可一点也不含糊。拉斐尔娴熟地运用表现光线和阴影的技巧，圣母宽松的衣服、轻盈透明的头纱和小耶稣身下蓬松的垫子都被细腻地刻画出来。画面中，拉斐尔对圣母子这一传统主题作了新的诠释。画中人物不再像早期绘画里那样僵硬而正式地摆出姿势，而是展示了年轻母亲和孩子之间所有的温柔情感。两人坐在卧室里，基督凝视着母亲递上的娇嫩花朵——粉红色康乃馨。康乃馨在希腊语中被称为"黛安娜丝"，是神圣之爱的传统象征。

赝品真迹难判断，底稿、颜料定乾坤

艺术藏品的真伪鉴别也是中外藏家关注的关键问题，英国国家美术馆投入了大量人力物力来进行这方面的研究。

一个多世纪以来，人们一直认为《粉红色的圣母》是一幅临摹品，因为它跟达·芬奇的《持花的圣母》（现藏于圣彼得堡的艾尔米塔什博物馆）的构图、风格和色调接近。但拉斐尔《粉红色的圣母》这幅画在16世纪和17世纪已是众所周知的名画，并且早期还有许多复制品和印刷品。尽管先前的藏主们相信这是拉斐尔的真品，其真实性却被后来的一些学者所怀疑，它甚至一度被认为是艺术家丢失原作的复制品。

然而，前英国国家美术馆馆长尼古拉斯·佩尼博士于1991年重新鉴定了这件作品，他通过对底稿和颜料的科学调查，证实了此画确是拉斐尔的原作。鉴定过程中特别关键的一步是对画作油彩下面的底稿（即艺术家在开始画之前所作的构思创意草图）的发现与分析。这些前人未见的图像是由红外反射成像术

（一种20世纪晚期才使用的技术）揭示的。《粉红色的圣母》中的大部分底画都表现出拉斐尔的典型风格，包含了他为人所知的许多画作、素描和其他底稿都具有的特征，例如表示主要轮廓的宽弧线，表示手关节的较小弧线，表示阴影区域的影线和表示窗帘褶皱的钩尾线条，等等。显微镜观察表明，底稿是在一种拉斐尔常用的金属粉介质上完成的。底稿也显示他几次修改了构图思路，而临摹者只会模仿最终版本。颜料中的物质成分已通过显微镜分析鉴定，它们都是16世纪初拉斐尔在佛罗伦萨创作绘画作品的材料，包括一种极不寻常的含有粉末状金属铋的深灰色颜料，而后来的复制者则会使用一些晚近生产的，在文艺复兴时期的意大利尚未发现的颜料。所有这一系列特征和证据都意味着，《粉红色的圣母》不可能归于拉斐尔同时代的另一位艺术家，或者后来的某位艺术家。佩尼博士运用现代科技终于替拉斐尔这幅小小的珍品正了名。

值得补充的是，拉斐尔为圣母子这个永恒的主题画过许多作品，这个主题在英国国家美术馆收藏的他的12件作品中也多次出现，如为教堂神龛所作的大画《安西帝圣母》和《加瓦圣母》，参观者可留意对照欣赏。

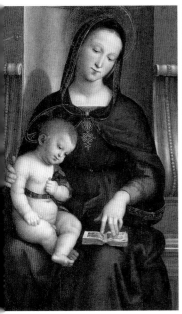

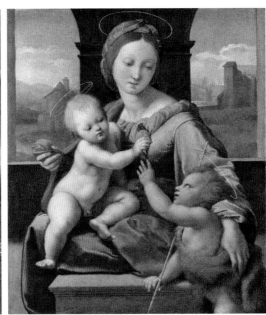

左图：拉菲尔，《安西帝圣母》（局部，1505年）。右图：拉菲尔，《加瓦圣母》（局部，1509—1510年）。均藏于英国国家美术馆

中图：这种绣有石榴图案的织物在文艺
复兴时期的意大利很流行
下图：此画作者名

《莱昂纳多·洛雷丹总督》

这是一幅超写实的肖像画，作者是威尼斯画派的代表艺术家乔凡尼·贝里尼（实际上他一家人都是威尼斯画家，只是他最负盛名，艺术影响最大）。画中那位冷静威严的人物洛雷丹则是当时最有权势的威尼斯总督，于1501年上任，一直在位到1521年去世。

"栩栩如生"方可"眼见为实"？

贝里尼在肖像画创作中擅长细致入微地刻画从人物神态到服饰质地的各种细节，使人物表现出令人信服的视觉效果与精神状态。

这幅画里洛雷丹无臂半身取像及他头部略偏（呈现3/4面容）的角度都让人想起了古典大理石皇帝半身雕像。到了文艺复兴时期，这些雕像形式被用于塑造权贵和富人的肖像。贝里尼无疑是想建立这种视觉上的联系，以油彩的巧妙混合创造出肌肤及服饰上令人信服的色调。画中洛雷丹的神情微妙，栩栩如生又令人感觉遥不可及。

《莱昂纳多·洛雷丹总督》

Doge Leonardo Loredan

作者／乔凡尼·贝里尼　尺寸／61.6cm×45.5cm　年分／约1501–1502年　寸类／木反油画

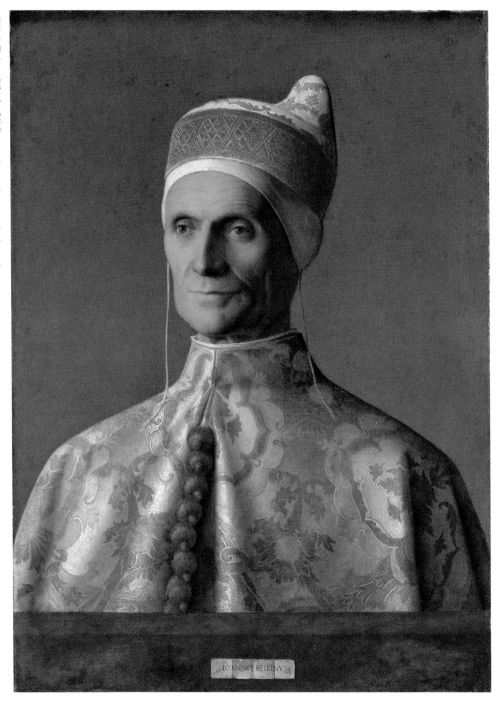

IOANNES BELLINVS

肖像画中洛雷丹穿着他在最盛大的场合所穿的白色锦缎披风，金银线织成的白色锦缎在蓝色背景的对比下更使他引人注目，这种绣有石榴图案的织物在文艺复兴时期的意大利很流行。披风的深褶和装饰纽扣的阴影与反光给人以石雕般的坚实感。半身肖像及其隐藏的手臂使人联想起立于大理石座上的古典帝王雕像。蓝色的背景用大量的群青颜料和白色混合而成，显示了无限的开放空间。

贝里尼并没有把自己的名字放在画面角落，他骄傲地用拉丁文将名字放在了大理石檐墙的正中间，以宣示他的创作权。乍看起来他貌似随意地将名字写在了一张皱巴巴的纸上然后将纸粘在了檐墙上，观者也许会有种想要将其取下来并将纸抚平的冲动。其实他是在用超写实画法"戏弄"观众，采用一个令人意外的"假借"手法，展示了自己在表现一系列不同材料的肌理特质上的高超绘画技巧。

领袖肖像范式，权威艺术标准

乔凡尼·贝里尼在威尼斯是公认的绘制官员"标准像"的大师，艺术史学家将贝里尼描述为"最伟大的15世纪官方肖像画家"。以前，威尼斯总督肖像画传统上遵循统治者肖像画的常规，以严格的侧面像显示。贝里尼则用了不同的视角来探索被画者的性格以及心理。此肖像画展示了总督潜在的情绪和性情，他的严肃和高傲。洛雷丹知道观者在注视着他，但他没有回视人们，因为这样做等于把观者视为平等的人。

有意思的是，笔者带过不少远道来伦敦的朋友参观英国国家美术馆，却很少有人关注墙上的这幅肖像画。问及原因，回答多为这种标准肖像形式太常见了，"太不特别了"。这一点其实也正是贝里尼肖像画之重要性所在，他对肖像画在

威尼斯及欧洲的广泛传播起到了重要作用。著名的威尼斯画家乔尔乔涅和提香都曾在贝里尼的画室受过训练，他们对于威尼斯画派发展的贡献离不开贝里尼的影响。500年之后，这种"写实标准像"的形式与手法已在世界各国广为普及，成为大众视觉体验中一个日常的部分。

英国国家美术馆收藏中还有多幅贝里尼所作的肖像画，例如与此画在人物角度、构图、表现手法十分相近，但形象与背景细节迥异的《扮成多米尼克的乌尔比诺的弗拉·丢多罗像》（*Portrait of Fra Teodoro of Urbino as Saint Dominic*，1515年），可供观众参照比较。

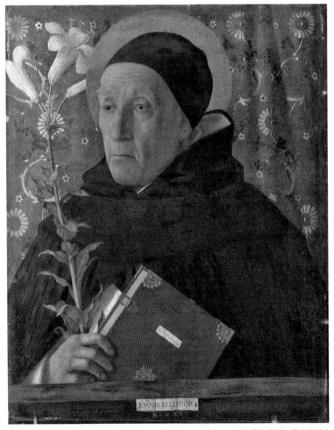

乔凡尼·贝里尼，《扮成多米尼克的乌尔比诺的弗拉·丢多罗像》

《酒神巴克斯与阿里阿德涅》

意大利画家提香·韦切利奥是文艺复兴后期威尼斯画派的代表人物，在世时是意大利最具影响力的画家。这幅画作是他的代表作之一，也是英国国家美术馆的重量级名画之一。其构图严谨，笔触自由奔放，色彩鲜艳明亮，具有优美、抒情和牧歌式的情调。

《酒神巴克斯与阿里阿德涅》描绘了古罗马诗人奥维德和卡图勒斯所讲述的神话故事：克里特公主阿里阿德涅被遗弃在希腊的纳克索斯岛上，她的船已航行远去。酒神巴克斯带着欢歌热舞的随从团队路过，看到阿里阿德涅的瞬间便中意于她，从战车上兴奋地跃起跳到她跟前，与阿里阿德涅吃惊的动态形成夸张的对比。

提香为何被后人誉为色彩大师？

提香在绘画创作中对光与色彩的开拓性运用影响了后来许多画家，包括法国印象派的画家们。在这幅画中提香展示了他作为一位色彩大师的高超技艺，将当时在威尼斯能获得的优质颜料都有效地组合应

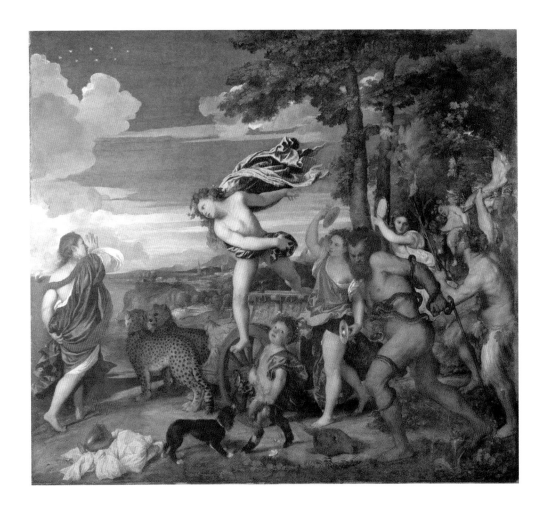

用在了他的画布上。他直接使用高纯度的颜料，除了加白色使
颜料变亮外，极少进行混合调和，而是将各种纯色相互并置在
大面积色彩中（后印象派的点彩手法与之相似），使这幅画呈现
出丰富的宝石般的色彩品质。

提香将强烈反差的色彩并置在一起，使色调更加深邃。然而，
总体效果是和谐的。画面中人物的肤色不同，从阿里阿德涅的
苍白到萨蒂尔与蛇的深褐色。右上角的橙棕色的棕榈树被涂成

《酒神巴克斯与阿里阿德涅》

Bacchus and Ariadne

作者 / 提香·韦切利奥

尺寸 / 176.5 cm×191 cm

年份 / 1520—1523 年

分类 / 布面油画

赭色，但这幅画描绘的并不是秋天的风景，画面中的鸢尾花、小菜蛾和藤蔓嫩芽显示出这时是典型的晚春或初夏。之所以引入锈褐色，提香可能是为了在画面的右上角提供一块温暖的对比色，并继续以强烈的对角线扫过泥土色的身体，一直延伸到褐色的猎豹，以使我们的眼睛被阿里阿德涅牢牢吸引住。他还利用颜料本身的质感，为纯色区域增添了趣味和多样性。提香认为不同颜色在构图中的作用离不开上色笔触的质感和活力。他在这幅画中使用了不少昂贵的异国颜料，包括当时最鲜艳、最纯净的群青颜料。其整个色调之鲜艳明亮，在当时的油画作品中是罕见的。

提香在《酒神巴克斯与阿里阿德涅》和其他神话题材的画作中展现了形态各异的人、神、禽、兽，这些形象从何而来？英国国家美术馆的提香作品收藏中不难找到其灵感线索，例如他早期对古典艺术的学习，如《女子肖像》（1510—1512年）的灵感来源于古罗马浮雕，还有的来源于他晚期对身边自然形态的研究，如《谨慎的寓言》（1550年）将处于不同生命阶段的人的头与狼、狮、狗等动物的头相比较。集而大成，提香对绘画造型的表现方法源于古人，又超越了古人。

公爵府第大策划，名家联手绘宏图

《酒神巴克斯与阿里阿德涅》这幅画是提香与乔凡尼·贝里尼、多索·多西等同时期著名画家共同创作的一个大型作品系列中的一件。此系列画作是费拉拉公爵阿方索·德·埃斯特为装饰自己宫殿来委托定制的。公爵委托的几位都是当时最负盛名的艺术家，公爵邀请他们来创作一批以罗马神话故事为主题的世俗装饰画。原本受邀的这些大师中还包括佛罗伦萨画派的巴尔托洛梅奥和罗马画派的拉斐尔。后两位在设计草稿的阶段相继辞世，于是这项工作转交给了提香。

公爵把尺寸合适的画布送到在威尼斯的提香手里，这样完成的画作就可以准确地安放到宫殿中预定的位置。所有的画完成于1514年至1525年之间，其主题都是酒神巴克斯的享乐场景——与众神一起饮酒、作乐、狂欢。

此画在当时大受各方好评，对后来欧洲艺术的主题绘画也影响深远，相关"神之爱"主题的作品不再主要用于家具装饰和别墅壁画，而是逐渐成为画廊绘画中最受欢迎的主题之一。提香本人在20多年后开始为西班牙国王腓力二世专心绘制相关主题的系列画作，其中《黛安娜和阿克塔昂》《黛安娜和卡利斯托》《阿克塔昂之死》等重要作品都收藏在英国国家美术馆。

英国国家美术馆共收藏有提香的20幅大作（大都陈列在8号展厅里），并以此为基础举办了若干次大型特展，如2020年3月16日至2021年1月17日举办的"提香：爱情、欲望、死亡"（Titian: Love, Desire, Death）大展。

左图：提香，《谨慎的寓言》（局部），1550 年。右图：提香，《女子肖像》（局部），1510—1512 年。均藏于英国国家美术馆

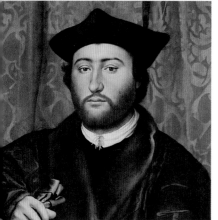

《大使们》

这幅双人肖像是16世纪德国画家小汉斯·贺尔拜因的代表作，创作于他在伦敦为英王和宫廷大臣们绘制肖像画的事业高峰期。这幅宏大的双人肖像画，不仅仅显示了画中人物的地位和财富，还蕴含丰富的历史信息。画中左边的让·丁特维尔是代表法国国王弗朗西斯一世出访英国的特使，右边是他的密友乔治·塞尔夫，主教兼外交官。这幅肖像画正是在欧洲宗教动乱，英王亨利八世与罗马天主教会决裂的时候画的。画中精心摆设的物品似乎暗指当时政治气候的复杂性，也显示了贺尔拜因在构图、造型和驾驭油画材料方面的高超技艺。

一幅画，一段 18 世纪欧洲视觉史

这幅画中的两个人物是按照真实比例绘制的。丁特维尔剑鞘上的拉丁铭文和塞尔夫倚靠的书本边字迹显示出他们当时分别是28岁和24岁。画面中的各种仪器、乐器、书籍和装饰品，不仅折射出了两位年轻外交家广泛的兴趣爱好和不凡的修养与品位，还反映了当时欧洲的人文面貌。那个年代是一个"地

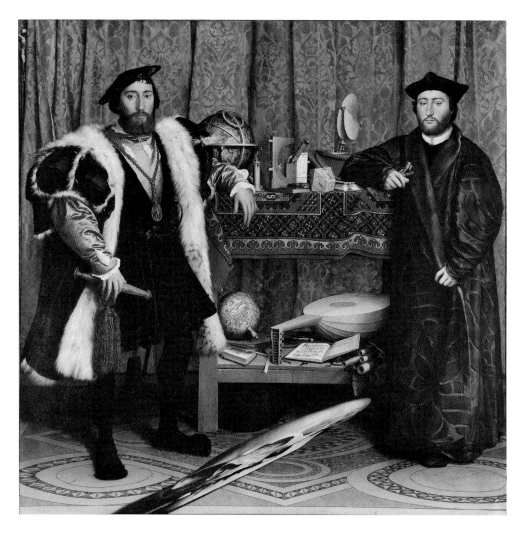

理大发现"的时代，达伽马、哥伦布、麦哲伦都完成了他们伟大的
海洋探险，画面中的地球仪和天象仪，显示了当时的人们对世界地
图和天文星座的新认知，摆出的其他精密仪器也反映出了那是个科
学迅速发展的时代。

作为一个内容丰富的整体画面，众多物品的组合可被解读为一段关
于16世纪中期欧洲宗教和政治动荡的视觉历史：两人之间的木架上

《大使们》

The Ambassadors

作者 / 小汉斯·贺尔拜因

尺寸 / 207 cm×209.5 cm

年份 / 1533 年

分类 / 木板油画

层展示了各种当时用作天文观测和航海的科学仪器。下层则主要用来展示与音乐相关的,有鲁特琴和长笛,还有翻开的乐谱。

超现实的写实手法, 超幻象的错视变形

在英国国家美术馆展厅里悬挂的《大使们》跟前,你总会看到一个古怪的现象:欣赏画作的观众们都要走到画幅的左下角,弯腰屈膝地找好侧面角度往右上方看。这是因为画家以超现实的手法在画的下半部分绘制了一个伸长变形的人头骨,以至于许多观众都在那里试图寻找观看这件作品的正确角度。也许《大使们》中最著名的图像就是这个头骨了,该头骨以变形的方式呈现,构成了一个视幻谜题,观者只能从某个特定角度才能清楚看到这个逼真立体的巨大头骨。骷髅头骨在画中的寓意是个谜。一个广为人知的解读是,《大使们》这幅画表达了三个层次:天堂(木架上层的星盘、天象仪等物体)、人间(木架和木架下层的地球仪、乐器等)以及地狱(人头骨)。头骨在文艺复兴时期的肖像画中通常是作为对生命脆弱性的提醒。但此画最不寻常处是其奇特的手法,表现出被称为"变形"(Anamorphosis)的视幻效果。对这种视觉表现手

法，感兴趣者还可以到离英国国家美术馆不远的英国国家肖像美术馆去观赏那里的《爱德华六世像》（1546年），该肖像同样隐藏在让人迷惑的视幻图像中，你非要走到画幅的侧面回头看，才能清楚看见国王的头像。

贺尔拜因在英国期间为都铎王朝君主和贵族绘制了众多的华丽画像，其中《大使们》可谓独树一帜。他在左侧人物后面大理石地板上签了名并标注了日期，这位艺术家通常不在自己的画上签名，而这里的签名却格外精细，表明他对这幅作品特别自豪。

威廉·斯克罗茨，《爱德华六世像》（上图为画作正面，下图为侧面），1546 年，英国国家肖像美术馆藏

《维纳斯和丘比特的寓言》

以维纳斯与她儿子丘比特为主题的存世画作很多，但布龙齐诺画的这一幅却很不一般，他在画中以异常明亮、纯洁的视觉色彩和人物清晰完美的身体形态，表达了异常复杂、暧昧的道德信息。这幅画可能是佛罗伦萨统治者科西莫一世送给法国国王弗朗西斯一世的礼物，当时他聘用了布龙齐诺担任宫廷画家。

人工装饰风与自然主义理想相悖？

这幅画高度暧昧的意象和精致的设计，反映了当时欧洲宫廷和城市中心产生的高度复杂和主观风格化的艺术的特征。与文艺复兴时期艺术中的和谐均衡和自然主义的理想相异，欧洲的宫廷艺术更看重智力的游戏、非自然的优雅、技巧的炫耀和感官上的刺激。

这幅画中的人体、物像均有着近乎珐琅般的表面，画家的笔触被混合或磨掉，以平涂方式上色掩盖了所有的笔触。明亮的天光定义了人物大理石般的躯体和四肢，轮廓清晰，一目了然。每一个细节，

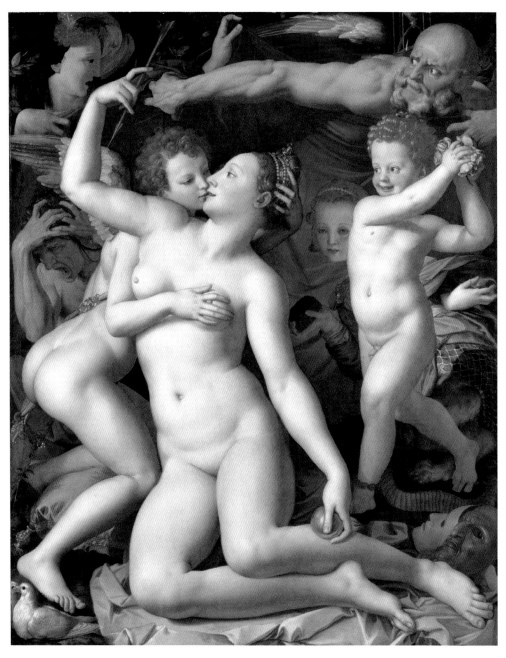

《维纳斯和丘比特的寓言》　　*An Allegory with Venus and Cupid*

作者 / 布龙齐诺　　尺寸 / 146.1 cm×116.2 cm　　年份 / 约 1545 年　　分类 / 木板油画

无论是有生命的还是无生命的，都会在这毫不含糊的光线照射下受到强烈的审视，从而营造出一种明显增强的人工装饰感。这幅画具有浮雕的结构和品质，人物密集，深度小，没有真实背景，给人以幽闭之感。作品的色彩如宝石般动人，特别是背景的绘制使用了大量昂贵的海宝石蓝颜料，尽显极具奢华的外观，如同维纳斯手中的金球一般完美、冰冷、坚硬。

与这幅作品一起陈列在展厅的还有布龙齐诺画的《与圣徒们在一起的圣母圣子与施洗者圣约翰和圣伊丽莎白》，其表现手法、风格都非常相近，可供参照、互鉴。

道德与欲望相对，快乐与痛苦交织

《维纳斯和丘比特的寓言》是布龙齐诺最复杂和神秘的绘画之一，其创作意图不易确定。艺术史家瓦萨里在1568年写的《布龙齐诺的生活》中提到的一幅画极有可能就是此画："他画了一幅奇异的美图，这幅画被送到法国弗朗西斯国王那里，画中央是裸体的维纳斯，丘比特吻着她。周围的神灵们一边有快乐，一边有欺骗，都在挑逗着爱神的激情。"

这幅画情色而暧昧的主题应该非常适合史上以好色著称的法国国王弗朗西斯一世的口味。这幅画暗含了一系列欲望与道德的信息，将一个来自神话的群体组合的暧昧性图像集中呈现给观者。画中维纳斯右手偷走儿子丘比特的箭，左手拿着金苹果。丘比特抚摸着维纳斯，同时试图偷走其王冠，还将女神所爱的白鸽踩在脚下。维纳斯脚下的面具表明她和丘比特利用情欲来掩盖相互的欺骗。

维纳斯身后微笑着的小男孩是愚昧的神灵"快乐"，他正手捧玫瑰花瓣准备为维纳斯和丘比特撒上鲜花，似乎根本没有注意到右脚下的尖刺，隐喻快乐往往伴随着痛苦。藏在"快乐"背后的漂亮女孩是"欺骗"之灵，她正递给丘比特一个马蜂巢。然而，她隐藏的蛇身暗示着其甜言蜜语后面还有一个刺人的尾巴。背景上方是长翼的时间之父（左手持沙漏是识别他的标志物），他右手扯拉着一大幅蓝布，可能在试图阻挡如面具般的遗忘之灵（左上角），或掩盖下面正发生的这一系列放荡行为。丘比特后面紧紧抓住头发的人物被解读为痛苦、嫉妒或疾病。

如此复杂、多层次的主题也常出现在这一时期的意大利诗歌之中，布龙齐诺既是一位画家，又是一位杰出的诗人。解开他这幅代表作的画面含义之谜亦是这幅画的吸引力的一部分，对观者的眼力和智力都是一种有趣的挑战。

布龙齐诺，《与圣徒们在一起的圣母圣子与施洗者圣约翰和圣伊丽莎白》，1540 年，藏于英国国家美术馆

《亚历山大大帝面对大流士家族》

作为文艺复兴晚期威尼斯画派主要代表人物的保罗·委罗内塞，以其宏大复杂的画面描绘宗教神话内容或历史事件而闻名于世。这幅大型的史诗般的油画也是他的一件代表作，展现的是马其顿皇帝亚历山大大帝去接见在战争中被击败的波斯国王大流士三世的家人的场景。

也有文献将此画译为《降服亚历山大大帝的波斯王大流士三世全家》，这幅作品很可能是委罗内塞受威尼斯皮萨尼家族委托创作的，他们一直保存着这幅画，直到1857年这幅画被英国国家美术馆买下。

艺术家如何重构历史场面？

在画中人物身上，委罗内塞将不少他当时纪录的意大利服饰元素与异国风情的细节结合起来运用，对背景建筑的处理也是如此，画中背景被设计成一个近似舞台或剧院布景的场面。换句话说，画家在历史题材的大场面里并没有将自己拘泥于追求考古资料中的真实，而是以历史线索为导引，充分发挥自己的想象力，重构历史场景，力图展现最打动观者的视觉效果和精神要义。

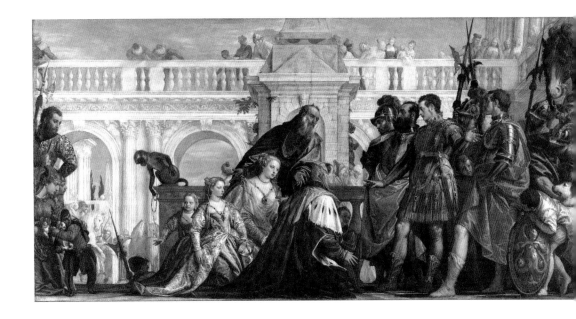

鉴于当时一些肖像画委托人喜好角色转换、借古喻今的创作手法，有不少人认为，大流士家族人物的原型就是画作委托人皮萨尼家族内的成员，或者换句话说，此画可能是一幅艺术处理过的皮萨尼家族集体肖像画，但委罗内塞在其他与此画无关的作品中也再现了这些面孔，表明这些人物应该是画家在各种画作中为不同角色需要而选用的模特类型。当然即使皮萨尼没有在画中被明确表现，这幅画的主题也很容易引起观众对其家族的特殊联想。

委罗内塞对人物众多的大场面、复杂构图的驾驭能力，也可以在他的其他大作中感受到，如与《亚历山大大帝面对大流士家族》同在英国国家美术馆第9展厅陈列的《国王们的崇拜》。应该指出，委罗内塞的大型画作中，完全由他一人作画的并不多，一些次要

《亚历山大大帝面对大流士家族》

The Family of Darius before Alexander

作者 / 保罗·委罗内塞

尺寸 / 236.2 cm x 474.9 cm

年份 / 1565—1567 年

分类 / 布面油画

形象或背景细部通常会由画室助手完成。然而，这幅画的细节的高质量表明他对每一个部分都参与了创作，其构思设计之精心和绘制技法之完美，在委罗内塞一生完成的不少大型画作中也是不寻常的。

历史画的叙事，胜利者的故事

这一记叙历史的大场面画幅中有许多令人回味的情节：在击败波斯国王大流士三世之后，23岁的马其顿皇帝亚历山大大帝去看望在押的悲痛欲绝的大流士家人。画中穿着蓝袍、白色披肩的大流士三世之母西西甘比斯跪在胜利方之王者面前。而立于画面视线中心、身着紫红色战衣并佩剑的亚历山大正宽慰着她，此处委罗内塞是用手势动作来显示亚历山大和西西甘比斯之间的对话的。胜利方有不少披甲将领和好奇的士兵在围观，而被俘者西西甘比斯身旁有大流士三世的妻子斯塔泰拉的陪同，还有两个穿着相同款式长袍的小女儿，她们或许期待着亚历山大施以慈悲。虽然大流士一家都是亚历山大的俘虏，他却很高尚地对待她们，并坚持要把她们当作对等皇室看待，允许她们保留自己的服饰，后来还娶了大流士三世的大女儿为妻。据说大流士三世临死之时曾留下遗言称众神将会奖励亚历山大对其母、妻子和孩子们施予的仁慈照顾。

著名的德国作家歌德于1786年去了威尼斯，《亚历山大大帝面对大流士家族》是他在其"意大利之旅"的写作中所描述的唯一一幅画。这也许是当时整个城市中最闻名的私人藏画，后来也成了委罗内塞画作中最令人印象深刻的一幅。

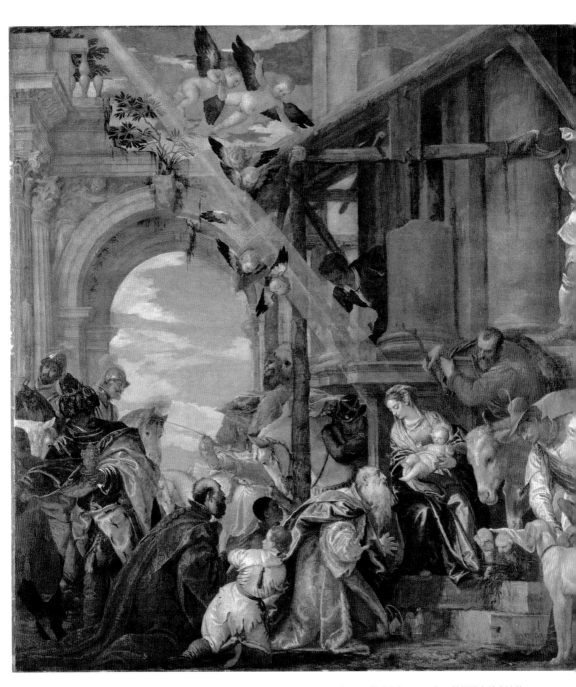

委罗内塞，《国王们的崇拜》，1573 年，英国国家美术馆藏

上图：鲁本斯，《银河的起源》（局部），1637年。中图：鲁本斯，《白金汉公爵的羽化升天》（局部）。下图：丁托列托，《圣乔治与龙》（局部），1555年

《银河的起源》

《银河的起源》是威尼斯画家丁托列托根据古罗马神话创作的一幅油画。

读者可能都听说过百年前学者赵景深与鲁迅就英文Milky Way（银河）翻译成"牛奶路"之事的争论，而实际上Milky Way直译的话，应该是"牛奶路"。丁托列托的画作就是这个名称之由来的极好的视觉上的诠释。

如何通过改变人物动态方向营造画面纵深感？

这幅画所描绘的罗马神话的故事情节是这样的：众神之王朱庇特试图让他的儿子大力神赫丘利（赫拉克勒斯）获得永生，但大力神的母亲是凡人阿尔克墨涅，因此朱庇特把他放在熟睡的妻子朱诺胸前喝她的奶。朱诺从睡梦中惊醒时，奶水喷涌而出，化作了天空中的灿灿银河。作为象征属性的神物，图中一对孔雀伴随着朱诺，而一只抓闪电的老鹰紧随着朱庇特。

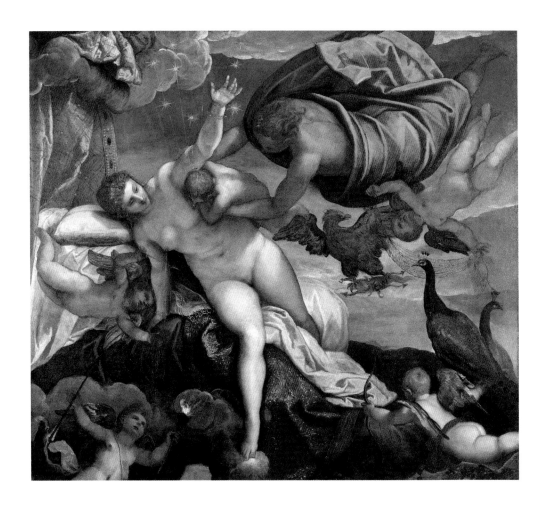

画面中的情节复杂而构图毫不紊乱，各个人物的体态自然
生动，无论是柔美优雅的神后朱诺，还是飘浮在空中的朱
庇特及小天使们，都各自舒展平衡，充分显示了作者丰富
的想象力和高超的绘画才能。而笔者以为，丁托列托这幅
画的非同一般之处，还在于他对画面纵深维度的独特理解
和处理方式。他巧妙地运用视角与透视的细微变化，来打
破画面的平面感，创造空间的纵深感。这种纵深感可以从
画面中各个人物动态的方向与透视角度的设计上观察到。

《银河的起源》

The Origin of the Milky Way

作者 / 丁托列托

尺寸 / 149.4 cm×168 cm

年份 / 约 1575 年

分类 / 布面油画

丁托列托对纵深透视的兴趣和探索也体现在了他的其他作品中。例如英国国家美术馆陈列的他的另一幅名作《圣乔治与龙》，画面中公主迎面跑来，逃避灾难；圣乔治驰马冲去，长矛刺向恶龙。一来一往的运动中人物之间拥有了距离上的张力，有效地加强了视觉上的纵深透视感。

纵深透视在欧洲架上绘画作品中不常见，但在教堂、宫殿的天顶壁画中却多有运用。英国国家美术馆陈列中有一幅鲁本斯绘制的天顶画色彩稿《白金汉公爵的羽化升天》（The Apotheosis of the Duke of Buckingham，位于第18展厅）就是纵深透视的一个典型范例——视线从下而上，众人物垂直上升入云（小提醒：来伦敦寻找艺术古迹的游客须知，白金汉公爵官邸的天顶及壁画70多年前已经被大火焚毁，只有这幅400年前的设计稿幸存并展示着当时艺术大师的透视手法与设计构思）。

神话中的宇宙，天象中的人文

《银河的起源》表达的既是神话故事，又是寓言。自1857年起该画就被称为《银河的起源》，之前的旧名《大力神的护养》或许也是一个不错的表述。而我们现在看到的只是原画的一部分，大约有三分之一的原始画布在1727年前的某个时候被裁掉了。

幸运的是，这幅名画有一个17世纪制作的缩小版草图副本（私人收藏，德国），提供了关于作品下部缺失的线索：在副本的下半部分还有一个裸女斜靠在岸边，根从她右手手指的末端长出来，嫩枝从她左手的手指上长出来，向上伸展，右手边开着大朵白花。艺术史家们推测本画可能是丁托列托根据拜占庭时

期一本关于植物的著作《农书》（Geoponica，据说是君士坦丁皇帝写的）所讲
述的大力神的神话故事所绘。其内容情节为：朱诺的奶汁洒落到了地面，变成
了百合花的花朵。而躺在此画现缺失部分中的女神可能就是大地的化身，朱诺
和朱庇特的母亲。

像丁托列托这样对古老神话的视觉诠释在欧洲绘画中并不常见，鲁本斯也画过
一幅同名画作，内容表达得非常直接，远没有丁托列托的图像那么含蓄生动，
耐人寻味。

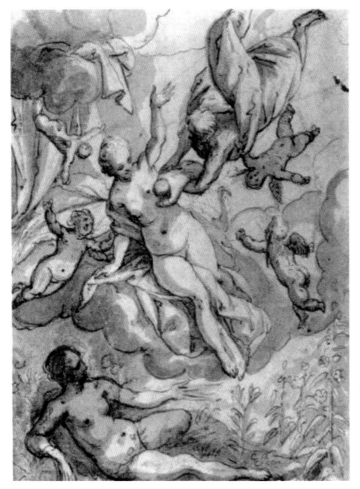

《银河的起源》草图副本

《在伊默斯的晚餐》

米开朗琪罗·梅里西·达·卡拉瓦乔的《在伊默斯的晚餐》是西方美术史中将宗教故事进行戏剧性表现的一幅经典之作。其情节内容直接取自《圣经》："钉十字架后第三天，基督的两个门徒从耶路撒冷前往伊默斯。在路上，他们遇到了复活的基督，但没有认出他来。他问他们发生了什么事，并解释说基督必须受苦才能进入他的国度。那天晚上他和他们一起吃晚饭，当他们认出他来时，他就从他们眼前消失了。"

画家如何营造故事的戏剧性高潮？

从卡拉瓦乔的早期作品到晚期作品，光影造型与戏剧性构图一直是其标志性的艺术特色。这幅画是在他成名的鼎盛时期绘制的，这也许是他最令人印象深刻的一幅宗教画。

这里卡拉瓦乔捕捉到了故事戏剧性高潮的那一瞬间。当门徒们突然认出他们面前一直坐着的那位是谁之时，他们的动作表达了内心的惊讶——一个正要从椅子上跳起来，另一个正靠近要看个究竟，还有一个则伸出双臂表示不相信，他疑惑的表情似乎在问："这是怎么回事？卡拉瓦乔把门徒们都描绘成普通劳动者，留着胡须，满脸皱纹，衣着褴褛，与年轻无胡须的基督形成鲜明对比。基督头发飘逸，身着鲜红色束腰外衣，似乎来自另一个世界。

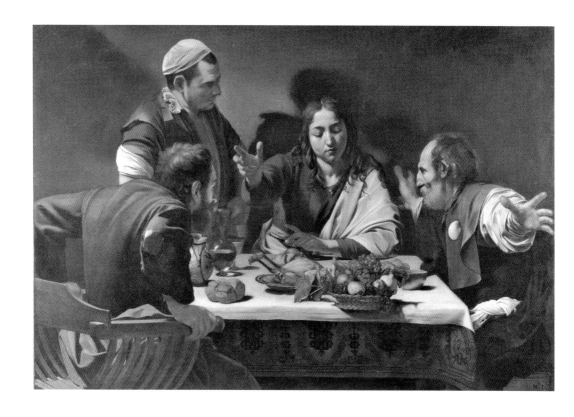

这画面上转瞬即逝的瞬间却是精心策划、设计出来的。画家着重使用光线明暗对比来加强戏剧效果，画中光线就像聚光灯一样，将围绕桌子的众人的活动与深深的阴影形成鲜明对比，使剧情发展更加吸引人。来自左边的强光照在基督和右边门徒的脸上，在基督身后的空白墙壁上投下了阴影，几乎像一个反向光环，照亮了向观众伸出的手。画面构图中的几何基线引导着观者的视线，画中人物组合形成了一个三角形，门徒们的视线把观众的注意力拉回到了基督的脸上。

卡拉瓦乔受达·芬奇的影响颇深，因此他也偏爱较暗的画面和深色背景。人物在这样的画面中，仿佛是在黑暗的舞台上，忽然被来自上方的光束照亮。这种强烈的明暗对照，赋予了画

《在伊默斯的晚餐》

The Supper at Emmaus

作者 / 米开朗琪罗·梅里西·达·卡拉瓦乔

尺寸 /141 cm×196.2 cm

年份 /1601 年

分类 / 布面油画与蛋彩画

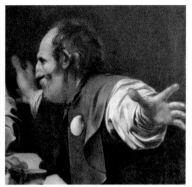

面生动的戏剧感。与那些色调明朗的宗教画比，卡拉瓦乔的作品更具有一种神秘、深邃、华丽而不失神圣的美感。

现实主义的细节描绘，具有象征意义的光影的运用

同样的光线也照亮了摆在干净白色桌布上细节丰富和质感真实的静物组合。卡拉瓦乔以接近超写实主义的手法精细地描绘了餐桌上的物品：面包、烤鸡油腻的表面、玻璃水瓶或酒杯及其倒影和一些水果。这些物品也有其象征意义：面包代表圣餐，白葡萄代表水，红葡萄暗示基督在十字架上所受的创伤，一个裂开的石榴提示着基督将从坟墓中复活。

卡拉瓦乔创作时留下的底线痕迹证实了他对作品构图的精心设计。而他颇具争议的特色技法却是在创作过程中直接在画布上用油彩作画、调整和变更，而不是遵循传

统的方法，通过大量的预备性草图习作来确定作品画面后再上油彩完成油画。

卡拉瓦乔如此仔细地规划他的画作，并没有影响到它们惊人的直接性和可接近性。他的一些在当时很不寻常的做法，比如他的画中形象都取自周围现实生活中的真实人物，为历史宗教画带来了更具说服力的现实主义元素。

正是卡拉瓦乔不受传统方式的拘束，大胆进行技术创新和对戏剧性表达能力的驾驭，使他的视觉故事讲述得如此生动感人。

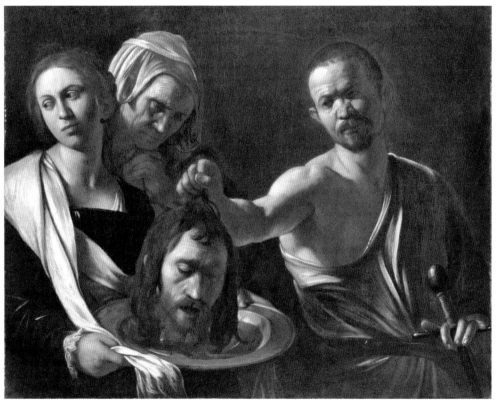

卡拉瓦乔，《带着施洗约翰头颅的莎乐美》，约 1609—1610 年，英国国家美术馆藏

《扮成亚历山大的圣凯瑟琳的自画像》

亚历山大的圣凯瑟琳是4世纪初一位为自己信仰而牺牲的基督教圣人，她是17世纪著名意大利女画家阿特米谢·简特内斯基自我对照的精神偶像。这个主题时常被文艺复兴前后的艺术家们采用，例如，在英国国家美术馆就有一幅拉斐尔画的《亚历山大的圣凯瑟琳》，画中少女形象尤为真实纯朴。

为什么一位天才女性
艺术家会被忽视？

在阿特米谢的这幅画中，她本人以亚历山大的圣凯瑟琳的名义出现。她倚靠着一个镶满铁钉的破裂的齿轮，这种齿轮刑具让她遭受到了束缚和折磨，也成了她艰辛艺术生涯的一个象征性标志。她的右手拇指和食指之间小心翼翼地捏着殉道者的棕榈叶，并将其放在胸前。她借这个主题来表现自己内心的挣扎，利用这些细节对人物进行细致的心理刻画。

这幅画的构图使观众的注意力集中在了人物坚定的面孔和强壮的手臂上。画中的人物肖像跟真人一般大小，面容特写，背景朴素。她置身画面的中央，转头直接凝视着观众，而身体仍面对着齿轮这一折磨她肉体的刑具。戏剧性的强光照亮了齿轮上的爪状尖刺以及人物伸出的手臂以及脖子与肩膀的白皙皮肤。与此相对应，齿轮的内侧和裙子的褶皱都隐入了深深的阴影中，女子肖像周围的黑暗空间给人以不安之感。

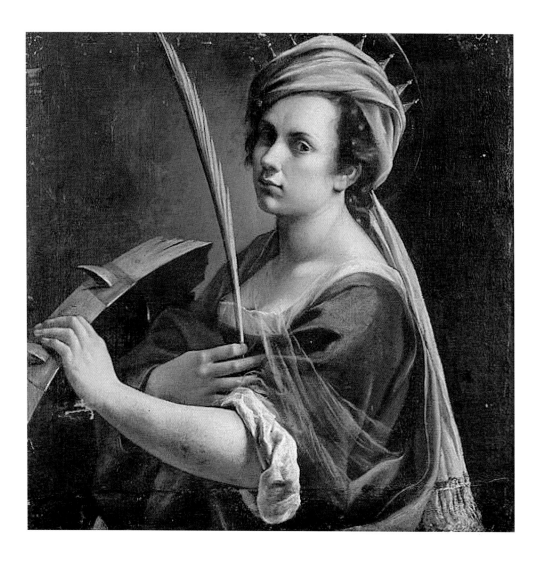

《扮成亚历山大的圣凯瑟琳的自画像》　　Self Portrait as Saint Catherine of Alexandria

作者 / 阿特米谢·简特内斯基　　尺寸 / 71.4 cm × 69 cm　　年份 / 约 1615—1617 年　　分类 / 布面油画

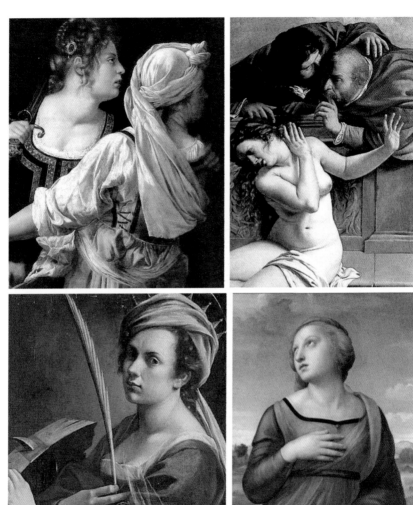

左上图：阿特米谢·简特内斯基，《朱蒂丝与她的女仆》（局部），1613—1614年

左下图：阿特米谢·简特内斯基，《扮成亚历山大的圣凯瑟琳的自画像》（局部）

右上图：阿特米谢·简特内斯基，《苏珊娜与长老》（局部），1610年

右下图：拉斐尔，《亚历山大的圣凯瑟琳》（局部），英国国家美术馆藏

这幅画的自然主义和戏剧性的灯光让人想起卡拉瓦乔，他在17世纪的头十年与阿特米谢的父亲奥拉齐奥联系密切，其作品对她产生了持久的影响。像奥拉齐奥和卡拉瓦乔一样，阿特米谢在她有生之年受到许多赞赏，但在随后的几个世纪里却被遗忘了。她的作品在最近的50年里才得到重新评估，而她的许多画作至今仍然没有被确认。这幅《扮成亚历山大的圣凯瑟琳的自画像》是在2017年才被发现的，随后不久被英国国家美术馆收购。

阿特米谢这位天才的女性艺术家显然在那个强权时代尽力斗争过，她的杰出成就于400年后终于为人们重新发现和广为赞赏，可叹息亦可庆幸。

艺术中的暴力，黑暗里的抗争

阿特米谢出生在罗马，是奥拉齐奥·简特内斯基的独生女，从小就在家庭里接受过绘画训练。17岁时，她被奥拉齐奥的一个艺术合作人塔西强奸。在随后的臭名昭著的不公审判中，阿特米谢屡屡出庭作证并受到酷刑迫害。审判结束后，她结了婚，搬到佛罗伦萨，这幅画可能就是在那里创作的。

由于亲身经历的种种虐待，女性遭受欺凌和女性对权力的反抗一直是她艺术创作的中心主题，反映在她的许多重要作品中，如表现复仇的《朱蒂丝与她的女仆》和反抗欺凌的《苏珊娜与长老》。

阿特米谢在佛罗伦萨时期的作品中似乎经常使用自己的形象。她不少自画像已为人所知，其他一些已不存世的作品则被记录在了17世纪的一些文献目录中。在当时或许她是这个古城的新人，渴望用画作展示出自己的才华，赢得赞助人的欣赏。阿特米谢的许多画作，特别是那些描绘一个坚强的女主人公的画，往往可以通过作者个人经历的线索来解读。而在这幅作品里，她选择把自己描绘成一个经历了巨大心理考验和肉体折磨的圣人，这是阿特米谢自己还是她的委托人的选择，目前仍不得而知。

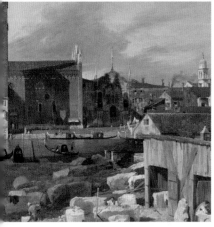

《石匠工场》

如果有人要在世界美术史里寻找一位艺术家来代言威尼斯这座古老而美丽的水城，肯定非卡纳莱托莫属。这位享有盛名的威尼斯画家在其艺术生涯中创作了大量的威尼斯风景画，其中绝大部分是为富有的贵族委托人而作，大都是表现风和日丽、千舟竞发、一派祥和的"明信片式的图景"，现已散布在欧美许多美术馆里。然而，他有时也会为自己的内心而画，创作出《石匠工场》这样表现当地居民日常生活的写实图像来。

**原本擅长"明信片风景"的画家，
如何直面真实生活？**

《石匠工场》展现的是一片饱经风霜、年久失修的威尼斯古城的景象。卡纳莱托捕捉到了这个城市日常生活的真实景象：天亮了，太阳已从东方升起，一只公鸡在左边的窗台上啼叫。工人们在打凿散落在院子和右边一间简易木屋前的石块，这个广场（Campo San Vidal）被临时改建成了一个泥石匠的院子。左边，一位母亲冲过去安慰她摔倒的孩子，

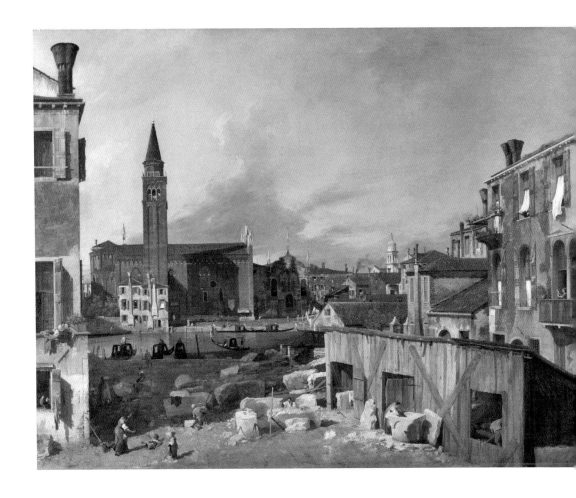

她的邻居把被褥晾在上面的窗户外面。在右侧房子的阳台上，一个女人坐在那里纺纱；在木屋旁边，另一个女人正从井里舀水。强烈的阳光和倾斜的阴影投射在阳台上，清晰地显示出倾斜的空间，一切都是那样平淡无奇。

广场的另一边是大运河，从这个角度看，它显得没有平时那么宏伟。卡纳莱托有关运河的画作多是展现运河的全貌，利用其自然的视角将我们的视线引向远方。在这幅画里，几艘平

《石匠工场》

The Stonemason's Yard

作者 / 卡纳莱托

尺寸 / 123.8 cm×162.9 cm

年份 / 约 1725 年

分类 / 布面油画

底船正在河边等待当天的第一批乘客，一艘船正穿过平静的水面。

卡纳莱托在这幅画里似乎并没有改变地形，没有将不同的视角结合起来，没有像他在许多作品中所做的那样来实现理想的视角，比如英国国家美术馆中他的另一幅《大运河上的赛船会》。他很可能是在17世纪20年代后期圣维达尔教堂的正面建筑接近完工时绘制的这幅《石匠工场》。

此画被认为是卡纳莱托最优秀的早期作品之一，大胆的构图、浓密的颜料和高度个性化的人物是他17世纪20年代中后期作品的特点。他用干涩的笔触描绘了红色和褐色建筑表面的粗糙纹理。微风中飘扬的窗帘和远处饱经风雨的石头，

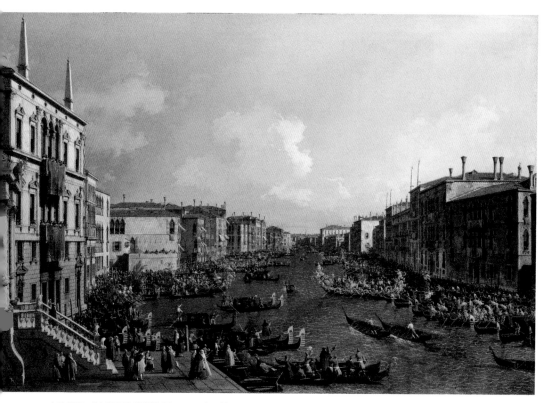

卡纳莱托，《大运河上的赛船会》，1740 年，英国国家美术馆藏

都是用亮色的笔触来描绘的。不同风格和高度的建筑，动态人物和光影，容易让人想起卡纳莱托在他职业生涯初期与父亲并肩绘制的那些舞台布景。

记录现实威尼斯，
歌颂理想百岛城

卡纳莱托的作品大多以威尼斯风景为题材，以准确描绘威尼斯风光而闻名。他的画作记录了赛舟会、大运河边的人家与作坊、圣马可广场的耶稣升天日庆典、钟楼维修的情形等典型的城市景象。然而《石匠工场》这种写实大运河景观的作品可能不会吸引富有的来客或当地的赞助人，他们更喜欢像明信片一样的著名广场全景图和有地标性建筑的风景。

这幅《石匠工场》是他早期的代表作，却也是他一生创作中评价最高的一幅。画面中的人物都非常忙碌，但整个大环境却是平静无声的。相比他描绘威尼斯水景的其他作品，这幅画色调并不是那么明朗鲜艳，大概是骤雨前后或是天蒙蒙亮时的情景。正是这种人与景的交融，除去了尘世的功利纷扰，这里卡纳莱托准确地记录了威尼斯的城市景观特征，也抓到了城市生活的魂。他的画作是如此精准，记录了远处房屋上的每一处细微的镂饰、水里隐约可见的藻荇、复杂交叠的船桅……以至于现代学者在考查威尼斯当时的气候、水文、风俗、建筑和旅游业时都要参考他的画作。

卡纳莱托的艺术是意大利绘画传统的延续，也是威尼斯画派的尾声。

《万历花瓶静物》

静物在早期欧洲美术史上往往是作为宗教画和肖像画中的背景或点缀出现，直到16世纪才逐渐成为独立画种在荷兰等地开始流行起来，而安布罗西斯·博斯舍尔特画的花卉静物正是英国国家美术馆荷兰静物画收藏中的杰出范例。

是静物画家还是自然科学家？

文艺复兴之后人们对自然世界的好奇心与日俱增，来自大自然的动植物标本也成为画家描绘现实世界和发挥创意的灵感来源。荷兰东印度公司于1602年创办后，荷兰与远东的海上贸易大幅增长，大量异域的花卉标本等被运回欧洲。当时动植物标本及描绘大自然的艺术品在欧洲大受欢迎，静物画的兴起可谓适逢其时。

博斯舍尔特此画中郁金香、玫瑰、琼花、康乃馨、贝母和鸢尾花被插放在一个中国花瓶里，珍稀花卉配上昂贵的容器相得益彰。在它们之上，百合花像白色小号般在花束顶端升起，小甲虫爬上一尘不

《万历花瓶静物》　　A Still Life of Flowers in a Wan-Li Vase

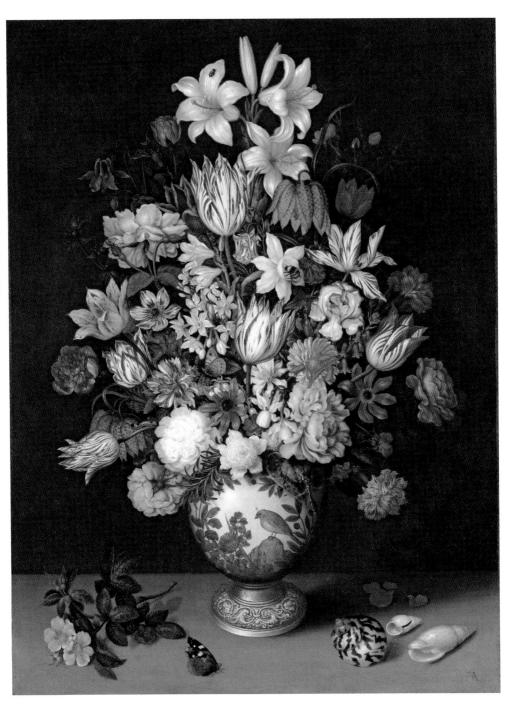

染的花瓣，蝴蝶、蜜蜂、蜻蜓、毛毛虫等各种昆虫在枝叶的阴影中捉迷藏。博斯舍尔特的作品不仅仅是一幅美妙养眼的图画，更描绘出许多极具价值的物种标本，他知道买家和藏家们会兴致勃勃地拿出放大镜来仔细鉴赏这种"视觉科学"的精细画面。而"郁金香热"正是当时这股风潮的体现，这种时髦鲜花的引入掀起荷兰社会上的狂热，稀有的郁金香球茎成为人人趋之若鹜的奢侈品。

一花一蝶一世界，一虫一贝一乾坤

画面中这些华丽花朵的排列构图方式也是艺术家自己主观设计的，因为这些花不会在一年中的同一时间开放，因此在人工催助开花和冷藏技术发明之前，这种摆设是不可能实现的。博斯舍尔特平时会画出每一朵花的素描和初步草图，并在创作时把它们放进画里。通常，这些标本也不会被切割插在花瓶里，它们会留在地里培育或在优雅的花园中展示。而博斯舍尔特这样"合成"的画作会让一位富有的收藏家和鉴赏家在自然界万物凋谢后还能长久地欣赏到这些"鲜花"。在这幅黑暗背景的画作里，各种花瓣宝石般的光艳色彩400多年来几乎没有褪色——光线对每一朵花都均匀照射着，每一朵花、每一只昆虫以及桌面上每一枚贝壳都是以同样的精度绘制的，它们的展示几乎没有相互重叠，一花一叶均可以单独作为观察对象让人来欣赏其细节。

观者会注意到博斯舍尔特插花的那个青花瓷瓶，瓶上的小鸟一动不动，好像在等待着扑向隐藏的昆虫。花瓶本身就是一件昂贵的艺术品，这种青花瓷是明末万历年间（1573—1620年）在中国制作的，荷兰进口后在拍卖会上拍出了高价。中国青花瓷在荷兰是如此受欢迎，以至于它导致了荷兰代尔夫特地区青花陶瓷业的兴起，那里生产的陶瓷至今仍然受到人们的青睐。中国瓷器在不少荷

兰艺术家的静物画中有出现，成为一种奢侈生活的美学符号。例如英国国家美术馆收藏中有一幅扬·扬斯·特雷克（Jan Jansz Treck）的画作《一个锡金酒壶与两个明碗的静物》，也对明代瓷碗进行了超现实手法般的细腻表现。

需要补充说明的是，随着欧亚海上贸易的发展，中国装饰风（Chinoiserie）曾经在欧洲风行一时。16世纪中叶开始由西班牙、荷兰的商人从广州购买的外销瓷器，深受欧洲贵族、绅士、名媛们的喜爱。后来东印度公司的船队提供了源源不断的陶瓷、织物及其他各种东方物品，以满足当时欧洲社会对东方文化的审美趣味和物质需求，这使得欧洲民间收藏中国器物以装饰居室的潮流经久不衰，这种品位今日仍可以在博斯舍尔特和他那个时代欧洲艺术家们的作品中感受到。

扬·扬斯·特雷克，《一个锡金酒壶与两个明碗的静物》（局部），1649年，英国国家美术馆藏

《参孙和黛利拉》

佛兰德斯绘画大家彼得·保罗·鲁本斯，是巴洛克艺术早期代表人物。他对米开朗琪罗、拉斐尔、提香等人的作品风格有着非常细致的研究和借鉴，集其艺术风格大成而开创新风。

《参孙和黛利拉》表现的是《圣经》中的一个经典故事：希伯来英雄参孙天生神力，腓力斯丁人为了击败他，派蛇蝎美人黛利拉去引诱，得知了他的神力源于他的头发。深夜，参孙在与黛利拉缠绵后沉睡而去，剃头匠趁机剪去了他的头发，躲在门外的士兵将参孙擒住，将其捆在神殿柱子上并在庆典上示众。其后的剧情是，绝望中参孙向上帝祈祷，他又再次获得神力，推倒大殿的石柱，与数千腓力斯丁人同归于尽。

艺术创作中如何借鉴先贤的范例？

此画对古代艺术的一个直观借鉴是出现在背景中四人上方壁龛中的雕塑——罗马美神维纳斯和她的儿子小爱神丘比特，一起俯视着这一幕。丘比特紧紧

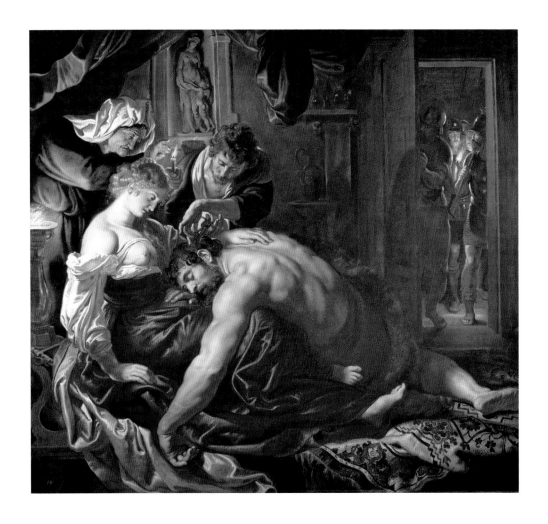

地抱住维纳斯，抬头看着她，好像在问一个问题：为什么爱会这样结束？尽管维纳斯没有佩戴传统的腰带，据说这会让任何她想勾引的人都无法抗拒她，但鲁本斯还是在黛利拉的胸部戴了一条这样的带子，让她更加性感，并暗示她也无法被拒绝。

在罗马的时候，鲁本斯看过米开朗琪罗的作品，也看过《法尔内塞大力神》和《贝尔维德雷躯干》等雕塑作品，他就是一边观察这些雕塑一边作画，一边探索的。这给了他表现睡眠中的参孙

《参孙和黛利拉》

Samson and Delilah

作者 / 彼得·保罗·鲁本斯
尺寸 / 185 cm×205 cm
年份 / 约 1609—1610 年
分类 / 木板油画

肌体的基础。他更具体地参考了米开朗琪罗设计出的黛利拉的姿势——如佛罗伦萨洛伦佐·美第奇之墓石棺左侧的夜之雕塑，以及已遗失的画作《莱达和天鹅》。不过，虽然姿势的相似性很强，但是鲁本斯给了他笔下的黛利拉更多的感性优雅、女性气质和微妙的表情。在鲁本斯的画中，黛利拉的大腿隐藏在她丝绸长袍柔软的织物之下，较莱达裸露的肉体更含蓄微妙。

卡拉瓦乔的明暗对比实验也对鲁本斯产生了很大影响，使他意识到光与影之间的强烈反差是如何表达出紧张的氛围和戏剧性张力的，并在其画作中充分利用了这一方法。他发现明暗对比可以让肉体发光，使画面中所有物体反射和折射光。阴影可以表达出某种恐惧感。即使观者不知道这个故事情节，闪烁的灯光也展示出了给参孙剪头发这一复杂场面的戏剧性，每个人的目光都集中到那头卷发上。在黑暗中等待的士兵们的眼睛也闪闪发光，而那个火把的闪光，更把紧张的氛围推到了极致。

美丽与枯萎相对照，背叛与爱情共始终？

鲁本斯关于这幅作品有两幅草稿存世：速写草图与色彩草图。在鲁本斯的画作中，参孙躺在黛利拉的膝上，他的头靠在她深红色的长袍上，强壮的身体在睡梦中显得无助。黛利拉衣衫不整，头发蓬松，胸部裸露，表明她在做爱后的松弛状态。她一动不动地坐着，面部轮廓很漂亮，但其表情几乎难以琢磨，而其同伙则在剪参孙的头发。当她低头看着参孙时，脸上仿佛显露了一丝胜利或怜悯的痕迹，也许两者兼而有之。她轻轻放在参孙肩上的手，悄悄地流露出些许后悔之念。在光芒四射的房间里，她柔软的肌肤闪闪发亮，金色的头发拂过肩

膀，华丽衣帛环绕身躯，所有这些都在唤起正在失去的爱情。

但也许黛利拉会为她的背叛付出代价。鲁本斯细心地将一位老妇人画在了她身后，并用灯光照着她们俩的侧面。这老妇人已年老色衰，但与黛利拉的面容惊人地相似。或许艺术家是在暗示黛利拉终有一天会失去与参孙在一起时的青春美丽。在当时的宗教道德画中，类似的老妇人形象有时会被描绘成妓院老板，但我们不知道这是否是鲁本斯的本意。在《旧约全书》中，没有任何线索表明黛利拉会遭如此报应，但这段翻转的恋情使她的背叛更显残酷可悲。

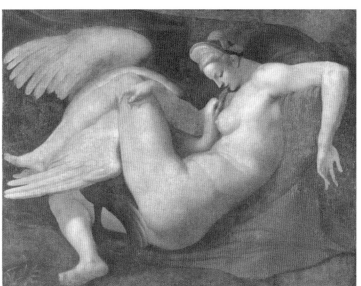

左图为米开朗琪罗《莱达和天鹅》早期摹品，藏于英国国家美术馆。右图为《参孙和黛利拉》壁龛中维纳斯、丘比特的雕塑

《密涅瓦保护帕克斯免受战神的伤害》

此画又称《和平与战争》，是鲁本斯特意为英国国王查理一世制作的。鲁本斯当时不但是世界上最著名的艺术家之一，还是一位老练的外交谈判家，他来到伦敦的身份不仅仅是一位名画家，还是西班牙腓力四世委派的特使。英国和西班牙这两个国家当时已交战五年，双方都渴望达成和平协议，而鲁本斯知道查理一世是一个热情的艺术收藏家，送他一幅画既迎合了他的喜好，或许还可传递外交信息。

神话主题画中的人物形象从何而来？

画面以中上部的人物三角为中心：明亮裸体的和平女神帕克斯正在哺育象征财富的幼儿，而背后戴头盔的智慧之神密涅瓦正在奋力推开身披甲胄的战神马尔斯。和平女神与战神的视线都聚焦于前景中心的一群纯真无忧、为丰盛果实而欢悦的孩子们。和平女神的周围还有端着金银珠宝而来的女神，奏乐舞蹈的女神，空中飞翔的小天使，以及代表酒神巴克斯前来奉献甘美果实的狼人与豹子，而战神身后阴影之中则可见慌乱后退的复仇女神。当我们静心欣赏此画时，不难看出鲁本斯用其视觉艺术语汇表达出来的强烈反战寓意：和平会给后代带来富饶与幸福，战争只会带来仇恨与破坏；而避免战火灾难，实现平安盛世依靠的是智慧。

神话主题画中各种奇异形象往往不是凭空想象出来的，而是画家通过平日观

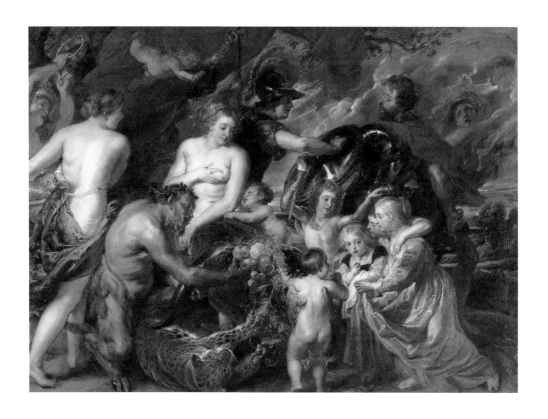

察、记录身边真人原型，再根据神话人物的特点加以提炼而来的。此画中孩子们的模特被确认为巴尔塔萨·格比尔爵士的儿女们。格比尔是为查理一世宫廷服务的艺术品交易商人，在鲁本斯此次访问伦敦期间一直接待、陪伴这位画家使者。画面上处女的模特是格比尔的长子乔治，戴花环的女孩是乔治的妹妹伊丽莎白。另一个女孩用一双充满希望又略带焦虑的大眼睛直视着我们，那是乔治的小妹妹苏珊。有兴趣者可参见鲁本斯的家庭肖像画《巴尔塔萨·格比尔的妻子黛博拉·基普和她的孩子们》（1629—1630年）。

《密涅瓦保护帕克斯免受战神的伤害》

Minerva protects Pax from Mars

作者 / 彼得·保罗·鲁本斯

尺寸 / 203.5 cm×298 cm

年份 / 1629—1630 年

分类 / 布面油画

艺术与政治的心灵对话，
和平与战争的力量抗衡

英国国家美术馆一共收藏有30多幅鲁本斯的作品，题材覆盖面之广，作品质量之精，是极为难得的。欲看懂鲁本斯的画，尤其是像《和平与战争》这样的画，我们还得着眼于画外的议题，包括画家的社会身份与作品的社会功能。

1621年至1630年间，鲁本斯得到西班牙王室的委任，出访欧洲多国进行外交活动，其中最著名的成就就是成功为西班牙和英国调停冲突，促使两国缔结了友好关系，还为英国的宫廷作过一幅题为《祝福和平》的天顶画。鲁本斯本人显然也很喜欢这种外交工作，曾自我评论说："画画是我的职业，当大使是我的爱好。"

虽然《和平与战争》画面中一些细节的含义还存在不确定性，但这幅画的总体

信息很明确，并与鲁本斯的使命是一致的，即拒绝战争，拥抱和平，将带来繁荣和富足。这次任务最终取得了理想的成果，1630年英国和西班牙签署了和平条约，鲁本斯也因其外交成就分别被西班牙国王腓力四世和英国国王查理一世授勋封爵。

在欧洲以往的血腥战争历史中，这幅画的创作过程与画外功效确实是一段难得的佳话。

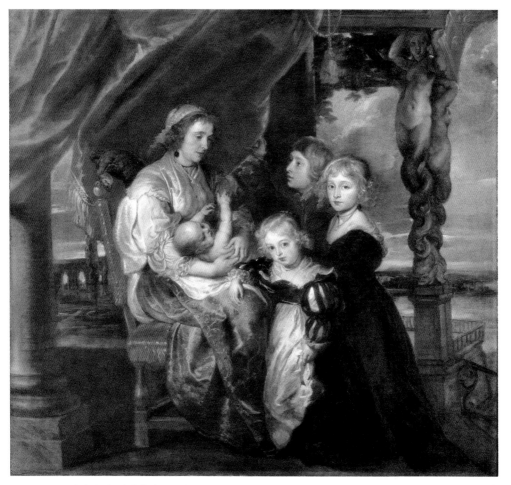

鲁本斯，《巴尔塔萨·格比尔的妻子黛博拉·基普和她的孩子们》（局部），1629—1630 年，美国国家美术馆藏

《查理一世骑马像》

安东·凡·戴克是安特卫普画派最具代表性的画家之一，与雅各布·乔登斯和鲁本斯并称为"佛兰德斯巴洛克艺术三杰"。英国国家美术馆第21展厅陈列的全部是凡·戴克的作品，以肖像画为主。17世纪英王查理一世对他的才华颇为欣赏，聘他为宫廷首席画师，为英国皇室创作了超过四十幅高质量的肖像。

放大画面尺度能强化人物形象的震撼力？

凡·戴克的绘画职业生涯是从大师鲁本斯的工作室开始的，他是工作室的一名主要助手，鲁本斯当时称赞年轻的凡·戴克为"我最好的学生"。英国国家美术馆藏《萨蒂尔们扶持醉酒的西勒努斯》（1620年）一画据说就是凡·戴克早期与鲁本斯工作室其他几位助手合作完成的作品，画面上一大群狂欢喧嚣的神话人物充分表现了年轻艺术家们的阳光激情。

他为英国王室创作的诸多著名肖像画都陈列在英国国家美术馆中，如与《查理一世骑马像》同时期创作的《斯图亚特勋爵兄弟》（1638年），显示了凡·戴

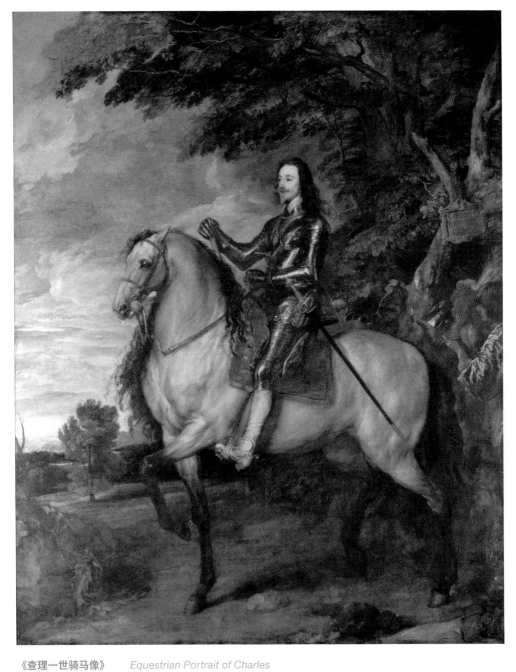

《查理一世骑马像》　　*Equestrian Portrait of Charles*

作者 / 安东·凡·戴克　　尺寸 / 367 cm×292.1 cm　　年份 / 约 1638—1639 年　　分类 / 布面油画

克晚期艺术生涯里技法上达到的炉火纯青境界。

《查理一世骑马像》这幅大画展现的是一个全身甲胄的骑士坐在一匹高头大马上，悬挂在一棵树上的铭牌上的拉丁语铭文表明他是"大不列颠的国王"，显示权力至高无上的君主正在巡视他的王国。凡·戴克画过多幅查理一世的肖像画，

这幅画高逾3.5米，宽近3米，是查理一世肖像画中最大的一幅。画中国王神情冷静坚毅，坐骑骏马体格强壮、昂首屹立，摆出在时兴的马术盛装舞步中的优雅姿势。这样巨大的尺寸和威严的造型的确会给观者以强烈的视觉震撼，可以达到感受君王的崇高与（观者）自我的渺小这样强烈对照的效应。

欧洲各国的古典艺术中，像这样的马术肖像画或雕塑一直是展示个人力量和威严的常见艺术形式。这一样式后来也被意大利画家郎世宁带到了东方的清廷，他用中国画材料加西方写实手法绘制了《乾隆戎装大阅图》这样的大型帝王骑行图。

左图：凡·戴克，《萨蒂尔们扶持醉酒的西勒努斯》（局部），1620 年
右图：凡·戴克，《斯图亚特勋爵兄弟》（局部），1638 年

用古典"P图"手法，
绘君王"完美"肖像

凡·戴克在这幅画中描绘国王查理一世的手法并没有完全写实，因为国王个子比较矮小（查理一世的真实身高只有163厘米），国王对自己身高的缺陷又非常敏感，于是画家通过设计骑马像掩盖了国王腿短的身材缺陷。

不同于大多数宫廷画师，凡·戴克的绘画并不总是刻意去营造威严、庄重、神圣不可侵犯的气氛，他笔下的国王往往看起来十分亲民，轻松优雅，神情优哉，富有生活情趣。但这幅画中的一些细节也反映着国王的身份：脖子上的金链表明他是一个被称为"加特功勋骑士团"的精英团体的成员，而他手中的指挥棒显示其军事将领的身份。他在那匹强壮的马身上紧握缰绳——这是对自己王国掌握、控制的威权象征。具有讽刺意味的是，查理一世在这幅画完成两年之后的英国内战中失去了地位和权力，最终因叛国罪受审并被送上了断头台。

凡·戴克多才多艺，早期在安特卫普和意大利已经是一位成功的表现宗教、神话题材的画家。然而，他现在最为后人所铭记的还是他在英国对查理一世以及宫廷贵族的优雅描绘。他以巧妙的修饰手法和精湛的绘画技法为英国肖像画树立了一个新的标准，一个后世宫廷贵族们定制肖像画时都渴望企及的经典模式。凡·戴克本人在完成这幅骑马像三年后染病去世，被安葬在了伦敦的圣保罗大教堂。

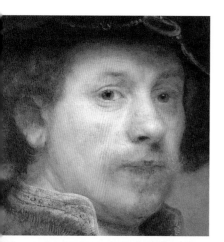

《34 岁时的自画像》

这是伦勃朗最著名的自画像之一，展现这位艺术家正以自信的姿态享受着他如日中天的事业巅峰。的确，如果你生活在16世纪40年代的阿姆斯特丹，且有钱有品位，想委托定制一幅公认为高大上的肖像画，伦勃朗画室一定会在你的首选名单上。

为什么画家们在创作中摆相似的姿势？

观者若看过伦勃朗的多幅自画像，或许会注意到他在作品中摆出的一种倚墙侧视的标志性姿态。人物肘下的矮墙不仅仅是一个道具，用来强调人物洒脱自信的姿态，也起到了拉开画面视角和层次的作用，使画面更像一扇通往深度空间的窗户，给画中人提供了精气神舒展提升的余地。

这种摆姿和透视技巧似乎是借鉴了文艺复兴时期前辈的画作，而英国国家美术馆藏的提香作品《着绗缝衣袖的男人》（1510年）可能正是伦勃朗姿态设计的灵感来源。这幅画的原作于1640年绘于阿姆斯特丹，当时就有复制品出现（伦勃朗自己也临摹过

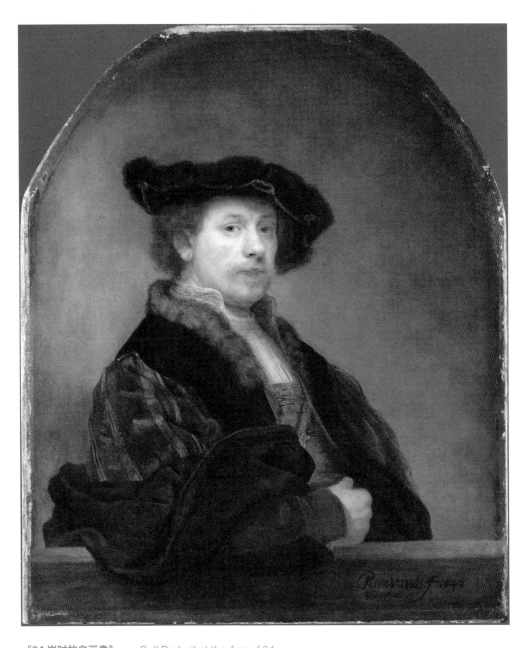

《**34 岁时的自画像**》　　*Self Portrait at the Age of 34*

作者 / 伦勃朗·哈尔曼松·凡·莱因　　尺寸 / 91 cm×75 cm　　年份 / 1640 年　　分类 / 布面油画

拉斐尔的肖像）。因此伦勃朗当时很可能研究过提香的肖像画创作手法，并从中受到矮墙和手臂放置的构图设计启发。作为这幅《34岁时的自画像》的主题，伦勃朗在向前辈们致敬的同时，也将自己直接描绘成了一位文艺复兴式的艺术家。通过继承经典的姿势和服装样式，他暗示自己的社会地位比当时艺术家通常享有的地位要高得多，伦勃朗的客户们肯定会理解这种关联性。

他似乎也在通过展示他模仿文艺复兴时期前辈们柔和流畅的笔触来证明自己的高超技艺，这种笔触风格与他在其他作品中充满力量的用笔大不相同。然而，观者仍然可以在这幅画的细节中找到伦勃朗自己的典型笔触，例如他用笔刷柄的尖端快速在湿油漆上划出的毛发。

八十余幅自画像，
记录伦勃朗跌宕起伏的一生

为什么伦勃朗经常画自己的肖像？他照镜子的时候在想什么？几百年之后，如果试图诠释画家作画的初衷与思路，我们的确需要更加谨慎。在17世纪和21世纪，人们对自我分析有着很不相同的认识和理解。或许伦勃朗当时的动机更为直截了当，少了史学家们评论的内心反省，多了作画人对探索肌肤纹理、微妙神情之表现手法的迷恋。他的一些自画像，尤其是早期自画像，显然是在试验描绘不同的表情、姿势，或者不同的灯光效果、用笔用色；也可能是为了提升自己作为艺术家的形象，如他34岁时画的这幅画；有时还可能会与艺术市场相关——当时一些富有的资助人也收集艺术名家的自画像，查理一世国王就拥有好几幅这样的自画像，包括伦勃朗的一幅。

伦勃朗从青年时代直至临终，用八十余幅自画像，生动记录了自己跌宕起伏的生命历程，各个阶段的面貌与心境，从青年时的开怀欢笑到中年时的愁眉紧锁，再到晚年历尽沧桑后的平静，一生的苦辣酸甜、喜怒哀乐了然呈现于自画像中。英国国家美术馆还藏有伦勃朗的一幅《63岁时的自画像》，完成于1669年他逝世的前几个月。那张饱经风霜而不认输的面孔上，已写满了岁月刻凿与命运磨炼的痕迹，还有他直面死亡临近的诚实。这位伟大画家的自画像系列中最广为人知的两幅，《34岁时的自画像》和《63岁时的自画像》，今天都收藏在英国国家美术馆中，观者可亲临瞻见，足堪庆幸。

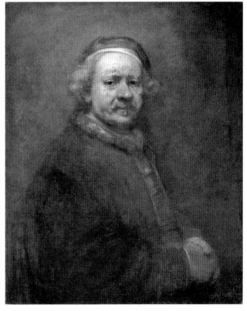

左图：提香，《着绗缝衣袖的男人》（局部），1510 年。右图：伦勃朗，《63 岁时的自画像》（局部）。均藏于英国国家美术馆

《站在维金纳琴前的年轻女子》

荷兰大画家约翰内斯·维米尔也热爱音乐，演奏器乐的少女，是他画作中经常出现的形象。这幅《站在维金纳琴前的年轻女子》就是他的代表作之一。

如何解读作品中暗藏的道德信息？

闺中女子独自或与友人一起演奏乐器，这种场景在17世纪的荷兰绘画中很流行。当时表现音乐场景是一种流行的绘画样式，往往与浪漫的邂逅联系在一起，有时明显是色情的，有时却是天真无邪的，但总不失时尚的欣赏趣味。

这幅画中站在键盘旁的年轻女子直视着我们的眼睛，空空的椅子暗示她在等着某个人，而她身后墙上挂着一幅裸体小爱神丘比特的大画，可能是指她在等待她的心爱之人。这里的丘比特画像取自一本关于忠贞爱情之引文警句的插图文集，丘比特举着的平板或卡片上的铭文为"爱人应该只爱一个人"，这究竟是警示还是褒奖，尚不得而知。在维米尔的大多数绘画作品中，他似乎在邀请我们去质疑有关

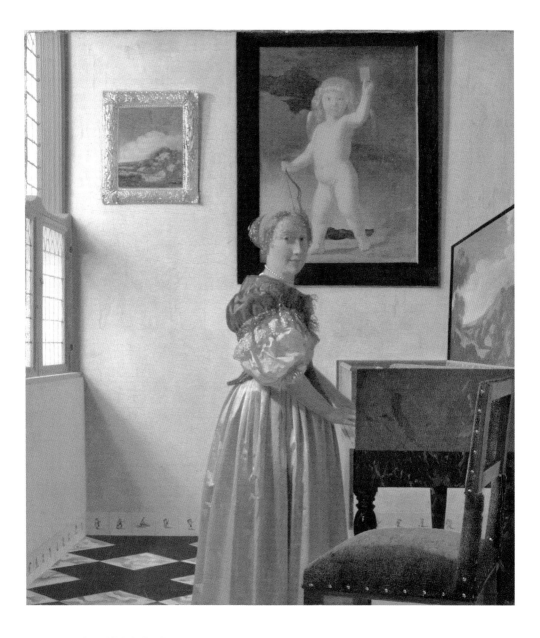

《站在维金纳琴前的年轻女子》　　*A Young Woman standing at a Virginal*

作者 / 约翰内斯·维米尔　　尺寸 / 51.7 cm×45.2 cm　　年份 / 约 1670—1672 年　　分类 / 布面油画

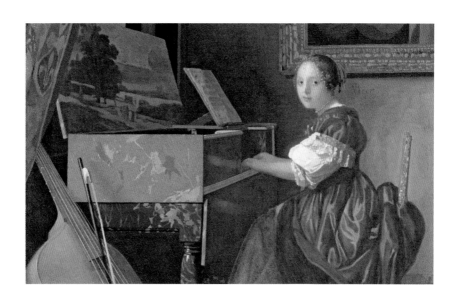

维米尔，《坐在维金纳琴前的女子》（局部）

女性的美德或勤奋，但却很少提供足够的线索来帮助我们得出一个确定的结论。这种悬而未决的张力可能是他的作品保持对客户的吸引力的原因之一。

我们可能并不确定画中这个女子的想法，但这幅画的细节确实告诉了我们许多关于她的社会地位的信息：她穿着精致的丝绸衣服，戴着珍珠项链，所处的环境也很明显，她就在一个富裕的荷兰家庭的客厅里——那里的墙上挂着油画，地上铺着大理石地板，墙边镶嵌着当地生产的代尔夫特青花瓷砖。她弹奏的维金纳琴是一种相当昂贵的大琴键乐器。

维金纳琴

艺术中的家庭生活，
家庭生活中的艺术

维米尔的存世画作很少，今天已知是他画的作品仅存36幅，而几乎所有这些都是描绘年轻女性在平静有序的家庭内部生活环境中的场景。他的画面中室内空间都不大，安排紧凑，摆设简洁静止。画中人大都似"邻家女孩"，举止自然不张扬，神情安然平静。

有很多人猜测《站在维金纳琴前的年轻女子》和另一幅维米尔同时期的作品《坐在维金纳琴前的女子》（也收藏在英国国家美术馆），可能是一对作品。两者有许多相似之处，但也有明显的差别，一幅可能代表忠诚，另一幅则意味着对爱情的贪婪（坐着的女子身后是一幅淫乱图像）。两幅作品的尺寸几乎完全相同，而且似乎都是在同一时间，即1670年至1672年间绘制的，而其时正是维米尔职业生涯的最后一个阶段。两张画作都展示了一个孤单的年轻女子在家庭室内环境中抚摸琴键，一个坐着，一个站着，都扭身直接看着观众。更重要的是，一个女子面朝左边，另一个面朝右边，这样两幅作品可以完美地对应摆设在室内墙面上。两幅画也采用了相同的配色方案，女子服装都以蓝色、金黄色和米白色配搭，并异乎寻常地大量使用了当时极为昂贵的蓝色群青颜料。

无论他的创作缘由与意图的真相如何，维米尔的画作之所以在荷兰黄金时代的众多画家中脱颖而出，不仅仅是因为他的作品引人入胜的叙事不确定性，而且在于他捕捉室内光线之微妙效应方面的出色技艺。例如光线是如何在不同物体和表面上反射、折射的，以及光线变化如何创造出不同强度的阴影。在这幅画中，我们可以感受到女人丝绸和缎子服装的不同质地、绒毛和光泽。在大理石地板上和光滑瓷砖上的光线则似乎更偏冷。而镀金的画框在日光中闪闪发亮，光线与质感的表达非常真实动人。

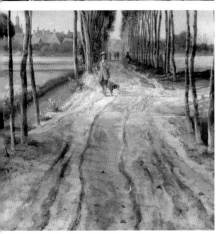

《米德尔哈尼斯的林荫道》

对于艺术专业的学生来说，这幅画可谓西方风景画中运用透视法最经典的作品了（就像学习中国山水画的"三远法"透视法时，讲"平远法"一定要看郭熙的《窠石平远图》，讲"高远法"必看范宽的《溪山行旅图》一样）。像笔者这样20世纪70年代恢复高考后去北京上美院的艺术生，当年课堂上老师讲透视也正是用的这幅画作为主要范图，其画其境，至今仍历历在目（可以想见笔者多年后与原作"零距离"时的兴奋心情了）。

为什么说这是一条极为平凡却又举世闻名的田野大道？

梅因德尔特·霍贝玛在这幅貌似寻常的风景画中创造了非凡的效果，他利用林荫大道的树木将我们的视线直接吸引到画面的中心，又以垂直的景物将视线导向上方。我们的视线还会通过大道两边的条条小径和田野的轮廓线，从不同方向被吸引到风景中心，就好像有一个三维的网络或一个看不见的几何体系隐置于整个画面构图之中。

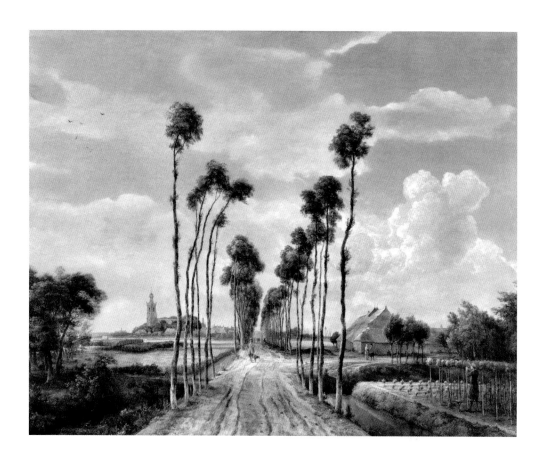

英国艺术家大卫·霍克尼在评论这幅画时指出："最吸引人的是有两个消失点。一个在画的中心，即消失的道路。但另一个在天上。""你总是抬头看，因为树太高了。"理论上说，消失点是平行线（例如道路两侧）在远处似乎汇聚的地方，在这里，画正中的林荫道更加突出了这种错觉。

选择一条林荫大道作为绘画的主题在当时是不寻常的，并且产生了有趣的反响。林荫道是景观设计中不可或缺的一部分，无论是在公园、花园里，还是在通往城镇、豪宅和庄园的路程上。林荫道两旁的树木有着独特的形状，但如此表现并不是出

《米德尔哈尼斯的林荫道》

The Avenue at Middelharnis

作者 / 梅因德尔特·霍贝玛

尺寸 / 103.5 cm×141 cm

年份 / 1689 年

分类 / 布面油画

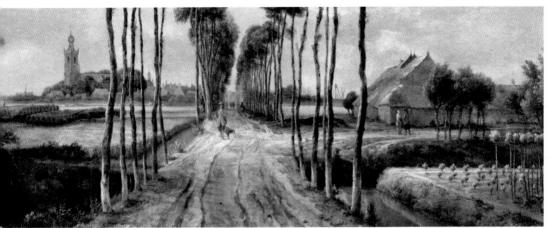

上图：霍贝玛，《米德尔哈尼斯的林荫道》，（局部）
左下图：卡米耶·毕沙罗，《塞德纳姆大道》，1871 年
右下图：大卫·霍克尼，《实用知识：荷兰高木》（局部），2017 年

　　于审美原因，而是因为它们是桤木，长成后便是如此，这是一种原产于低地国家的树种，通常生长在潮湿的土地上，如河岸、运河边缘或沟渠旁。

三维空间透视远，
穿越历史影响深

霍贝玛全新的风景画方法出现在他生命的晚期。他的绝大多数作品都是在1668年前创作的，当时他30岁，在阿姆斯特丹葡萄酒进口商协会找到了一份高薪工作。此后，他不再以艺术为生，只是偶尔画画。这幅画作是在他转行21年后创作的，是这一时期仅存的少数几张画作之一。

英国国家美术馆有多幅霍贝玛的风景画，但没有一幅像《米德尔哈尼斯的林荫道》这样影响深远、广为人知。他的绝大多数画要么是画水厂，要么是画他家乡哈勒姆周围的林地。在这些作品中，他通常使用传统的手法，如蜿蜒的小路、池塘或树缝来增加纵深感，并将我们的眼睛巧妙地引入画面中。

这幅作品对后来的艺术家产生了巨大的影响。《米德尔哈尼斯的林荫道》受到凡·高的赞赏，1884年凡·高在英国国家美术馆看到霍贝玛画的这条大道之后，在自己的几幅油画中模仿了它的效果；这幅画可能也启发了卡米耶·毕沙罗的《塞德纳姆大道》，这是他在伦敦南部居住期间创作的，英国国家美术馆在1871年6月毕沙罗离开伦敦前一个多月获得并为观众展出了这幅霍贝玛的大作；甚至连大卫·霍克尼（David Hockney）也绘制了自己的林荫大道作品《实用知识：荷兰高木》。

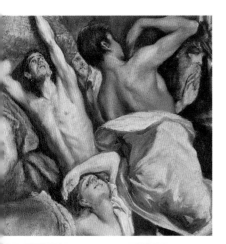

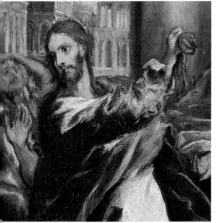

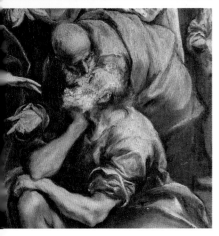

《基督将商贩们赶出圣殿》

西班牙画家埃尔·格列柯（EI Greco）以他风格独特的宗教肖像作品而闻名。他的这幅作品也是直接取材于《圣经》。清理圣殿的故事在各种福音书中都有记载：基督到圣殿里去庆祝逾越节，却发现有人卖羊、牛和鸽子。他因天父的殿、神的殿，被人用以谋利，就用细绳抽向他们，把他们赶出殿。

宗教画中有没有
个性艺术语言的空间？

格列柯至少画了四次这个主题，但英国国家美术馆这一幅是艺术史学家们公认为他艺术表现中最富戏剧化和个性化的一个版本。16世纪，这一《圣经》中的情节被画家们用来隐喻当时天主教会清理内部的反宗教改革运动，绘制的图形常出现在为教皇们制作的徽章上。而格列柯用了夸张的手势和浓烈的色彩来强化作品中的信息：基督的能量和愤怒是通过其躯体动作来表达的，画家在其红色束腰外衣上包裹了一条对比鲜明的蓝色垂饰，吸引人们对人物动作的关注。

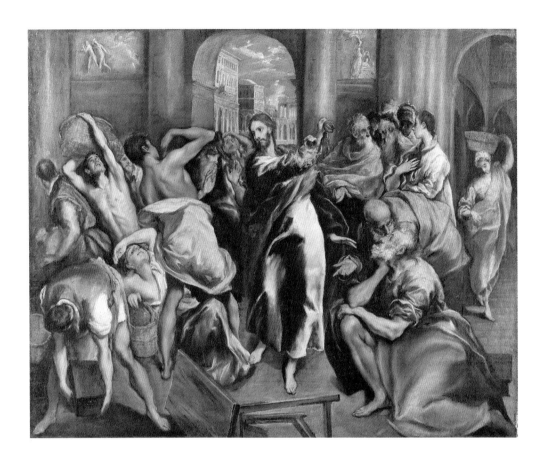

格列柯在画中用戏剧化的手势和浓烈的色彩来表达圣殿净化时的混乱和冲突——那一刻，基督赶走了卖牲口做祭品的商贩，对圣殿被用于商业活动感到愤怒。基督的怒气透过他扭转的身体显现出来，手臂举起准备攻击，他看起来像一个压紧的弹簧，随时准备打开。穿黄衣服的人呼应了基督的姿势，他往后退，弓起背，举起手来保护自己的脸。这导致了多米诺骨牌效应，他身后的人物均向后倾斜，以避免被撞击或压倒。这幅画显示了格列柯对他在威尼斯和罗马旅行时

《基督将商贩们赶出圣殿》

Christ driving the Traders from the Temple

作者 / 埃尔·格列柯

尺寸 / 106.3 cm×129.7 cm

年份 / 约 1600 年

分类 / 布面油画

埃尔·格列柯,《红衣主教圣杰罗姆》(局部,1590—1600 年),英国国家美术馆藏

看到的文艺复兴时期艺术的感悟与吸收。这里基督的动作、姿态类似于提香绘画中的基督形象,而商贩后退的姿势则类似于米开朗琪罗的祭坛画里的人物动态。基督另一边的人们要平静得多,他们看着现场,互相耳语。前景中那个留着灰色胡须的人是圣徒彼得,从其传统的蓝黄相间的长袍可以辨认出来。

透过中央拱门看到的建筑让人想起威尼斯宫殿,这些宫殿的底层拱廊是来往船只的停泊处。1568年,格列柯在威尼斯度过了一段时间,对在绘画中运用建筑结构产生

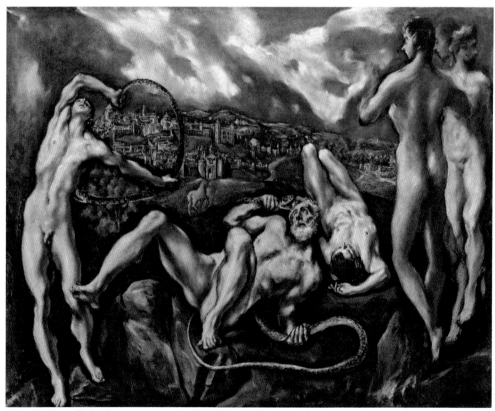

埃尔·格列柯,《拉奥孔》,1610—1614 年,美国国家美术馆藏

了浓厚的兴趣。画中他添加的细节有拱门两侧墙壁上的浮雕，左侧浮雕描绘的是亚当和夏娃被赶出伊甸园的场景，右侧浮雕描绘的是亚伯拉罕试图杀子献祭（被一位天使阻止）的情景。亚当和夏娃隐喻着商贩们的过错，他们被赶出伊甸花园，就像商贩们被基督赶出上帝的圣殿一样。杀子祭神不仅暗指信众服从上帝的旨意，也象征着为了救赎亚当和夏娃的罪，基督自己在十字架上牺牲。

格列柯一生为众多的教堂创作了宗教主题画，以其个性强烈的独特画风而闻名于世。

动作扭曲戏剧化，身躯拉长显另类

也许格列柯觉得画人用正常的比例不足以表达强烈的情感和个性，于是他将人物都夸张、拉长或扭曲，这种拉长变形的造型风格也使他成为宗教画家中极为少见的另类。

在英国国家美术馆的格列柯藏画中还可以清楚见到他风格奇特的形象处理，如肖像画《红衣主教圣杰罗姆》中人物拉长的身体就是另一个极好的例子。

格列柯的人生经历对其艺术的影响很大。他生长于希腊，赴意大利学画，在西班牙立业成名，不同地域文化以及文艺复兴运动的冲击促成了其独特艺术风格的形成。他是一位不走寻常路的艺术家，不拘一格，不甘于描绘那类四平八稳的世俗宗教画面，而是大胆将个人的主观感受与强烈情感以扭曲变形的视觉语汇表达出来。在艺术美学层面上格列柯超越了许多同代画家，对后世艺术的影响深远，被认为是20世纪表现主义和立体主义的先驱。

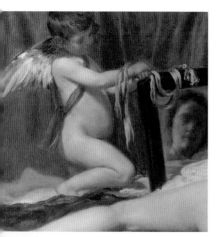

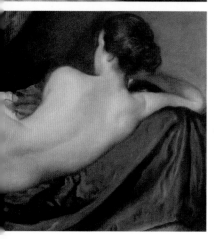

《梳妆室中的维纳斯》

这幅画是17世纪宗教管制严厉时代的西班牙留传下来的极少几幅裸体画像之一，也是委拉斯开兹仅存的一幅女性裸体画，现已成为他最著名的作品之一。这幅作品在艺术史文献中也被称为《镜前的维纳斯》，或《罗克比维纳斯》（罗克比是英格兰北部杜伦郡的一座乡村别墅，这幅画在19世纪的大部分时间里一直悬挂在那里）。

人体背面：美之含蓄表现？

艺术家在绘画创作中往往讲究表现手法的虚与实，也注重为观者留下想象空间。含蓄美亦可引人入胜。

这幅画中，爱神维纳斯懒洋洋地躺在床上，她身体的曲线在华丽的缎子织物上延伸。她光滑皮肤的珍珠色与窗帘、床单上的丰富色彩和生动的笔触形成鲜明对比。维纳斯的脸反射在儿子丘比特举着的镜子里，但她的镜像模糊了，我们无法清楚看出她的面容。也许画家想确保维纳斯，作为女性美的化

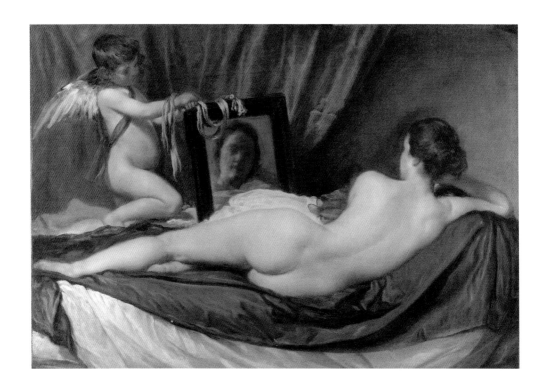

身，不是一个凡人可识别的神，观者必须运用自己的想象力去"完成"她的五官。相比之下，丘比特的脸和腿都画得非常松散，看起来几乎没有完成。画家有意采用了一种简略的笔法处理，以便把观者的注意力集中在维纳斯身体的背部。

这个主题在17世纪的西班牙很少见，当时在那里一切公开的性感形象都遭到了天主教会的反对。尽管如此，国王和他的小圈子里的富有艺术收藏家，还是私下拥有一些神话类包含人体表现的绘画作品，如鲁本斯等艺术家绘制的神话故事背景的裸体人物作品。16世纪的威尼斯画家们，特别是乔尔乔涅和提香创作的裸体维纳斯画作都大受欢迎。而在这里，委拉斯开兹融合了两种传统的女神形象表现方式：一种是维纳斯"在她的梳妆

《梳妆室中的维纳斯》

The Toilet of Venus

作者 / 委拉斯开兹

尺寸 / 122.5 cm×177 cm

年份 / 1647—1651 年

分类 / 布面油画

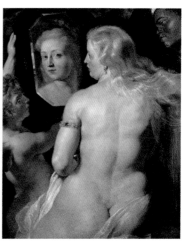

左图：保罗·委罗内塞，《异心》（局部），1575 年，英国国家美术馆藏
右图：鲁本斯，《镜子前的维纳斯》（局部），1615 年，列支敦士登博物馆藏

室里"，通常是坐在床上照镜子；另一种是她放松侧躺着，通常是在室外风景中。如此融合的结果是产生了一个令人感到新鲜的创意形象。

女性体态多样美，
唐肥宋瘦各相宜

随着时代的变迁，人们的审美品位也在改变。对于女性身体的欣赏，中国艺术中有"唐肥宋瘦"之别，西方艺术中先有鲁本斯，后有印象派的雷诺阿，诸如此类推崇描绘丰满体态人物的大画家。而委拉斯开兹笔下的维纳斯身材窈窕迷人，并不丰腴壮硕。她没有佩戴任何珠宝首饰，肌肤紧致，白皙偏冷的肤色被深色床单和红色帘布烘托得格外鲜活。

委拉斯开兹之前，鲁本斯也画过《镜子前的维纳斯》（1615年），画中的女神有一头传说中的金色头发。和委拉斯开兹的维纳斯一样，鲁本斯画中女神的背影与镜中可见的脸部也对不上角度，但有较高清晰度。与鲁本斯丰满圆润的女性体态形成对比的是，委拉斯开兹描绘了一个更为苗条灵活的女性形象。在英国国家美术馆内，观者还会看到其他画家以表现背部为特点的裸体女神，保罗·委罗内塞的《异心》（*Unfaithfulness*，1575年）就是其中之一。

1623年到马德里担任宫廷画家的委拉斯开兹，下笔谨慎，技巧考究，色调肃穆晦暗。1628年鲁本斯访问马德里时，委拉斯开兹与之会面，虽然两人的个性和艺术修养大不相同，但是委拉斯开兹仍然从鲁本斯那里学到很多。1629年委拉斯开兹到热那亚、威尼斯、罗马和那不勒斯旅行，回国后所作的肖像画，色彩极为鲜艳，有一种类似鲁本斯的画作的丰富感。

这幅画的收藏历史可以追溯到17世纪，根据当时的记载，这幅画被与王室关系密切的著名西班牙艺术收藏家德哈罗收藏。直到19世纪初，又有西班牙国王查理四世下令阿尔巴公爵夫人将这幅画和其他作品转让给了他最喜爱的大臣唐曼努埃尔·戈多伊。自1906年在英国国家美术馆公开展出以来，这幅画已成为委拉斯开兹最著名的作品之一。它继续激发着艺术家和作家们的灵感，成为众多小说、电影、装置艺术等文艺作品的主题。

"我宁愿成为通俗事物的第一个画家，也不愿充当画高雅主题的第二人。"今天，在画家故乡塞维利亚一座委拉斯开兹雕像的基座上刻着：纪念真实的画家。

迭戈·罗德里格斯·德·席尔瓦·委拉斯开兹

Diego Rodríguez de Silva y Velázquez
1599—1660

《安德鲁斯夫妇》

这幅肖像画是英国画家托马斯·庚斯博罗早期艺术生涯中的杰作，描绘的是画家的同学兼好友罗伯特·安德鲁斯和他的妻子弗朗西斯。英国国家美术馆藏有10多幅庚斯博罗的精湛肖像和风景画作，从他的《自画像》到描绘家乡风景的《萨福克的风景》，还有那些记录他自己家人的情感满满的私藏精品。

肖像画里能看到英国风？

庚斯博罗以肖像画闻名于世，但他似乎有着一种魔力，能够让他笔下特征鲜明的人物，与英国郊野的自然风光完美融合，赋予衣着华丽的乡绅贵族们以一种田园诗般的宁静、质朴。

这对夫妇的双人肖像并不像人们设想的那样拘谨、"正规"，据说它很可能是庚斯博罗为纪念这对夫妇新婚所作。毕业于牛津大学、时年22岁的罗伯特，看上去是一个很随性的人，即使在他自己的庄园里，也会看到他穿着一件宽松的狩猎服，身上挂

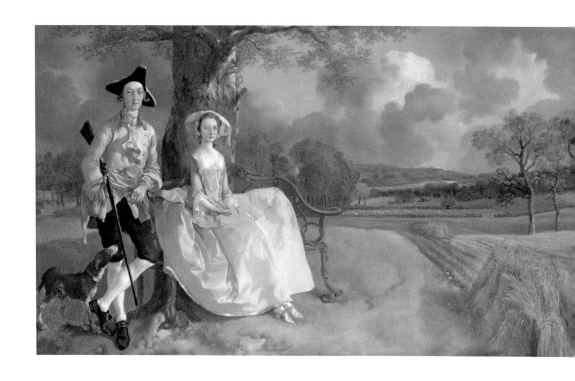

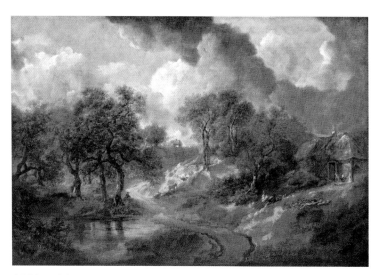

庚斯博罗，《萨福克的风景》，1748 年

《安德鲁斯夫妇》

Mr and Mrs Andrews

作者 / 托马斯·庚斯博罗

尺寸 / 69.8 cm×119.4 cm

年份 / 约 1750 年

分类 / 布面油画

着装火药和子弹的袋子。弗朗西斯·玛丽·安德鲁斯结婚时16岁，在庚斯博罗笔下，小巧的头部突出了她娇美的形体。她几乎像洋娃娃一样，如此娇小的身材在当时很受推崇。庚斯博罗施展高超的艺术技巧，画出了安德鲁斯夫人真丝礼服上柔软的褶皱和精美的光泽，她的着装十分优雅，含有法国最新的时尚元素，洛可可风格的长椅进一步证明了他们的艺术品位。然而，罗伯特的轻松淡定与弗朗西斯笔直端坐的姿势并不匹配，或许是后者太在意女士应有的举止矜持。

画面背景中阳光透过多云的天空在田野和草地上投下一片片光影，视线所及的大片土地都属于安德鲁斯家族所有。此画对风景的强调使庚斯博罗得以展示其令人信服的表现英国多变天气和自然风景的绘画技能。这幅作品不同寻常地结合了当时两种常见的绘画类型：一种是新婚夫妇的肖像画，另一种是英国乡村风景画。两种不同类型的画以这种横向扩展的视觉形式并排呈现，其天衣无缝的艺术组合在18世纪绘画作品中实为罕见。

为朋友作画，成传世珍品

罗伯特·安德鲁斯和庚斯博罗曾是萨德伯里文法学校的同学和好友，当庚斯博罗1742年离开伦敦去接受培训当一名艺术家时，他们俩才分道扬镳，开始了各自的职业生涯。

1750年，庚斯博罗为安德鲁斯夫妇作此画时，年仅23岁。他那时已到过伦敦，从师于法国画家休伯特·弗兰。在伦敦，他热衷于法国洛可可风格和荷兰风景画的表现技法，回家乡后努力将欧洲的艺术方法融于当地自然景色的表现。但当时社会上风景画的声望比不上肖像画，报酬也低得多，以至于后来庚斯博罗抱

怨说，收入丰厚的肖像画作品使他逐渐远离了自己真正热爱的风景画，如他所调侃的主要靠"画脸"为生了。

当庚斯博罗接受朋友的委托绘制这幅称为"三重肖像"（罗伯特、他的妻子和土地）的画作时，那夫妻俩愉悦兴奋地在一棵橡树下摆姿势，他们身后是一片广阔的田野，夫妇俩被埃塞克斯乡村美丽的树林和云彩所包围，自在地生活在自己的风景中。画面中的安德鲁斯庄园与女主人娘家的巴林顿庄园接壤，距离庚斯博罗居住的萨德伯里小镇也只有六公里，因此从画幅左边背景中的教堂塔尖到右手边的农场谷仓，所有写实的细节都是画中人与画家所熟知的真实地标。安德鲁斯夫妇后面的橡树，除了构图的需要外，还有多层象征含义：土地、家业、稳定和连续性。像安德鲁斯夫妇希望的那样，家族后人在这片土地上绵延兴旺，如同几百年树龄的大橡树至今仍然屹立在那片田野风景中，枝繁叶茂。

这幅画被安德鲁斯夫妇的后辈珍藏于家族中200多年，直到1927年乔治·安德鲁斯先生把它借出来给一个庚斯博罗二百周年纪念展做展品时，这幅画才为公众所知。从那时起，《安德鲁斯夫妇》中这一对埃塞克斯乡绅夫妇的肖像，在英国艺术中逐渐变成跟凡·爱克的《阿尔诺菲尼夫妇》中的肖像一样在欧洲艺术中令人难忘了。

有评论家这样评论庚斯博罗："在画面上任由那熟识而又陌生的不可思议的魔鬼轻握着自己的画笔随意勾勒。"

托马斯·庚斯博罗
Thomas Gainsborough
1727—1788

《画家的女儿们和一只猫》

庚斯博罗在其艺术生涯中不仅作为职业画家为委托人作画，也出于内心情感表达而为自己的亲人作画。他用画笔留下了一个父亲对孩子们的爱，永不过时的父爱。

古代画家如何记录孩子成长？

在今天这个微信、短信满天飞的时代，我们不时会发现某位画家用笔描绘自己儿女的成长，或某位父亲用相机年复一年地记录儿女的变化。那么时光倒回260年前，一位画家父亲也在英国用油画笔和色彩在做同样的事情，当观者在英国国家美术馆的大厅里，面对庚斯博罗为爱女们画的肖像时，感受到的就是如此熟悉、穿越时光而来的心灵触动。

庚斯博罗有两个女儿：玛丽和玛格丽特。从孩子们年幼到成人的时间里，他画了多幅女儿们的双人画像，以及她们各自的独立画像。英国国家美术馆藏的另一幅《画家的女儿们追逐一只蝴蝶》（1756年）应该是庚斯博罗为女儿们所作的最早的双人肖像之

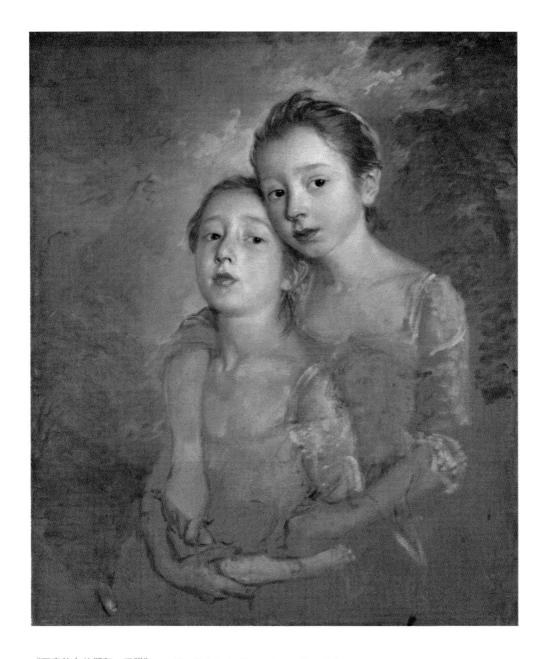

《画家的女儿们和一只猫》　　*The Painter's Daughters with a Cat*

作者 / 托马斯·庚斯博罗　　尺寸 / 75.6 cm×62.9 cm　　年份 / 约 1760—1761 年　　分类 / 布面油画

左图：《画家的女儿们追逐一只蝴蝶》。右图：《持琴的玛丽·庚斯博罗》。均藏于英国国家美术馆

一。1759年底庚斯博罗全家搬去巴斯，这幅《画家的女儿们和一只猫》很可能就是一年之后在巴斯画的。

庚斯博罗在画作中把他的女儿们描绘成一种对她们来说很自然，对他来说也很熟悉的状态。这个时期画家的其他肖像作品中并没有传达出如此浓烈的情感，因为这些画是画家用画笔和油彩在表达生活中的亲情、内心的爱，其完成结果与接受他人委托而创作的家庭肖像画大不相同。庚斯博罗对别人的孩子并不太了解，而在这些描绘自己女儿们成长的画作系列中，庚斯博罗表现了孩子们的天真纯洁和青春活力，用一种感人的洞察力观察自己的孩子年复一年地长大成人，这种洞察力来自父亲对女儿们个性的了解和对女儿们生命之脆弱的关切。

意到笔不到，尽兴乐无穷

《画家的女儿们和一只猫》这幅画中的自然主义在那个时期的艺术作品中是鲜见的。画家显然在为自己内心所感而尽兴作画，无拘无束，其乐无穷。在这幅画里，玛丽大约十一岁，玛格丽特大约九岁。玛格丽特把头靠在姐姐的肩上，把她们的猫抱在怀里。这只猫的线条轮廓内仅仅被涂抹上了一些黄灰色，这可能是为了让它不那么吸引视线，因为画家很清楚这幅画永远也画不完。玛丽把脸靠在玛格丽特的前额上，双臂搂着妹妹，部分是为了帮助她抚摸那只爱动的猫——她似乎拽着那只猫的尾巴，但似乎也是出于对她妹妹的爱和保护。她们的父亲用笔捕捉到了这些微妙动人的温柔姿态的细节。

画面的"非完整性"也给我们提供了画家作画过程的信息：在给画布打好底色之后，庚斯博罗先用粉笔轻轻勾画出了主题构思，然后他迅速而直接地在浅棕色的画布上涂抹油彩。玛格丽特紧抱着的猫是用简约的笔触轻描淡写而成的。虽然人物脸庞神情已经画得非常充分，大部分背景和衣着上的细节却还没有完成。围绕在女孩们周围的背景由层次丰富的灰色调油彩随意涂抹而成，似乎暗示着空中飞云滚滚或树林叶浪翻转，营造出了一个充满微妙情感色彩的氛围。画中的猫几乎看不到了，仅有几笔暗示轮廓线而已，可以说是"意到笔不到"，即作品实际尚未完成时，画家心中之意已至，便停笔打住。

从庚斯博罗早期作品《画家的女儿们追逐一只蝴蝶》到他后期描绘已经成年的女儿的《持琴的玛丽·庚斯博罗》，画中女儿的神情同样细腻，后者手与琴却没画完，都"虚"过去了，观众们可以在英国国家美术馆展厅中欣赏这些充满父爱的用心画作，看到画家女儿们在时光流逝中渐渐长大的身影。

《枣红马》

提起画马，大多国人会立刻想起徐悲鸿的水墨奔马。但对于世界上其他地方的艺术爱好者们来说，摆在英国国家美术馆最显眼位置的《枣红马》大概是大家最熟知的表现马的画作了。英国画家乔治·斯塔布斯的这幅画的主角是一匹明星级赛马，骏马身躯是完全按照它的真实尺寸而创作的。它英雄般地扬起前腿，扭过头注视观赏者，似乎具有与人沟通的强大灵性。这匹骏马的名字叫"Whistlejacket"，一些文献中也将此画名直译为《哨兵杰克》或《风笛杰克》。

为什么 18 世纪一位英国
画家会以画马而享有盛名？

马，从古至今一直是英国文化、艺术和生活中的重要内容。英国国家美术馆里陈列有许多表现马的画作，其中声誉最高的就是这幅《枣红马》了。

乔治·斯塔布斯是在约1762年受罗奇姆侯爵委托绘制的这幅真马大小的赛马肖像。罗奇姆侯爵是英国当时最富有的人之一，担任过首相，也收藏了大量古典雕塑，曾委托斯塔布斯绘制过12幅作品。他的主要住所，约克郡的温特沃斯宫，非常适合展示雕像和像《枣红马》这样的大型绘画作品。除了艺术收藏，罗奇姆的主要爱好就是培育赛马和赌马。

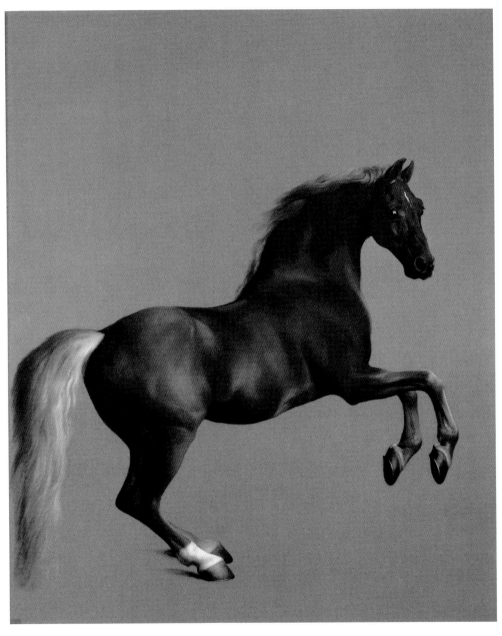

《枣红马》　　*Whistlejacket*

作者 / 乔治·斯塔布斯　　尺寸 / 296.1 cm×248 cm　　年份 / 约 1762 年　　分类 / 布面油画

1762年，斯塔布斯在温特沃斯宫住了几个月，完成了五幅画作，其中包括《枣红马》这幅纪念性的骏马肖像。枣红马的赛马生涯非常成功，人们认识到这匹马是纯种阿拉伯马的最好标本。斯塔布斯的任务也不是简单地画一个动物，而是画一幅马之王者的肖像作品。

英国国家美术馆收藏的斯塔布斯作品中还有他为其他委托人画的骑马或驾马车图，例如《米尔班克家和墨尔本家》（1769年）是为联姻的两个家族所作。

庖丁解牛循自然之脉理，乔治解马探良驹之构成

古代中国有庖丁为文惠王解牛，他在处理牛时得心应手，游刃有余，是由于他熟知牛体之骨骼筋脉；18世纪的西方也有这么一位把马画活了的艺术家，那就是乔治·斯塔布斯。

可能有不少读者知道达·芬奇为了精确描绘人的骨骼和肌肉，会和他的助手去盗取尸体来解剖。而乔治·斯塔布斯的研究对象则是马的尸体，他对马的解剖学的理解在当时的欧洲艺术家中无人能出其右，在欧洲，人们就直接称他为"画马的达·芬奇"。1756至1758年间，斯塔布斯花了18个月时间解剖和研究马。他在一个马厩里工作，马厩的天花板上悬挂着专门从皮革厂借来的马的尸体，他一步步剥皮、剔肉、拆骨，仔细研究马的内脏、骨骼、肌肉和毛发，他对自己完成的解剖工作的每个阶段都做了详细的绘图。他于1766年把这些过程汇总，著书《马的解剖学》。

尽管斯塔布斯对马的解剖结构有着近乎科学家的理解，但为了增强肖像的戏剧性效果，斯塔布斯还是用心地设计了枣红马的动态姿势，并不完全拘于写实。与骏马光滑身躯形成鲜明对比的是，斯塔布斯使用了快速笔触来增强其尾部的质感和运动感。

马匹的仰立姿势通常用于盛装舞步，一匹马平稳地弯曲后腿以承受全身的重量，持续两三秒钟，是一种威严高大的象征。这种姿势以前曾被艺术家们用于骑马英雄肖像画。尽管那些画像中的骏马令人印象深刻，它们仍然受制于骑手。而这幅画的特点完全不同，除了它的大尺度外，其最显著的特点就是没有骑手，没有背景，也没有任何分散注意力的马具细节，既是一个非常有现代感的活生生的动物形象，又像一座古典雕塑般屹立的纪念碑。这幅肖像画是画家在对解剖学的精确理解的基础上，对摆脱束缚的骏马的狂野精神极富表现力的歌颂。

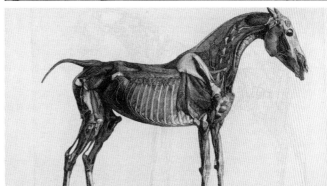

斯塔布斯影响了不少后来热衷于画马的艺术家，19世纪法国画家罗莎·博纳尔就是其中之一，她的《马集》就陈列在英国国家美术馆中。

上图：斯塔布斯，《米尔班克家和墨尔本家》，1769 年
中图：斯塔布斯著《马的解剖学》书中马的解剖图之一
下图：罗莎·博纳尔，《马集》（局部），1852 年

《鸟在空气泵中的实验》

在空气泵中对一只鸟进行实验，这种看似离奇的操作应该放在17—18世纪欧洲启蒙运动的历史背景中去理解。随着工业革命的兴起和发展，人们面对一个社会、政治和技术彻底变革的时代，既充满对新鲜事物的好奇和兴奋，也怀着对未知的疑惑不安。英国画家约瑟夫·怀特用他的画笔精确刻画了人们的这种矛盾心理，用几近超现实的手法和聚光灯似的照明呈现了一幅有趣的时代缩影。

发明家的时代，探索者的题材

怀特的作品多与他所处的时代有关，他在作品中着重表现18世纪工业革命的探索与突破。

这幅画展现的是一个夜晚豪华私人住宅内的情景，透过窗户，可以看到月亮在云后面闪烁，一个到处游走的演讲者，带着魔术师般的戏剧性姿态正面凝视着观众，一群男士、女士和孩子聚集在他周围观看他正在进行的实验。房间里只有一支蜡烛，在桌子上一个盛有人类头骨的圆形玻璃容器的后面燃

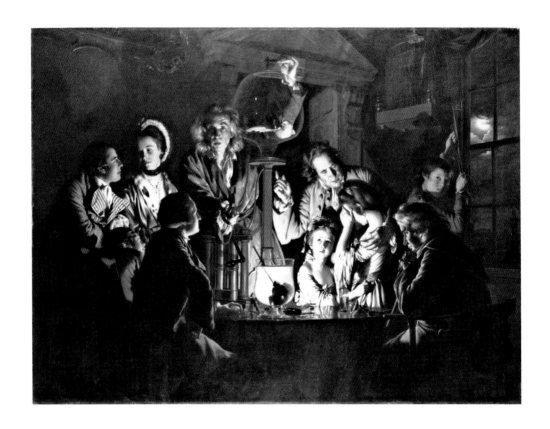

烧。烛光在昏暗中扩散开来，照亮了观察者们的脸，他们的脸上还有深深的、戏剧般的阴影。

一只稀有的白色凤头鹦鹉被从笼子里取出放在一个玻璃容器里，空气被从中抽出来以在其中产生真空的环境，鹦鹉在挣扎着呼吸。演讲者就像拥有上帝般的力量能控制鸟的生死。他只要举起一只手，既可以完全排出空气憋死鸟，也可以让空气重新进入并使之恢复活力。一位男士用他的怀表为实验计时，而坐在他旁边的年轻人则俯身近看。演讲者一

《鸟在空气泵中的实验》

An Experiment on a Bird in the Air Pump

作者 / 约瑟夫·怀特

尺寸 / 183 cm×244 cm

年份 / 1768 年

分类 / 布面油画

 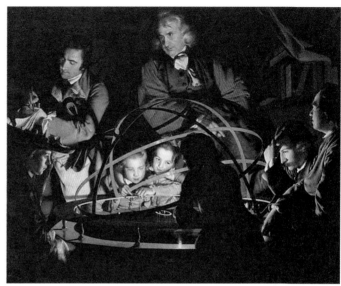

左图：约瑟夫·怀特，《寻找哲人石的炼金术士》（局部），1771 年
右图：约瑟夫·怀特，《一个在做太阳系讲演的哲学家》（局部），1768 年

只手指着嘀嗒作响的表，另一只手放在气阀上，看着我们，好像在期待着我们的决定。

一个小女孩着迷地观察着那只鸟，但她的姐姐不忍心看，捂住了自己的眼睛。她父亲用胳膊搂住女孩姐姐的肩膀，也许是在安慰她，解释所有生物总有一天都会死。窗边的男孩手里拿着绳子等待，看是否需要放下鸟笼。演讲者旁边的那对彼此相望的年轻夫妇是画家的朋友（后来他俩结婚，怀特还给他们画了双人肖像）。右边的老人注视着头骨，陷入沉思（这里头骨和蜡烛是死亡的象征）。怀特的画作以其悬念和戏剧效果提醒着人们时间的流逝、人类知识的局限性和生命本身的脆弱性。

"烛光画"画家的光影实验

在17世纪60—70年代，怀特画了一系列越来越复杂的"烛光画"，致力于运用强烈的平行光和深邃的阴影来营造画面戏剧感，这在当时的绘画界是鲜见的。例如怀特在同时期画的另一幅烛光画作品《寻找哲人石的炼金术士》（1771年），这两幅画对光影的处理非常相似。

《鸟在空气泵中的实验》是怀特所有烛光画中最具构思创意和戏剧情节的一幅，它以巡回演讲的形式展示了研究实验对普通百姓的心理影响。在创作过程中怀特也进行了他自己的视觉光影实验，研究颜色在光线减弱时会发生什么变化，演讲者身着红色锦缎长袍，烛光下的红色随着距离光源的远近而变化。女孩们的衣服从淡紫色到紫色再到黑色。小女孩们是画中最明亮的人物，她们对鸟之命运的反应也最剧烈。桌子的抛光表面反射光线至上方及周围的物体，阴影笼罩在墙上，光线照不到的地方的颜色和物体则完全消失在黑暗中。

光明与黑暗，就像生与死一样，都是怀特画作中尤为戏剧化的、引人入胜的主题。

《干草车》

约翰·康斯太布尔和透纳，两位虽然是同时代的英国大画家，兴趣却大不相同，透纳喜欢放眼浩瀚的海洋，康斯太布尔则更喜欢徜徉于家乡的田园。《干草车》是康斯太布尔于1819年至1825年间在皇家美术院展出的围绕斯托尔河创作的大型景观系列中的第三幅。他决心在这样的画作中捕捉他童年时代的乡村风景，一定程度上是因为他感觉到这种生活方式正因快速工业化而改变。而在透纳画中出现的工厂、蒸汽动力和机车，从不会出现在康斯太布尔的画里。

灵感之源：师从自然，还是师从罗马？

康斯太布尔非常喜欢17世纪佛兰德斯和荷兰的风景，他不会直接模仿其他艺术家的作品，而是更喜欢追求一种"基于对自然的原始观察"的绘画方式。和托马斯·康斯博罗一样，康斯太布尔在其艺术生涯早期受到了荷兰艺术家表现方法的影响，然而，他的乡土风景创作之精神和生命力仍使其充满独创性。

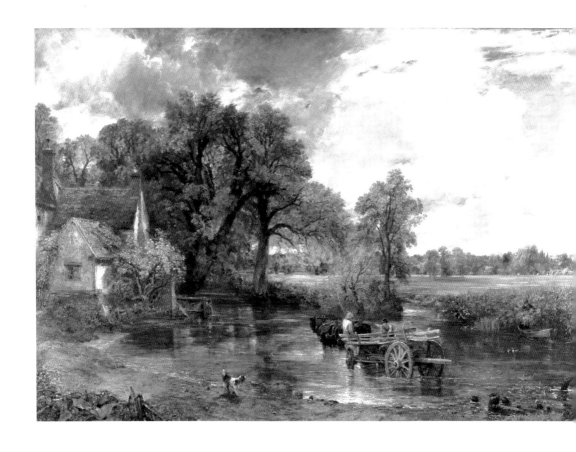

从《干草车》这幅画左侧可以看到弗拉特福德的磨坊，这是一个碾磨玉米的水磨坊，由康斯太布尔家族经营了近百年。画布右侧的小空船与磨坊相呼应，与画面中心的干草车形成了微妙的构图平衡，而近景中平静的浅水滩与远景天空上翻滚变幻的云彩又形成了有趣的视觉对比。

康斯太布尔本人并没有把这幅画称为《干草车》，这是他的朋友给它起的绰号。1821年，这幅作品是以《风景：正午》的画名送到皇家美术院参展的，展期中受到艺术评论家们的热烈好评，称它"比任何现代风景画都更接近乡村自然的真实面貌"。

《干草车》

The Hay Wain

作者 / 约翰·康斯太布尔

尺寸 / 130.2 cm×185.4 cm

年份 / 1821 年

分类 / 布面油画

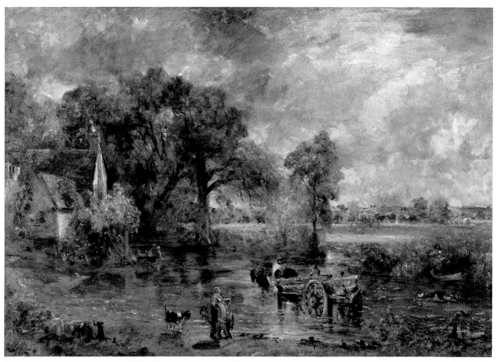

康斯太布尔经典创作程序：素描稿（左下图）—水彩稿（右下图）—油画色彩稿（上图）

　　康斯太布尔当时可能没有意识到他的作品还影响到了欧洲其他国家的艺术家，例如法国作家诺迪埃在皇家美术院看到他的画后，呼吁法国艺术家们也应该同样地关注自然，而不是依赖朝拜罗马去获得灵感（意指模仿意大利艺术家画的

古典风景）。1824年《干草车》被送到巴黎沙龙展出，在那里引起了轰动，还获得了一个大奖（奖章现在还保存在英国国家美术馆档案馆内）。他的画风尤其影响了巴黎郊外的巴比松学派和法国浪漫主义的画家们。

美术院校沿用至今的经典创作程序

尽管这幅画让人想起萨福克乡村的风景，但它是在伦敦画家的工作室里创作完成的。康斯太布尔从几年前画的一些写生素描开始研究构图，然后以水彩草图来试验色彩效果，再绘制出一幅全尺寸的预备性油画草图，以调整、确定画面结构，最后画成完整的作品。

许多年来，康斯太布尔为了创作而绘制了大量素描、水彩和油画草图，在绘制草图的过程中一步步调整构图思路，寻找合适的表现方法，深入创作思路。他的许多草图被保存了下来，如今散落在各地博物馆里，如《干草车》的油画色彩稿就收藏在伦敦维多利亚与阿尔博特博物馆里。这些草图的存在，为后人研究艺术大家的创作思路提供了极佳资料。

康斯太布尔的经典创作程序为：素描稿—水彩稿—油画色彩稿。这个一层层逐渐深入的创作程序非常实用，适用于油画教学体系，被后来各地的美术院校（包括从英国到中国的各大美术学院）借鉴沿用至今。

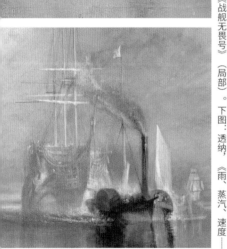

上图：透纳，《古堡》（局部）。中图：透纳，《战舰无畏号》（局部）。下图：透纳，《雨、蒸汽、速度——大西部铁路》（局部）

《战舰无畏号》

威廉·透纳是每个中国艺术专业的学生接触英国艺术，特别是英国水彩画时，会首先了解到的一位著名画家。而在英国，他的这幅历史风景画《战舰无畏号》应该是最广为人知的一幅绘画作品了，它不仅在英国一次关于艺术的民意调查中，名列"英国人喜爱的绘画"榜首，而且2020年开始发行的新版20英镑纸币上的图案，就是这幅画和透纳的自画像，因此说其人其画在英国"人人皆知"名副其实。

这幅《战舰无畏号》是透纳艺术创作鼎盛时期的作品。1805年10月21日，英法两国军队在西班牙所属海域爆发了特拉法尔加海战，英军在名将纳尔逊率领下大败法军，彻底击碎了拿破仑进一步扩张的计划，巩固了大英帝国海洋霸主的地位。画中的那艘浅色的、收起风帆的大船，就是在特拉法尔加海战中立下汗马功劳的无畏号。1838年，这艘老船彻底退役，被拖去海滩解体。画面中，深色的蒸汽船体积比无畏号小很多，却毫不费力地拉着衰朽的风帆大船破浪前行。画中绚丽的晚霞在朦胧的海景中，隐约露出忧郁的夜色，夕阳照亮了海面和天空，象征着一个时代的落幕，这幅画也是画家对那个将要消逝的时代致以的道别。

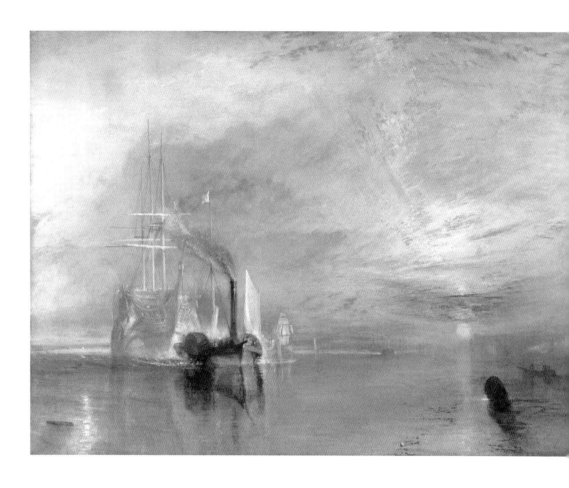

2020 年新版 20 英镑纸币，其上图案为透纳的自画像和他的画作《战舰无畏号》。

《战舰无畏号》

The Fighting Temeraire

作者 / 威廉·透纳

尺寸 / 90.7 cm×121.6 cm

年份 / 1839 年

分类 / 布面油画

如何理解透纳的名言"光即是色彩"

细心人若拿上一张新版20英镑纸币端详,也许还会注意到《战舰无畏号》画面下端有一行字"Light is therefore colour"("光即是色彩"),这取自透纳1818年在英国皇家艺术学院演讲时的一句名言。他的这个理念在他的大量作品,包括《战舰无畏号》中,得到了充分的发挥和实践,也影响了不少后来的艺术家,包括法国印象派的色彩大师们。

艺术表现中这个"光即是色彩"的概念之所以意义重大,是针对古典绘画中"固有色"的传统概念而言的。虽然此前艺术家们已对光线在照射、折射、反射下的明暗变化进行过许多探索研究,但从"光即是明暗"到"光即是色彩"的这种认识上的本质飞跃,是到了17世纪科学家们对光学研究有了重大突破后才得以实现的。1666年英国物理学家牛顿做出了用三棱镜分解阳光的色散实验,将一束日光分散成七种颜色的光,促使人们重新认识了光与色。透纳正是在这个时代里,通过充分理解科学原理和自己的辛勤观察、研究,将"光即是色彩"的概念成功地运用在了艺术创作之中,给当时的艺术界带来一股清新之气。

《战舰无畏号》这幅画中就充满了夕阳之光,透纳对光色的表现强化了战舰驶向终点时挽歌般的伤感基调。正如当时的著名艺术评论家约翰·罗斯金观察到的那样,透纳的作品中最深红色调的日落天空往往意味着死亡。而这幅画中炽热的暖色云彩与蒸汽船的浓烟相呼应,白金盘般的落日与一轮洁净的上升新月相互辉映,原本无畏号舰体的黑色与黄色变换成了白色与金色,使这艘战舰在泰晤士河平静水面上似幽灵般滑向远方。

历史舰船滔滔远去，
时代车轮滚滚向前

透纳之所以成为美术史上的开拓者，不仅由于他对风景画中光与色的探索（如《古堡》），还在于他在创作中倾注了强烈的浪漫情怀，给观者以情感的触动和心灵的震撼。如同他推崇的17世纪风景画家克洛德·洛兰，透纳的创作中融入了对历史跌宕、时代变迁、神话传说等方面的深刻思考。他捐赠作品时特意提出希望自己的画和克洛德的风景画能并列展出，英国国家美术馆尊重了他的遗愿，至今参观者还能看到两位大师的经典画作咫尺相映，仿佛两人在彼此对话。

英国国家美术馆的透纳作品系列中还有一幅与《战舰无畏号》同大的风景画《雨、蒸汽、速度——大西部铁路》，展现了铁路上疾驰的火车冲破光色朦胧的雨雾，扑面而来的情景。也许我们可以将这两幅画比较着来看：一幅象征着欧洲帝国战争时代的结束，另一幅则昭示着一个工业与技术的新时代轰轰烈烈地到来了。

需要补充一点，这件"镇馆之宝"陈列在英国国家美术馆可算是绝佳了，当观者迈步走出美术馆正门时，眼前展现的正是纪念这场历史海战的特拉法尔加广场，和广场中线上耸入天际的纳尔逊将军纪念碑，画、雕塑、喷泉以及广场空间融为了一体，历史与现实交织在其中。

《戴草帽的自画像》

《戴草帽的自画像》是由法国女画家伊丽莎白·勒布伦创作的一幅自画像。

相隔一个半世纪的两幅肖像画

美术史中艺术家作品风格特色的形成，往往受到跨时代、跨地域的其他艺术家的影响，厘清这些影响的来龙去脉有助于我们理解艺术家风格演变的历史源流。

而英国国家美术馆的收藏陈列中有一个特别精彩之处是，不仅着眼于艺术大师们各自的代表性作品，还留意那些与之相关、有所影响的前人的作品，以提供显示其艺术风格、流派发展变迁之更加完整的历史线索和语境。观众通过浏览比较相关名画，可以观察到艺术家们的观念、风格和表现方法是如何传承、改变和发展的。

在人物画方面，美术馆中最受观众喜爱的一对名画就是鲁本斯的《麦秆帽子》与伊丽莎白·勒布伦的《戴草帽的自画像》。这两幅相隔一个半世纪的肖像画，都在英国国家美术馆的收藏陈列之中。观众去参观时可留心欣赏，比较着看，非常有意思。鲁本斯的肖像画也许更广为人知，文献很多，因篇幅所限，这里重点介绍后来者，也是从另一个角度来观察他早期作品对后来者的影响。

作者 / 伊丽莎白·勒布伦 　《戴草帽的自画像》　 *Self Portrait in a Straw Hat* 　 尺寸 / 97.8 cm x 70.5 cm 　 年份 / 1782 年 　 分类 / 布面油画

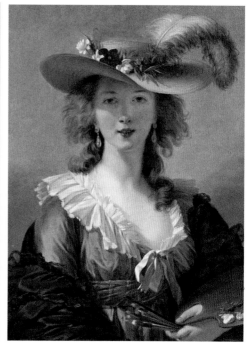

左图：鲁本斯，《麦秆帽子》（局部），英国国家美术馆藏
右图：勒布伦，《戴草帽的自画像》（局部）

　　《戴草帽的自画像》是勒布伦于1782年在布鲁塞尔绘制的一幅自画像，同年在巴黎的拉科伦斯沙龙展出，次年在皇家艺术学院沙龙展出。勒布伦故意模仿《麦秆帽子》中人物的姿势和采光，她悉心研究了鲁本斯的画法，同时大胆注入了自己的独立观念与审美意向。这幅新时代女性艺术家的肖像画在法国赢得了好评与赞誉。勒布伦自己后来回忆道："它的巨大效果在于两种不同的光线，普通的天光和太阳的辉光……这幅画让我很高兴，并激励我在布鲁塞尔为寻求同样的效果而创作自己的肖像画。我戴着一顶有羽毛的草帽和一个野花花环，手里拿着调色板，画着自己。当这幅肖像在沙龙展出时，我敢说它大大提高了我的声誉。"

阳光下的自信，画布上的潇洒

笔者读过一些人们对英国国家美术馆藏画的评论，说到《戴草帽的自画像》这一幅肖像画时，高频率出现的形容词是"阳光""潇洒""青春""自信"，等等。

勒布伦明确地将自己与一位伟大的艺术家联系在一起。画中她拿着专业工具（调色板和画笔）时，以轻松开放的表情对着我们，展现出自己是一位优雅而活跃的淑女和一位成就卓著的专业艺术家。她在室外摆姿势，而不是在画室里，她将普通天光与直射阳光结合起来，调节了鲁本斯肖像画中的对比光效果。

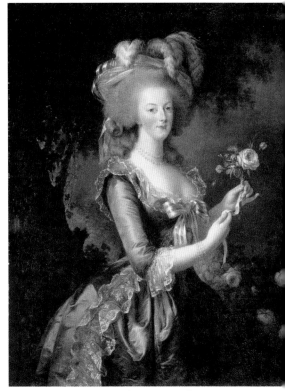

伊丽莎白·勒布伦，《玛丽·安托瓦内特与玫瑰》，1783 年

伊丽莎白·勒布伦的一生跨越了法国历史上一段动荡的时期。她1755年出生于巴黎，是肖像画家路易·维格的女儿，她成了她那个时代最成功的社会肖像画家之一，也是18世纪唯一四位被允许进入皇家艺术学院的女性之一。她后来成了玛丽·安托瓦内特王后的首选画家，并为这位王后及其家人绘制了30多幅肖像画。

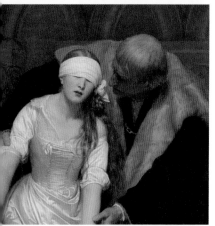

《简·格雷女士的死刑》

美与恶的极限对照是
怎么表现出来的？

1553年7月爱德华六世去世后，根据爱德华六世的诏书，他的表姐简·格雷继位，但简·格雷作为英国女王仅在位9天，就被支持爱德华六世同父异母妹妹玛丽·都铎的天主教势力罢免。她被定犯了叛国罪，17岁的简·格雷于1554年2月12日在塔山被斩首。

从这幅画首次展出的1834年沙龙的目录中得知，保罗·德拉罗什是根据1558年出版的一本《新教殉难人志》书中的情节绘制了此画。这本书描述了简·格雷的最后时刻，蒙着眼睛的简恳求道："我该怎么办？砍头台在哪里？"德拉罗什的画作正是表现的这一刻，无助的简被带到行刑地点，她的外衣已经脱掉，落在一位倒在地上的女士的膝上。在她身后，另一位等候中的女士面朝墙站着，不忍观看。右边是刽子手站在那里等待行刑。

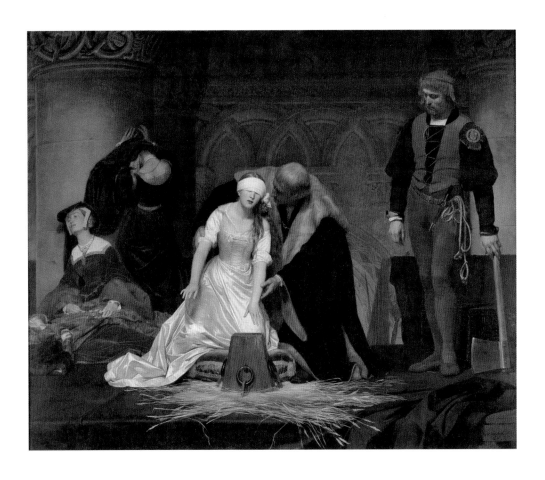

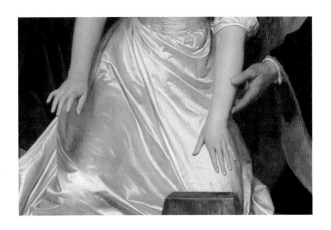

《简·格雷女士的死刑》

The Execution of Lady Jane Grey

作者 / 保罗·德拉罗什

尺寸 / 246 cm×297 cm

年份 / 1833 年

分类 / 布面油画

摸索的手让人揪心

德拉罗什在画面中用罗马式建筑的深色背景衬托真人大小的人物，特别是中间偏右的几个人，以及他们丰富的红色、棕色和黑色服装。简是这幅画的视觉焦点，灯光如同在舞台上一样由上方射下来，她缎子衬裙的明亮光泽、苍白的皮肤和婚戒的光芒从压抑的阴暗中脱颖而出，烘托出受难少女的天真。前景中除了垫在断头台下的一摊干草外，没有任何东西干扰观者的视线，我们对那个空间里发生的事情一览无余。

根据德拉罗什在目录中引用的历史资料，可知他特别关注简犹豫不定的那一刻，她试探性地寻找那块石头，伸出的手臂在约翰爵士左手的轻轻引导下向下摸索，这一细节令人心碎！手在画面中扮演着重要的角色，德拉罗什用富有表现力的手势来洞察每个角色的心理状态。在1832年一幅完成度很高的水彩画素描中，一个手持大刀、身体结实的刽子手站在一旁，仿佛只是在等待完成他的任务。然而，在这幅画中，剑被斧头取代，野蛮的国家权威的形象被淡化，刽子手的面部表情也显示出某种程度的同情。

文学性的心理刻画，戏剧般的视觉呈现

19世纪初，新形式的视觉奇观开始流行，其中包括全景图，巨大的绘画完全包

围了观众，展示在圆形大厅；还有立体图，绘画显示在一个旋转的圆柱形礼堂内，增加了壮观的灯光效果。德拉罗什在创作这幅画时，几乎可以肯定地说他意识到了图画中这些沉浸式的光学效果。

同为法国学院派画家，德拉罗什的画风受安格尔的影响很大，他尤为注重造型的完美与写实的表现力。他在创作构思时非常谨慎，经常要画出各种草图方案，甚至用蜡制作模型来研究构图，探索创造视觉奇观的技巧。

德拉罗什在法国剧院里看到的另一种流行的娱乐活动是"活生生的画面"，演员们穿着得体的服装，在舞台上点着灯光，静静地摆着姿势。德拉罗什与巴黎的剧院有着密切的联系，他能够经常见到"活生生的画面"，所以这幅画中真人大小的人物、高高的平台和历史道具看起来都很生动。德拉罗什创造了一个高度戏剧化的舞台般的空间。他的大量准备图揭示了他是如何将构图还原为核心元素，为人物绘制各种姿势，包括坐着、站着、跪着和倾斜，这些人像的正面、半转身或完全转身，表现出一系列的情感——恐惧、悲戚和怜悯。

1834年在巴黎沙龙首次展出时，《简·格雷女士的死刑》立即引起轰动。尽管许多画面细节与历史并不十分吻合，但这幅画将强烈的叙事情节和写实表现手法完美结合，被证明非常受公众欢迎。然而此画尽享盛名之后，到了20世纪却基本被遗忘。人们一直认为它在1928年泰晤士河洪水中被毁，直到1973年在泰特美术馆地下室偶然发现了它。两年后在英国国家美术馆展出时，它仍然是最受欢迎的绘画之一。

德拉罗什对英国题材的选择也反映了19世纪初法国艺术界对英国文化的迷恋。观众们会注意到简·格雷和1793年被送上断头台的法国王室（包括玛丽·安托瓦内特）的命运何其相似。德拉罗什把一个英国历史事件描绘成了一个触目惊心的视觉奇观，同时也是对法国血腥过去的鞭挞。

中图：罗马壁画，《坐在宝座上的阿卡迪亚女神》（局部）

《莫蒂西埃夫人》

安格尔是法国新古典主义的主要艺术家，也是主持美术学院的学院派代表人物。这幅肖像画中的人物莫蒂西埃夫人，是巴黎一位富有的银行家的太太。作品画风严谨，造型与色彩优雅明晰，是安格尔艺术生涯高峰期的一件经典作品。

12 年里这幅肖像画经历了哪些变化？

安格尔于1844年受命绘制这幅肖像画，他起初不愿意接受这个委托，但在见到23岁的莫蒂西埃夫人后改变了主意，随后他花12年时间完成了这幅画。在这段时间里，这幅画在莫蒂西埃夫人的积极配合下经历了几次大的修改，如原来的构图中夫人有一个四岁的女儿靠在膝盖上，安格尔对孩子无法保持静止感到沮丧，于是后来将其从构图中删除。在进行这些修改期间，安格尔还画了一幅同名肖像，画中夫人穿着黑色舞会礼服站在壁炉前（1851年），此画现藏于美国国家美术馆。

《莫蒂西埃夫人》

Madame Moitessier

作者／让－奥古斯特－多米尼克·安格尔　尺寸／120 cm×92.1 cm　年份／1856年　分类／布面油画

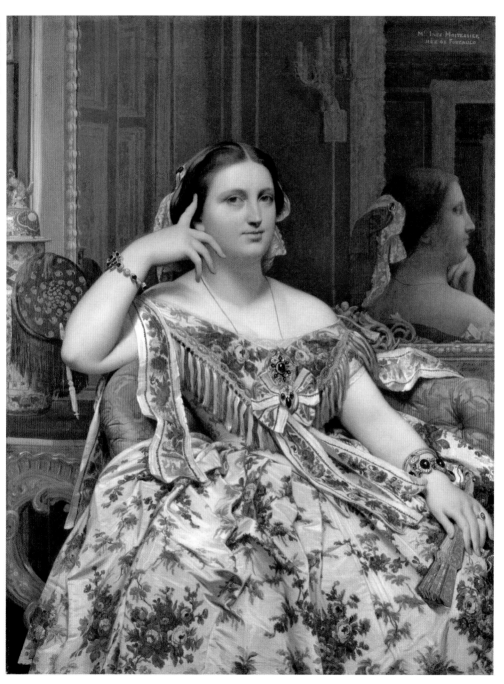

安格尔，《站立的莫蒂西埃夫人》

尽管有这些耽搁，但安格尔很可能从一开始就决定了莫蒂西埃夫人的姿势，这是从罗马壁画阿卡迪亚女神坐在宝座上的形象（公元前1世纪）中得到灵感的。他在画中采用了阿卡迪亚右手的姿势，食指抬起，支撑着头部。草图中显示他对夫人的右臂、手和手指的精确定位给予了极多注意。

安格尔崇尚那种有着古希腊、古罗马审美风格的作品，尤其崇尚拉斐尔的作品，反对过分抒情的浪漫主义和浮华矫饰的洛可可风格。他多次前往罗马，研究学习文艺复兴时期的经典作品。他画作中的人物摆出的姿势很多是借鉴的古典作品中的形象，而且他喜欢加入一些充满东方异域风情的元素。

东方异域风之元素，
新古典主义之理想

这幅肖像画完成的时间确实太长了，在此期间女性的时尚发生了重大变化，安格尔不得不对莫蒂西埃夫人的服装做了几次调整，以避免肖像完成时显得过时。他先选了一件深色的衣服，然后换了一件黄色的连衣裙，最后选择了一件用里昂丝绸制成的奢华花裙。裙子由一条衬裙支撑，即用一种加厚或有结构的衬裙，增加了裙子的体积。这是完稿前一年才推出的一种女性时尚服饰的创

新，展开的裙子使安格尔能够充分展示这种面料之富丽。当时法国贵族们钟情于东方风情，包括各种东方工艺品，从印度花布、中国织锦到日本花瓶或屏风。裙子上精美花卉纹样的不同色彩在画中的其他部分（如瓷瓶、扇子或头饰）反复出现，花朵色彩也与夫人脸上的红润、粉色调的沙发相呼应。画家对其华贵珠宝首饰也进行了非常细致的描绘，手镯、胸针和头饰中的紫晶和石榴石浓缩了画面上各种紫色和红色的油彩色阶。整幅画面充满节奏感的各种色彩元素仿佛填写了一曲华丽的乐章。

画中莫蒂西埃夫人的时装和发型与房间的家具风格相得益彰。19世纪中期法国第二帝国时代，高度曲线化的洛可可装饰风达到了顶峰。画中奢华沙龙般的空间里精心布置着各种质地与形态的贵重物件。莫蒂西埃夫人的右肘曲线延伸到她柔软的手和手指上，与后面桌腿的蜿蜒线条遥相呼应，她那慵懒的左臂被从裙子上垂下来的丝带和沙发的靠背轮廓所烘托。

安格尔用莫蒂西埃夫人的华丽礼服填充了画幅的近三分之一，充分展示了其精湛的绘画技巧，也通过描绘她平静而自信地直视观者而形成一种威严典雅的氛围。安格尔还借用一面大镜子展现了双重角度的肖像——正面像与侧面像，镜中暗淡的侧影衬托出镜前夫人明亮的肌肤和富丽堂皇的室内环境。

安格尔崇拜希腊罗马艺术和拉斐尔，和大卫一样捍卫古典法则，但又对中世纪和东方异国情调表现出浓厚兴趣，因而被一些艺术史家戏剧性地划入浪漫主义画派。

让－奥古斯特－多米尼克·安格尔
Jean-Auguste-Dominique Ingres
1780—1867

《蛙湖的泳者》

印象派艺术家克劳德·莫奈在巴黎郊外度假胜地画了这幅即时写生，为他计划于1870年在沙龙展出的一幅大画做准备。

捕捉印象的即时写生是习作还是创作？

1869年夏天，莫奈和雷诺阿到巴黎以西约12公里的塞纳河畔一个度假胜地拉格伦诺伊莱（意为"蛙湖"）小住并一起作画。当时蛙湖已经成了一个受艺术家、作家、音乐家和表演者们喜爱的周末度假胜地。从雷诺阿的一幅画作《蛙湖》来看，他们两位当时是结伴一起在室外写生的，但两位画家各自对现场的印象、色彩感受与表达不尽相同。

莫奈这些研究性写生习作画得很快，在技法上相当大刀阔斧，具有很强的直接性和新鲜感，这是在工作室作画无法做到的。莫奈写生时是在画布上表达出自己对眼前瞬息万变的事物的视觉印象，并没有试图去整理景象或记录景观细节。这些写生习作本

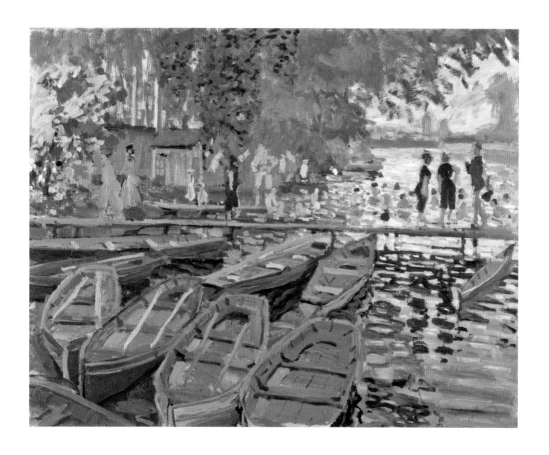

身也是画作，而不仅仅是走向"完成"绘画的步骤。这种即时表现环境中光色变幻的全新方式，是向印象派绘画迈进的关键一步。

从这幅画中，可以直观地看到莫奈对荫凉湖景和人物动态的描绘，寥寥几笔就抓住了那个时刻复杂而微妙的光影：度假者们交谈和散步的怡然状态，湖畔清新的空气，碧波荡漾的水面，晃动着的小船，色彩之中充满着沁人心脾的舒畅感，仿佛让观者切身步入那个美妙静谧的氛围中，感受那份休闲的惬意。

《蛙湖的泳者》

Bathers at La Grenouillere

作者 / 克劳德·莫奈

尺寸 / 73 cm×92 cm

年份 / 1869 年

分类 / 布面油画

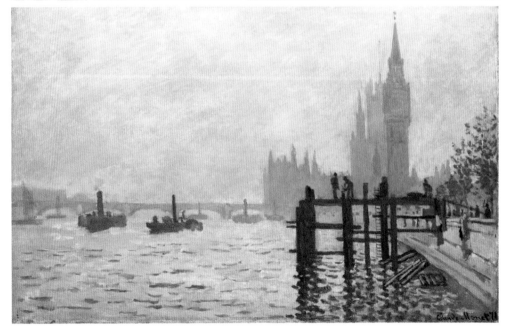

左上图：雷诺阿，《蛙湖》
右上图：莫奈，《蛙湖》
下图：莫奈，《国会大厦跟前的泰晤士河畔》

莫奈当时在此地画了多幅写生，其中有一幅同尺寸"精致版"的作品（见右上图），相比之下其画面完成度更高，人物景物细节更加完整，但较之《蛙湖的泳者》，显然也有失某些初始的灵动和新鲜感触。

走出封闭的画室，
走进变化的自然

莫奈经常在户外作画，有时会在一个景点待下来画许多幅写生，在一天日光变化的不同时刻努力观察和表现自然物象色彩关系的微妙变化及由此形成的不同情调气氛。他把在现场快速完成的画作和在画室里完成的画作区分开来，尽管他在现场快速作画时，绘制技法上略显粗糙，但在强烈的直观感受下，心手相应地表达出来的第一印象，往往是在画室里难以企及、无法复制的。

仔细检查英国国家美术馆的这幅《蛙湖的泳者》，研究人员发现莫奈是在一幅旧画布上作画的，而且画作的一部分被匆忙地修改过，显示了他作画的即时性和随意性。他不关注那些传统的方法，如通过画面物象的透视线来营造空间距离感，或是安排画面布局，突出视觉中心或焦点对象。但他充分运用了当时绘画材料与工具的革新品种，如方便外出携带、可即时使用的软金属管装油彩颜料，以及金属套圈的扁平而非圆形的笔刷。这些新的材料、工具对莫奈的户外写生意义重大，其效果也在画面上充分显露——直接涂抹上去的浓厚色彩之"生"取代了谨慎匀调之"熟"，画布上各种色块的笔触取代了无笔痕的平涂勾画。自然光色的表现成为画面重中之重，画家全力以赴地快速抓住瞬间即变的视觉印象，以自己的画笔油彩将之存留在画布上。百年之后，观者在画前仍可感觉到画家当时的心灵触动。

莫奈外出时经常带上自己的画箱、画架，并画了许多光色变幻微妙的写生风景，尤其是河畔湖边的水光景色。例如英国国家美术馆收藏的一幅莫奈在伦敦写生的作品《国会大厦跟前的泰晤士河畔》（1871年），就记录了另类自然光线下近景河面之水波荡漾与远景建筑之隐约朦胧。

《睡莲池塘》

《睡莲池塘》是莫奈艺术生涯后期的一幅经典之作，记录了他心爱的盛夏时节的花园景色，池塘上下的各种绿色交织成了一曲夏日斜阳的和弦重奏。

睡莲是如何成为印象派艺术的一个标志性主题的？

1893年，莫奈在其住房旁边买了一块地，种植了一块五颜六色的花圃，后来又想将之改造成一个水上花园，"既为了眼睛的愉悦，也为了有画画的对象"。画睡莲的这个想法起初可能是莫奈在巴黎世界博览会上看到由种植者马利亚克创建的水上花园后产生的。莫奈获得建园许可后，就着手扩大了原来的池塘，并将具有异国情调的新杂交睡莲布满其中。池塘一端建造了一座拱形木桥，灵感来自他喜爱的日本浮世绘版画中的样例。这个水上花园成为莫奈晚年艺术生涯中的主要迷恋对象，也是他后来大约250幅画作的主题。

1900年，他在巴黎杜兰鲁埃尔画廊展出了12幅油

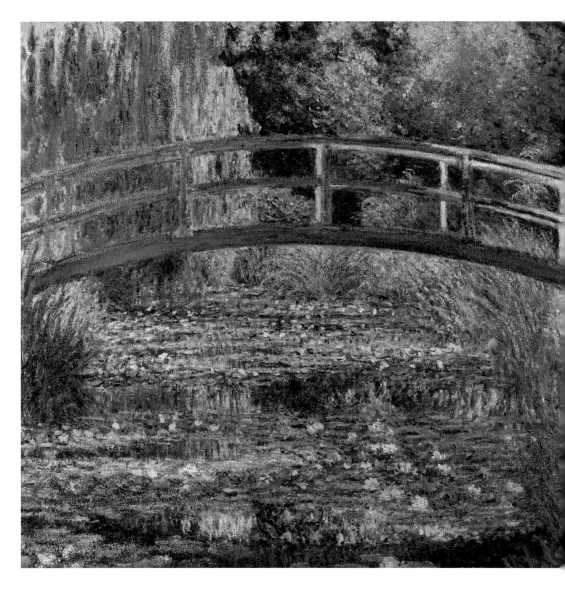

《睡莲池塘》　　　*The Water-Lily Pond*

作者 / 克劳德·莫奈　　尺寸 / 88.3 cm×93.1 cm　　年份 / 1899 年　　分类 / 布面油画

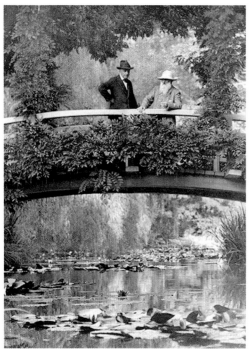
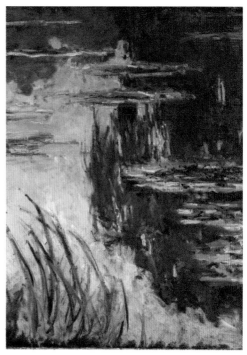

左图：1922 年，年迈的莫奈与友人在花园里观赏睡莲
右图：莫奈，《夕阳下的睡莲》（局部），1907 年，英国国家美术馆藏

画，这些作品都或多或少与日式小桥的对称景观相关。日式水上花园系列标志着莫奈绘画艺术的一个转折点，从那时起，他的作品都是从一个越来越集中的角度来描绘的，仿佛逐渐进入了一个远离尘世的半封闭状态。而在后来的池塘绘画中，他干脆把河岸和桥都去掉了，只专注于水、倒影和睡莲。莫奈后来画了很多幅睡莲画作，探索在不同时节、不同光线下水面色彩及情调的微妙变化，例如英国国家美术馆藏的莫奈的《夕阳下的睡莲》中池塘的局部，记录了黄昏时水面的光影变化。

莫奈睡莲画的最后高潮是他在1926年去世前几个月完成的22幅大画系列，如今在巴黎奥兰治博物馆的椭圆形展厅里永久展出。

一个生机勃勃的花园，
一个美妙静谧的世界

《睡莲池塘》画面里的构图和氛围非常有意蕴：木桥横跨画布的宽度，显示两侧桥基都在画外，因此它似乎是漂浮在水面上空，其弧线形的桥身映在画面底部的深色倒影中；一棵棵树木的垂直水影与一层层睡莲的水平延伸形成了微妙对比；暖暖的阳光仿佛浸入了池塘内外的植物花卉之间；四周归于寂静，唯有昆虫的啾鸣声……观者若参观英国国家美术馆，不妨在这幅画前坐下来，静心打坐一小会儿，感受一下莫奈在花园中作画时的心境。

对莫奈来说，这个园林为他提供了一个远离现代都市和工业化世界的庇护所，他有了更多的空间来安静地思考、散步，来尽情享受对植物的热爱，他晚年几乎成了一名具有丰富植物学知识的园丁。随着莫奈艺术事业的蒸蒸日上，他可以投入更多的资金来进行这项宏大的园艺事业。到19世纪90年代，他甚至聘用了8名园丁来打理他的水上花园。莫奈建园的许多灵感来自东方，尤其是日本人的自然观。他是浮世绘版画的热心收藏家，藏有安藤广重的《紫藤》等众多以曲线桥为特色的日本版画，异国的园林图像和花卉物种为莫奈提供了园艺和绘画的双重灵感之源。

如同向日葵之于凡·高，莫奈的水上睡莲也成了他一个广为人知的标志性画题，被后人欣赏、研究或复制、沿用，甚至有当代英国艺术家班克西的油画《给我看看莫奈》（2005年），拿这幅已成为描绘人间自然美景之经典的《睡莲池塘》来恶搞，反映了当今艺术界对现实的逆反心理和对环境恶化的不安情绪。

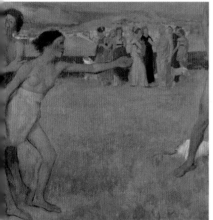

《年轻的斯巴达人在锻炼》

埃德加·德加最著名的绘画题材包括芭蕾舞演员和其他女性人物以及赛马、杂技等表演。他通常被认为是印象派艺术家的一员，但其作品有时更显古典主义、现实主义或浪漫主义的风格。《年轻的斯巴达人在锻炼》这幅画取自历史题材，是画家自己最心爱的一件作品。

古典主题如何用现代语言来诠释？

埃德加·德加曾在巴黎艺术学院学习绘画，受安格尔的影响很大。其富于创新的构图、细致的描绘和对动作的透彻表达使他成为19世纪晚期现代艺术的大师之一。而画《年轻的斯巴达人在锻炼》这幅作品时，他还是一个20多岁的年轻艺术家。

这里德加的创作题材来源于一个广为人知却极少被画家们采用的关于古希腊教育的轶事。著名希腊历史学家普鲁塔克（Plutarch）在《吕库古传》中描述了斯巴达立法者命令女孩们参加运动，包括跑步、摔跤、掷铁饼和标枪，以及在运动中挑战男孩。德加的这幅画就是用视觉艺术语言来诠释这一

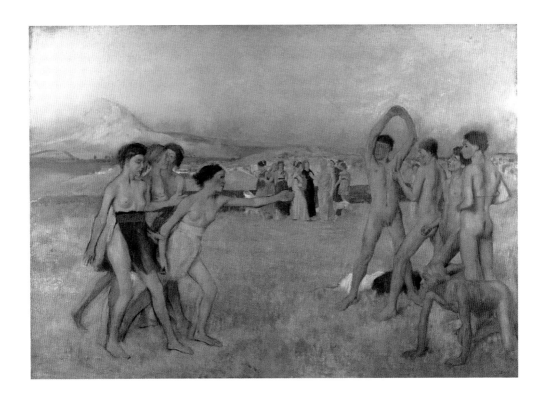

历史故事。从存世的德加笔记本中我们得知，德加当时还熟悉古希腊的相关历史，了解斯巴达社会的价值观，特别是其中对年轻人的力量和美丽的礼赞。

德加对这幅画进行过多次构图，尝试用当代的手法与形象来展现这个历史情节。这幅画对他意义重大，他一生都把它放在自己的画室里。当时，历史画是最受推崇的画作，尤其是如果这幅画在巴黎的年度沙龙上受到好评的话。德加绘画生涯中仅创作了五幅大型历史画，这是其中之一，然而它却从来没有在沙龙展出过。他的朋友哈莱维在1924年撰文时回忆道："德加晚年非常热爱这部作品，他把这幅画从他隐藏了毕生心血的秘密储藏室里拿出

《年轻的斯巴达人在锻炼》

Young Spartans Exercising

作者 / 埃德加·德加

尺寸 / 109.5 cm×155 cm

年份 / 约 1860 年

分类 / 布面油画

来，放在一个他经常在前驻足的画架上——这是一种偏爱的表现。"显然，这幅画也提醒着他自己和工作室的访客，他不仅仅是一个"舞者画家"，对历史绘画他早期也投入过心血。

古老的历史，青春的颂歌

这幅画描绘的是斯巴达的开阔平原上的场景。在画面中间的远处，一群妇女，孩子们的母亲，围着起草斯巴达律法的吕古格斯。前景是两组相对而立的年轻人：四个女孩似乎在挑逗五个男孩。然而，这幅画的意义也许不在于它的文学来源，而在于德加表现在画面中的古典主义与现代性之间的张力。

德加也意识到，这个历史主题将为他提供一个展示他描绘裸体的技巧的机会。在他许多草图和油画中，我们可以看到他对身体的迷恋。对这四个女孩的腿（十条而不是预期中的八条腿）的描绘预示着德加后来对芭蕾舞女的研究，甚至是属于未来主义的对动作的描述。男孩们各种各样的姿势与后来画家多年聚焦的年轻舞者和骑师相去不远。观者今天在英国国家美术馆的陈列中也可以见到在《年轻的斯巴达人在锻炼》完成之后，德加画的多幅表达青春生命力或身体柔韧之美的作品，例如《费南多马戏团的拉拉小姐》（1873—1875年），或《浴后裸女》（1890年）。

从更深层面看，德加的这幅画还内含一种怀古忧今的情结：历史上古斯巴达著名的教育方法激发了民族主义意识，人们相信他们的生命是为国家目的服务的手段，而不是他们个体的利益。今日的观众仍不难体察到这幅画的精神感染力，梁启超先生所言"少年强则国强"应该与其意不远。认识一种文明，最重

要的一个方法是去了解它如何起源的。作为西方文明支柱之一的古希腊文明，其影响持续至今，我们所熟悉的"言必称希腊"等老话其实蕴藏着西方文明的脉络，画家亦可像诗人般咏史，用画笔油彩表达远古精神。

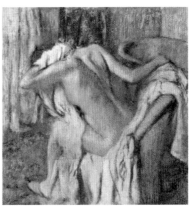
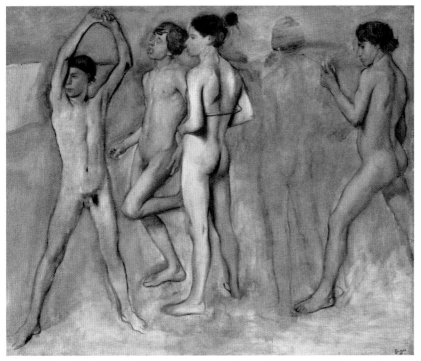

左上图：德加，《费南多马戏团的拉拉小姐》（局部），1873—1875 年，英国国家美术馆藏
右上图：德加，《浴后裸女》（局部），1890 年，英国国家美术馆藏
下图：德加，《年轻的斯巴达人在锻炼》草图之一

《杜伊勒里花园中的音乐会》

杜伊勒里花园是巴黎市中心位于卢浮宫与协和广场之间的一座由宫殿改为公共空间的开放式庭园。从19世纪开始，该花园成为巴黎市民们休闲、散步等放松心情活动的理想场所。被誉为印象派艺术奠基人之一的爱德华·马奈，他的这幅画是他表现19世纪巴黎都市生活的一件重要作品，也是马奈与其家人、朋友和同事的一幅集体肖像画。

喜欢这浪漫气氛就请把自己
和朋友画进聚会里

这幅画在美术史中占有一个近乎艺术宣言的位置，它的题材和表现方法被认为是一个具有开创性的现代绘画范例。1863年他在首次个人画展上展出了这幅画，表明他对表现都市休闲生活的兴趣与日俱增，这后来成了他毕生关注的主题。

画面中展示的是一群生活富足和穿着时尚的人在聚会，其中包括许多艺术家和知识分子。这聚会有一种近乎去参加宫廷贵族演奏会的感觉，大家聚集在

下图：马奈，《咖啡厅音乐会的一角》
（局部），1878—1880 年

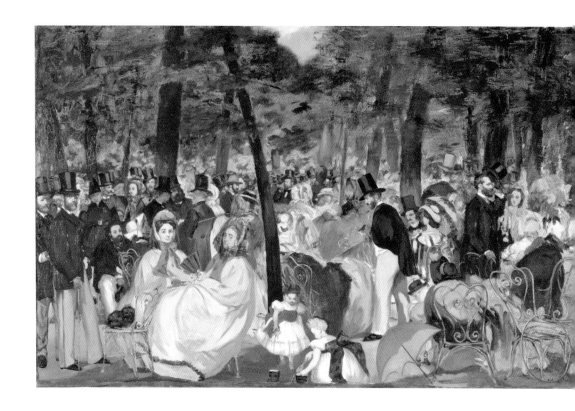

拿破仑三世宫殿扩建后的杜伊勒里花园的栗树下，聆听那每周两次的音乐会。马奈本人站在画面的最左边，手里拿着一根手杖，挡在他身前也执手杖的那位是动物画家巴勒罗伊，马奈和他共用一个工作室。站在他们后面的是小说家尚佛勒里，坐在旁边留大胡子的是雕塑家扎阿斯特鲁克。前景中的两位女士中年纪较小的是莱斯约尼夫人，在她的沙龙里，马奈认识了许多画家、诗人和评论家，其中不少人也被画入其中。有幸进入这幅浪漫画的真实人物众多，这里就不一一列举了。

值得注意的是，站立在集会边缘的马奈，既是人群中的参与者，又像一个从远处观望的局外旁观者。通过这种参入方

《杜伊勒里花园中的音乐会》

Music in the Tuileries Gardens

作者 / 爱德华·马奈

尺寸 / 76.2 cm×118.1 cm

年份 / 1862 年

分类 / 布面油画

式展示作者自己，被法国文豪波德莱尔描述为一个孤独的"散步者"或"闲逛者"。他认为，现时生活和古代历史一样值得用绘画表现，现时性是短暂和偶然的，艺术家应该抓住这些变化的表象，"在转瞬即逝中寻找永恒"。

花园雅集音乐会，
闲情逸致都市景

尽管此画名称为《杜伊勒里花园中的音乐会》，整个画面里却没有显示一个演奏者。观众可以加入画中的听众群里，在杜伊勒里花园充溢的轻松气氛中去想象音乐和对话声。这幅作品的画风非常自由随意，以致不少人觉得还没有完成，仿佛画面里的各种活动和画家的作画过程还在进行之中。

马奈的这幅画作构图松散，人群自然分布开来，一直延伸到画布的边缘。他的绘画手法是简约而具有暗示性的，笔触清晰可见，快速而准确，大多数人物都没有细致刻画，如同作家爱弥尔·左拉（Émile Zola）所评价的："每一个人物都是色块，几乎不成形。"马奈用了大量的笔触和色彩构建画面，没有色调或明暗的过渡，就像即时记录着那些现代生活中的不连续的片段。

马奈的画作多以现代都市休闲生活为主题，热衷于表现穿着时尚的绅士淑女们，例如英国国家美术馆收藏的另外一幅马奈作品《咖啡厅音乐会的一角》（1878—1880年）就是换了个角度来表现当时巴黎市民的休闲文化生活。马奈的现代主义创新作品也影响了不少同时代的艺术家，例如马奈曾在巴黎国际展览馆附近展出了约50幅画作，其中就包括《杜伊勒里花园中的音乐会》。而德国现实主义画家阿道夫·门采尔（Adolph Menzel）当时在巴黎，一定参观了马奈

的展览，几年后他在柏林展出了自己创作的《杜伊勒里花园的午后》（1867年），这是对马奈的一种肯定和致敬，但他用更加写实的手法展现了一些不同面貌的人在花园里休闲放松的场景。这幅画现在也成了英国国家美术馆收藏的作品，与马奈的原画遥相呼应。

收藏家休·莱恩爵士1917年将马奈的这幅名画捐赠给了英国国家美术馆，但由于后来他留下的遗嘱文字引起争议，《杜伊勒里花园中的音乐会》和他收藏的其他画作现在是在英国国家美术馆和爱尔兰的都柏林美术馆之间轮流展出。

阿道夫·门采尔，《杜伊勒里花园的午后》，1867 年，英国国家美术馆藏

《伞》

雷诺阿是印象派的主要画家之一，《伞》是他绘制的一幅表现巴黎市民休闲生活的大型竖幅油画，画中展现出巴黎一条繁忙的街道上挤满了打伞的人群，几乎完全挡住了远处的林荫大道。画作的构图和绘制方法都显示了19世纪80年代雷诺阿艺术风格的重要转变。

当艺术家感觉创作走入了死胡同时怎么办？

在雷诺阿开始画《伞》时，他已经得到了部分赞助人和收藏家的认可，但他也开始重新评估他的艺术及其与印象派的关系。正如他后来对艺术经销商沃拉德所说："我已经走到了印象主义的尽头，我得出的结论是，我既不懂如何素描，也不懂如何画油彩。一句话，我走进了死胡同里。"这种危机感促使他重新思考自己的工作方法。

大约在19世纪80年代，雷诺阿干脆离开自己的画室，开始出国旅行，访问了意大利、荷兰、西班

《伞》

The Umbrellas

作者／皮埃尔·奥古斯特·雷诺阿

尺寸／180.3 cm×114.9 cm

年份／约 1881—1886 年

分类／布面油画

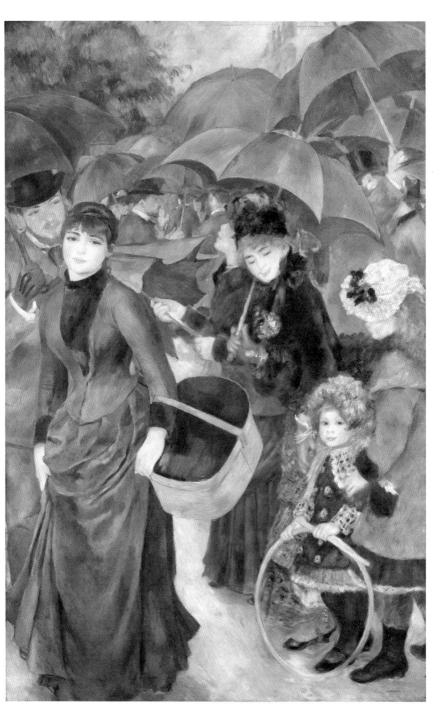

牙、英国、德国和北非等地。其绘画风格由此发生了变化，变得更加线性和古典。他尤其欣赏拉斐尔、委拉斯开兹和鲁本斯的作品，他们的影响可以在雷诺阿的作品中看出来。在意大利之行中，他受到罗马法尔内西纳别墅中拉斐尔壁画和那不勒斯古罗马壁画的启发，认为古典艺术有一种他自己的作品所缺乏的"纯洁和庄严"。

如同其他一些印象派艺术家，雷诺阿喜欢运用快速即兴的笔触和明亮互补的色彩来创造充满光线和动感的画面，这种方法特别适合于表现户外景观，如水面和其上荡漾的小船。但他也一直在寻找不同的构图结构和表现形式，在出游过程中他特意寻求各地的"博物馆指引"。而《伞》的创作也正是在这一段时期里，开始动笔于出游之前（1880—1881年），完成于出游之后（1884—1885年），大约四年的时间里画家对自己的艺术重新评估和探索，努力开拓出新的创作之路。

巴黎的印象，时尚的印象

《伞》这幅画的绘制显示了19世纪80年代雷诺阿艺术从印象主义转向古典艺术的变化。第一阶段完成的右边这组人物，包括一位母亲和她的两个女儿，以典型的印象派风格绘制，带有精致的羽毛触感和丰富的发光色调。第二阶段完成的左边部分，雷诺阿采用了一种更线性的风格。这里的人物，包括年轻女子和站在她身后的男子，轮廓清晰，五官精确，立体感更强。

当时巴黎社会女性时尚的变化也为这幅画的创作时长提供了一个明确的佐证，即雷诺阿时隔四年才完成了这幅画。右边的人物穿着昂贵的衣服，这些服装款式在1881年左右开始流行，然而，左边那位年轻女子的裙子款式是直到1885年

才流行起来的。就像安格尔画的贵夫人肖像一样，雷诺阿画中的女人也总是穿着最新的时装优雅亮相。

雷诺阿的作品展现的似乎总是令人愉快轻松的人物场景，显示出他有意避开那些沉重费解的主题。他认为作画并非去科学性地做视觉分析，并非去巧心地做设计布局，而是要带给观者好的心情，要让画作挂置的环境充满让人心仪的愉悦气氛。

美术史上雷诺阿以人物画出名，尤其是他画的那些体格丰满、线条柔美的裸女，以及他展现悠闲巴黎生活的时尚风情。英国国家美术馆收藏的雷诺阿系列就包括了他的这两类经典人物画，其中有不少服饰讲究的巴黎时髦淑女，或在阳光下荡桨，如《小船》，或在剧场包厢中看戏，如《剧院里》，但《伞》无疑选择了一个更特殊的视角，是巧妙展现巴黎人休闲与着装品位的一件难得的佳作。

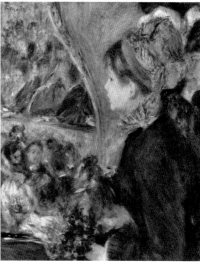

左图：雷诺阿，《小船》，1875 年。右图：雷诺阿，《剧院里》，1876 年

《阿涅尔的浴者》

《阿涅尔的浴者》是新印象派的重要成员之一、法国艺术家乔治·修拉25岁时的成名作。这幅作品创作过程中的一系列研究性草图显示了他的表现方法从传统向创新的探索和过渡，尤其是他将点彩技法运用于大型主题画的实验和进展。

修拉的画为何与常见的印象派作品不太一样？

修拉在其早期艺术生涯中致力于研习学院派和卢浮宫收藏中的古典传统技法，后来转向学习当代印象派画家们的观念与技法。而从此画开始，人们注意到他正逐渐摆脱印象派创作的自发性和快速性，并努力发展一种更结构化、更具纪念意义的艺术方式来描绘现代城市生活。

《阿涅尔的浴者》的画幅很大，画面却异常平静，河岸上的男人和男孩们像雕塑一样一动不动，他们的身体由光滑平整的轮廓线界定。虽然他们处于同一个河岸的小范围空间内，但似乎各自都沉浸在自

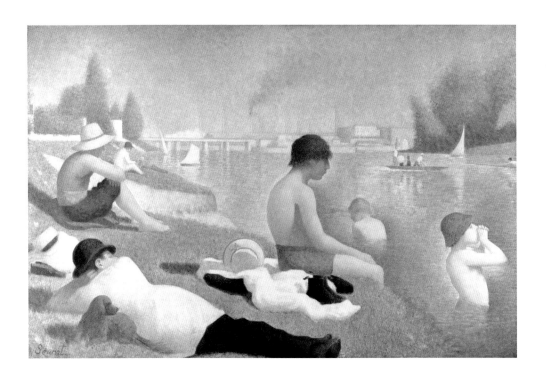

己的思绪里，彼此之间没有接触。在明亮的阳光下，整个场景，包括远方的厂房和桥梁，有一种近乎诡异的寂静，仿佛时间被按了暂停键，所有的运动瞬间凝固了。

尽管表现的是当代生活题材，但这幅画的各个方面仍带有古典作品的特征：大画幅的规模，像古典浮雕一般排列开的半裸体人物，以及基于几何原理的构图。修拉似乎保持着与传统艺术的关联，在现实世界中也找到了秩序与和谐。

《阿涅尔的浴者》这幅画的尺幅不仅比多数印象派画作大得多，而且是在画室里完成的。与印象派作品的自发性不同，修拉的画面是精心策划的，他完成了一系列现场的预备性油画及蜡笔草

《阿涅尔的浴者》

Bathers at Asnières

作者 / 乔治·修拉

尺寸 / 201 cm×300 cm

年份 / 1884 年

分类 / 布面油画

图，其中部分作品幸存下来，被收藏在了英国国家美术馆中。虽然修拉经常被吸引到与印象派画家相似的主题和地点，并采用相同的色彩理论，但他的处理方式却特别不同。例如，同为巴黎的印象派画家，都喜欢画塞纳河畔的人物景色，或许莫奈关注的是眼中的印象，修拉更注重心中的印象。

着色如击琴键，点彩似镶嵌

在这幅画上修拉已开始试验点彩画法，这是一种利用互补色的分色法，当然此画并不是用他后来作品中的点彩方式画的。以修拉为代表的新印象主义是色彩分解理论的拥护者，当时的科学理论已证明，阳光照耀下的物体所呈现的色彩是可以分解开来的，就像和弦可转变为琶音一样。运用"点彩法"将物体的色彩拆解开来，以纯色而非融合的点块形式穿插在一起，可以让色彩非常饱满明亮。与画相隔一个距离，观赏者在视觉上就会自动将这些分解的色彩融合在一起。

英国国家美术馆收藏有修拉为《阿涅尔的浴者》和《大碗岛的星期日下午》这两幅他最广为人知的画作而准备的多幅习作草稿，为研究他和点彩派的艺术特点提供了难能可贵的一手资料。关于点彩技法的运用可以从修拉一些画作的细部去观察了解，例如《从塞纳河上看大碗岛》（1888年）中显示出画布上如镶嵌般的密集油彩点触。

修拉的绘画方法，是基于他严格的学术研究，运用当代光学色彩关系理论，进行的视觉艺术语汇的开拓。修拉创作时的缜密思维与严谨工作方式，与许多同时代印象派画家相比，是非常突出的。

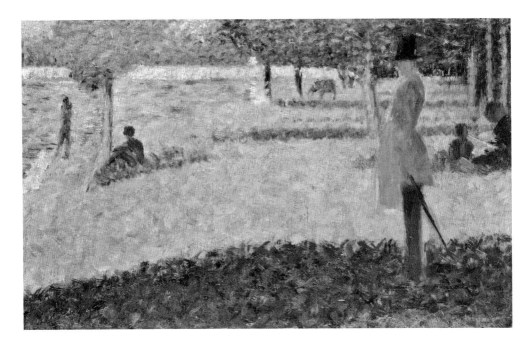

上图：修拉，《大碗岛的星期日下午》草图，1884—1885 年，英国国家美术馆藏
下图：修拉，《从塞纳河上看大碗岛》，1888 年，英国国家美术馆藏

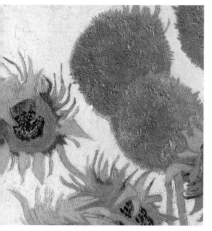

《向日葵》

此画又名《花瓶里的十五朵向日葵》，是荷兰画家凡·高的静物油画中最广为人知的一幅，也似乎成了国内朋友来访英国国家美术馆的一个必到打卡之处。

凡·高1888年8月在法国创作了他向日葵系列的第一幅（也就是藏于英国国家美术馆的这幅），其余的向日葵作品在翌年1月前绘成。

凡·高的向日葵：印象还是心象？

本书前文介绍了博斯舍尔特的瓶花静物及荷兰17世纪的花卉绘画传统，同为荷兰画家，凡·高的向日葵系列则大刀阔斧地突破传统，开拓出极为不同的路子，而且每幅画都反映了他当时的心境。这一系列作品或许是为了赞美大自然的活力，凡·高出色地捕捉到了向日葵生命周期不同阶段的形态，展示了其从花苞到成熟盛开，又最终凋谢的过程，这种对向日葵生命周期的表现沿袭了17世纪荷兰花卉绘画的瓦尼塔斯（Vanitas）传统，即虚空画派，以不同静物组合来象征生命的脆弱、短暂以及死亡。但从

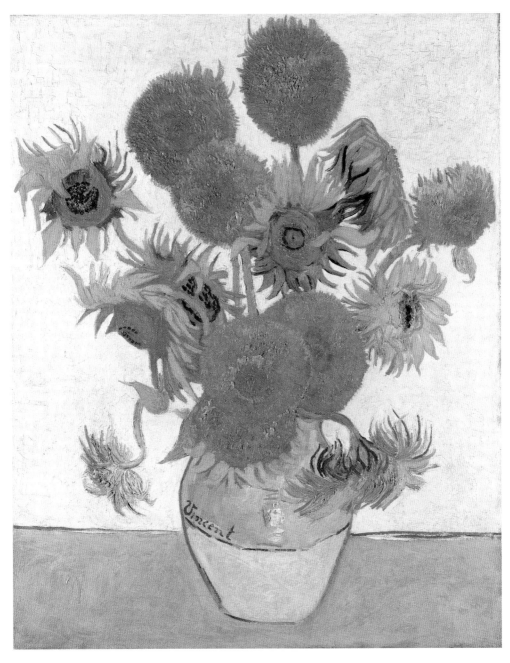

《向日葵》　　Sunflowers

作者 / 文森特·威廉·凡·高　　尺寸 / 92.1 cm×73 cm　　年份 / 1888 年　　分类 / 布面油画

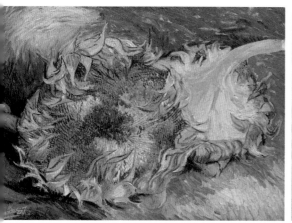

左图：凡·高，《向日葵》，大都会艺术博物馆藏
右图：高更，《向日葵画家》，阿姆斯特丹凡·高博物馆藏

16世纪起，向日葵不光是自然美和生命活力的象征，也与爱联系在一起，在神圣和世俗的观念层面上皆如此。正如向日葵追随太阳一样，虔诚的信徒追随基督，爱人追随所爱的对象，平民追随领袖，艺术追随自然。对凡·高来说，向日葵与艺术的联系中或许还包含了艺术友谊或伙伴关系。他创作这些画时正准备迎接朋友保罗·高更的来访，而高更后来也记录了凡·高作画的情景。

在这幅画中，凡·高给他的调色板限定了一种基本色，如他所描述的"一幅全是黄色的图画"，尽管这里的黄色从浓郁的橙色、赭色到背景的淡绿黄色都有。黄色对凡·高来说意味着幸福，它也是普罗旺斯的颜色。凡·高也创造了向日葵的炽热效果，特别是其圆形的花头，似乎代表着太阳本身。这幅标志性作品也是凡·高对于色彩和形状的纯化提炼，充满着他内心无法言说的渴望。

每当笔者带友人去英国国家美术馆看凡·高的画时，总会提到另一位画家——吴冠中，因为40多年前我们正是在吴先生的讲课里开始认识凡·高，接触到《向日葵》的视觉张力与精神内涵的。先生对凡·高作品的解读至今仍掷地有声："凡·高不倦地画向日葵。当他说：'黄色何其美！'这不仅仅是画家感觉的反应，其间包含着宗教信仰的感情。对于他，黄色是太阳之光，光和热的象征。"先

生讲画容易激动，凡·高作画应该也是如此。

> 我想画上半打的《向日葵》来装饰我的画室，让纯净的铬黄，在各种不同的背景上，各种程度的蓝色底子上，从最淡的维罗内塞的蓝色到最高级的蓝色，闪闪发光；我要给这些画配上最精致的涂成橙黄色的画框，就像哥特式教堂里的彩绘玻璃一样。
>
> ——凡·高

"向日葵是属于我的花"

凡·高曾经宣称"向日葵是属于我的花"，很明显向日葵对他有着不同寻常的意义。在这幅画中，15朵向日葵处于其生命周期的不同阶段，从幼芽到成熟，最终腐烂和死亡。凡·高出色地捕捉到了这些处于不同生命阶段的花朵的纹理，长长的笔触沿着花瓣、叶子和茎的方向，它们蜿蜒的线条走向与新艺术运动的图形相呼应。凡·高死后不久，他就被称为向日葵画家，这一身份一直延续到今天。没有哪位艺术家能如此紧密地与一种特定的花联系在一起，凡·高的向日葵画至今仍然是他最具代表性和最受欢迎的作品之一。

1987年在伦敦佳士得拍卖会上，一幅《向日葵》创下了当时最昂贵绘画作品的纪录。然而，凡·高一生生活拮据，在世时仅卖出去过一幅画。他的艺术创作致力于内心感受与激情的表达，从没想过去迎合市场与藏家的口味，他的探索永远以其独特的视觉语汇凝固在油彩的光色之中。1992年吴冠中先生的个展在大英博物馆举办，个展间隙笔者与先生相聚时提及先生作品被以天价拍卖一事，"那些拍卖都是他人的炒作，跟我没有任何关系"，先生淡定一言，笔者脑海里凡·高与先生的影像登时又重叠到了一起。

文森特·威廉·凡·高
VINCENT WILLEM VAN GOGH
1853—1890

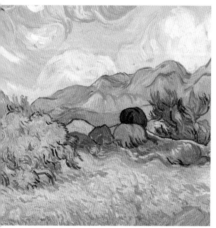

《麦田与丝柏》

风景画里能看见艺术家的心情

我们眼前这幅画描绘的是法国东南部普鲁旺斯山区的田野景色：遍地金黄麦穗摇曳，天空云层翻涌，常青柏树连着天地，远景是蓝色的阿尔卑斯山脉，近景有绿色橄榄树。

这幅画是1889年凡·高在普罗旺斯的精神病院疗养期间创作的。对凡·高来说，大自然是一种刺激，也是一种安慰。在给弟弟的信中他写道："有时我非常渴望画风景画，就像一个人愿意走很长的路来提神一样。在自然界，比如在树的身上，我看到的是表情和灵魂。"

凡·高被柏树迷住了，就像他被向日葵迷住了一样。他写道："我很惊讶，在我看来，还没有人这样画过它（丝柏树）。它的线条和比例都如此优雅，就像一座挺立的埃及方尖碑。它的绿色具有如此卓越的特质，好似阳光普照的大地上最浓重的一笔。"

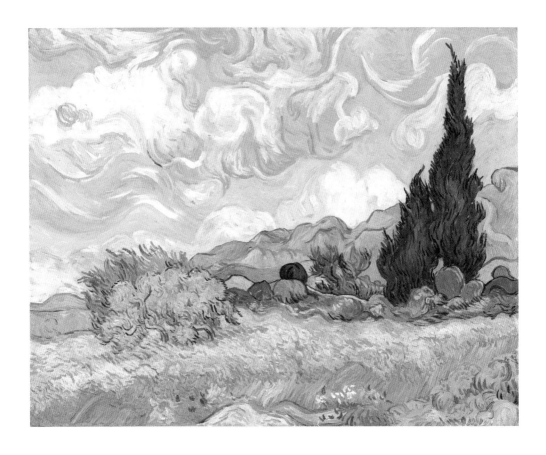

凡·高相继画了好几个版本的《麦田与丝柏》风景画。1889年夏，他获准在监护人陪同下离开医院，去户外田野上写生，完成了他的第一幅《麦田与丝柏》（现藏于纽约大都会艺术博物馆）。同年9月，由于旧病复发，他被关在病房里，用心画完了现藏于英国国家美术馆的这幅《麦田与丝柏》，这幅作品成为其主题系列的最终版本，也是凡·高自己认为画得最好的夏日风景画之一。

这一风景系列对凡·高来说有着特殊的象征意义。小麦播种到收割的周期，通常以播种者和收割者的形象来表现，这取

《麦田与丝柏》

A Wheatfield, with Cypresses

作者 / 文森特·威廉·凡·高

尺寸 / 72.1 cm×90.9 cm

年份 / 1889 年

分类 / 布面油画

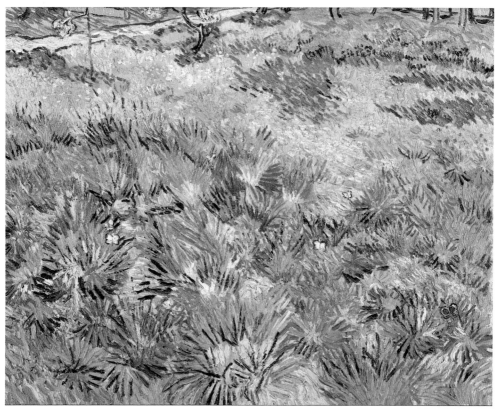

凡·高，《草长蝴蝶多》，1890年，英国国家美术馆藏

自《圣经》中关于生与死的隐喻。此时距离他生命的终结只有一年之遥，凡·高曾写信给妹妹叙说了自己作画时的心境："除了凝视麦田，我们还能做什么呢？麦田的故事就是我们的故事，作为靠面包为生的人，难道我们本身在很大程度上不是小麦吗？但至少我们不应屈服于生长，如植物一般无力朝我们想象中向往的地方挪动，到成熟时就被收割，就像它这样吗？"

充满感情的笔触

从凡·高留下的大量画作和书信中可以看出，他是一个感情极为敏感、爱憎分明、充满活力的艺术家。在他艺术生涯的最后阶段，凡·高正在摆脱印象主义的影响，新的灵感来自于日本版画的平面色彩与线条，他也受到保罗·高更和埃米尔·伯纳德等好友往抽象表现方向发展的画风的启发。

用笔的方式和力度在凡·高后期创作中逐渐成为其表现风格的重要特点。我们在这幅《麦田与丝柏》面前会直接感受到画家标志性的强力节奏线和旋转笔触的视觉冲击。在这里，画家不仅将大自然里各种物象的形态作了生动塑造，也在作画过程中以其激情笔触将自己对大自然活力的感觉充分表达了出来。画中的麦浪与树姿已不光是以颐眼的形态和色彩呈现，我们从油彩笔触的走向、摆列和力度中能感觉到炎热空气的循环翻滚，以及植物枝叶在风中的抖动，还能感到生命的永恒运动。

凡·高作画所用笔触显然是随着自己当时的印象和情绪而灵活多变的，例如英国国家美术馆收藏的凡·高另一幅画《草长蝴蝶多》（1890年）中运用的直线笔触就与《麦田与丝柏》中的旋转笔触形成了鲜明对比。

了解现代艺术发展史的读者也许还会注意到凡·高充满活力的线条笔触与当时正在欧洲兴起的新艺术运动的有机曲线之间的某些相似之处，然而凡·高的线条笔触不仅是在追求画面的装饰性，还是在力图表达他的心境和情感，去展现自然物象的表情和灵魂。

《窗前的大盆水果和啤酒杯》

画家自己的艺术收藏
如何影响其创作？

有意思的是，保罗·高更的静物画探索是受他自己收藏的同代艺术家塞尚的作品启发而开始的。19世纪80年代，当高更在巴黎做股票经纪人时，他买了几幅塞尚的小幅画作，其中一幅《果盘、玻璃杯和苹果的静物画》（现藏于纽约现代艺术博物馆）是他的最爱，他把它形容为"一颗非凡的珍珠，我的掌上明珠"。1883年，当他与丹麦妻子分手时，他把大部分藏品都留在了哥本哈根，而把这幅画带回了巴黎，直到他生命的最后一刻，都不肯转让这件藏品。

到了19世纪80年代，塞尚逐渐成为法国先锋派艺术家的领军人物，一些不甘现状的艺术家表现出了他们对塞尚探索性创作观念的理解并吸收了他的画风。而当时高更也正在远离强调捕捉自然现象瞬间的印象主义绘画方式，并寻求一种更有条理的方法来完成自己的作品。他可能感觉到塞尚的作品指出了一种新的艺术方向，有助于他从印象主义转向结构更严谨的艺术。19世纪末高更去法国西北角的布

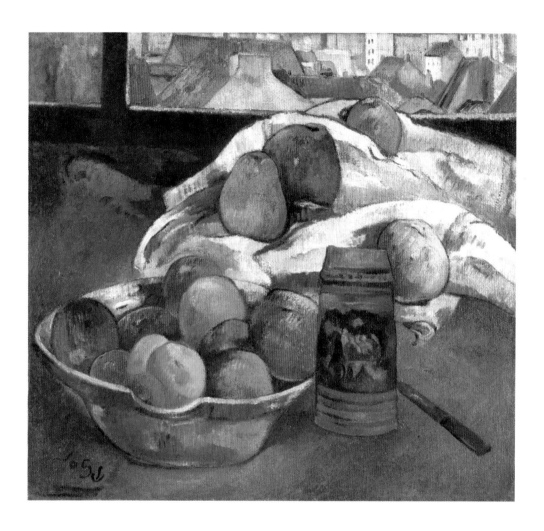

里塔尼待了很长一段时间，寻找一种比巴黎原始、简单的生活方式和新的灵感来源。当他到布里塔尼漂泊旅行时，仍带着塞尚的静物画，而这幅《窗前的大盆水果和啤酒杯》就是在那边画的。这幅静物画就是对塞尚画作的一种致敬，画面上许多视觉元素——水果、陶器、有皱褶的桌布和右下角的刀，都让人联想到塞尚的作品。

《窗前的大盆水果和啤酒杯》

Bowl of Fruit and Tankard before a Window

作者 / 保罗·高更

尺寸 / 50.8 cm×61.6 cm

年份 / 约 1890 年

分类 / 布面油画

左上图：塞尚，《果盘、玻璃杯和苹果的静物画》
左下图：莫里斯·丹尼斯，《向塞尚致敬》（局部），1900 年
右上图：保罗·高更，《女士画像，身旁是塞尚的静物画》，1890 年

　　显然高更对他珍藏的塞尚静物画有多年的揣摩，例如他将此画放入了自己创作的另一幅妇女肖像的背景中。而另一位法国画家丹尼斯创作的一幅《向塞尚致敬》里"画中画"之主次展示有了逆转，前景是一众艺术家和藏家正在评论塞尚这张静物画，高更的画则被做成了后面的背景。

刻画日常生活物品，
探索新鲜艺术语汇

高更画中表现的是最普通不过的日常物品，甚至远离了尼德兰艺术家们的精致静物画所追求的奇花异草或异国情调，而着力于纯粹视觉上形与色之探究和表达。参观英国国家美术馆的朋友乍见这幅画时可能会觉得它太平淡了，平淡得像国内书店里那些艺考辅导书中的一张标准色彩静物画——水果、陶瓷杯、有褶皱的桌布、窗外的屋顶，等等。但是一百多年前的这幅静物画，看似平淡无奇的物象中却蕴藏着欧洲前卫画家们为探索新艺术语汇、突破传统艺术观念和技法的约束所做的开拓性努力。

此画上端窗外的远景是排列得密密麻麻的屋顶，看起来更像是一个城市景观，而不是布里塔尼的村庄。然而，至今艺术史家们还没有确定其作画的具体地点，这种几何形状建筑的组合也可能纯粹就是对塞尚景观的一种想象——塞尚的景观中建筑常常是紧密地聚集在一起的。

高更试图运用精心的构图和色彩处理，将不同的物体形态组织在一起，使画面各视觉元素之间的构成存在联系，使画作富有形式感、秩序感、韵律感和节奏感。他通过画面的分割、色块的对比、物体的遮挡等，营造出物体的体积感和多层次的空间视觉效果。他与塞尚都认为绘画的本质是某种独立于自然之外的东西，因此他努力追求对形态和色彩的极富主观性的表达，并在自己的创作中对新的视觉语汇大胆探索，为后世艺术家展现了现代艺术手法的种种可能途径。

《惊！》

《惊！》（也被译为《意料之外！》或《热带风暴中的虎》）是亨利·卢梭创作的"丛林系列画"中的第一幅，也是他最受欢迎、最广为人知的代表作。

业余画家为何能成为前卫艺术大家？

纵观近代艺术流派的产生和发展，你会发现其中也有卢梭这样的另类前卫艺术家，他其实没有受过正规的美术训练。卢梭是一个自学成才的业余艺术家，一个"星期天画家"，他把绘画作为休息时间的一种业余爱好，声称自己"除了大自然之外没有其他老师"。他在巴黎海关供职是其绰号"杜安尼尔"（海关督察）的来源，尽管他事实上从未晋升为督察。他缺乏透视知识，这一点在他的绘画作品中是很明显的：缺乏空间与立体感。然而，卢梭对自己的画非常认真，尽管常常面临来自外界的嘲笑，只有那些文艺界的知己，特别是前卫派的艺术家和作家，将他视为重要人物。今天，卢梭被视为"天真艺术"的先驱、"原始主义"的代表人物，这种术语

被用来形容没有受过正规训练的艺术家的创作，那孩子气般的简单和有时粗糙的技巧常常被视为其表达真实性的标志。卢梭不顾忌当时社会上的轻视和评论，也不受学院派表现技法的约束，自创画风，心平气和地画自己的画，做自己的梦。例如他的《自画像》就是采用了一种自创的"肖像+风景"方式，将人物放在画面的前景，后面画上其城市里的代表性场景，通过这种组合同时表达两个主题的内容。

《惊！》1891年在巴黎一家独立沙龙展出，展出后即引发社会上批评家们对其作品的第一波认真关注和评价。这是巴黎一家名为

《惊！》

Surprised

作者 / 亨利·卢梭

尺寸 / 129.8 cm×161.9 cm

年份 / 1891 年

分类 / 布面油画

上图：歌川广重，《名胜江户百景——大桥骤雨》，1857 年。下图：卢梭，《自画像》，1890 年

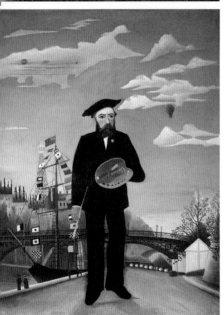

"无评审无收费"的艺术沙龙，是对当时政府官方赞助的沙龙狭隘传统主义的回应，修拉、雷登和西格纳克等新潮艺术家都是这家独立沙龙的创始成员，卢梭也定期送作品参加其年度展会。

"天真"里的神秘，
"幼稚"中的成熟

《惊！》是卢梭的20来幅"丛林系列画"中的第一幅，这些画作给卢梭及其一生的艺术都带上了异国情调，但这些丛林完全是虚构的，卢梭从未离开过法国，尽管他曾声称他在墨西哥的法国远征军中服过役。他画面中的那些植物，画得非常细致，是家庭植物和热带品种的混合体。他确实在巴黎植物园见过不少奇异植物，进入植物园是免费的，而卢梭是那里的常客。

《惊！》中展现了一只老虎蹲在茂密的丛林中，背拱起，牙齿裸露，但原因不明——它是因为闪电而畏缩，还是在紧张跟踪猎物？这种模糊不定给这幅画增添了神秘元素，这也很可能就是卢梭的意图。

《惊！》的构图比卢梭先前创作的任何一幅画都更复杂，更富有动感。这是他最精心制作的一幅作

品，卢梭的工作方式是按顺序完成画布的各个部分，他甚至还使用了一个影像缩放仪，使他能够直接在画布上控制投影图像或物体的轮廓。轮廓都画好后，他才上油彩依次填充每一片树叶，勾画每一根树枝。

他用一些半透明的银灰色条纹覆盖在完成的画作上，代表着雨水，与老虎的条纹和长长的叶片相呼应。这种画雨的方式让人想起日本浮世绘木版画，例如歌川广重的《名胜江户百景——大桥骤雨》，用线条捕捉大自然瞬间的变化及路人突然的反应。卢梭可能看过这些版画，因为当时日本木版画在欧洲广泛流传，并被法国艺术家们收藏。卢梭很可能还在博物馆或出版物中见过德拉克洛瓦和格尔梅等其他前辈画家的老虎画作。创作时参考借鉴这些成熟的艺术手法，对卢梭这样一位不画写生的"天真派"画家来说至关重要。

卢梭的《梦境》是他"丛林系列画"中的最后一幅，画的是丛林中斜倚的裸女。从开篇之作《惊！》的惶恐不安，到收官之作《梦境》的泰然自若，观者可以在卢梭的作品创造的梦境中悉心体会这位不寻常的艺术家的神秘心灵世界。

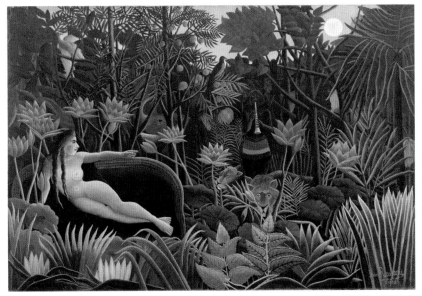

卢梭，《梦境》，1910 年

《花中的奥菲莉娅》

莎士比亚笔下的悲剧人物奥菲莉娅之死是19世纪以来艺术家们的热门题材，而法国象征主义画家奥迪隆·雷东（Odilon Redon）对这个主题的诠释方式非常与众不同。

借鉴大师与自我发挥相矛盾吗？

雷东的作品中经常涉及古典文学和当代文学作品，而"溺水的奥菲莉娅"这个主题取自莎士比亚的悲剧《哈姆雷特》（第四幕、第七幕），是他在1900年至1908年间经常重温的主题。这个时期雷东正从单色绘画和版画转向更抒情的粉彩和油画，探索颜色的使用方式。这种色彩的转变在一定程度上是由于他与年轻艺术家如高更、伯纳德和丹尼斯的接触。

雷东最初在卢浮宫见过法国前辈艺术家德拉克洛瓦创作的油画《奥菲莉娅之死》以及一系列描绘《哈姆雷特》书中场景的石版画。1895年访问伦敦时，雷东还见过英国拉斐尔前派画家约翰·米莱斯的《奥菲莉娅》（1852年），这幅画是对莎士比亚文本中的细节更为精准的诠释再现。但雷东对同一主题的处理却截然不同，不像米莱斯的那种近乎科学的精确性，雷东创造了一个未定义的空间，没有任何位置或规模的明确指示。比较两位画家的作品，可以看出象征主义画家是"以境服人"，不像学院派画家是"以技服人"。在雷东的画中我们只看到奥菲莉娅的头，在画中右下角的边缘附近，向后倾斜。与周围生机勃勃的花朵形成鲜明对比的是，奥菲莉娅的肤色已经枯竭，她戴着花环，与周围的植物融为一体。

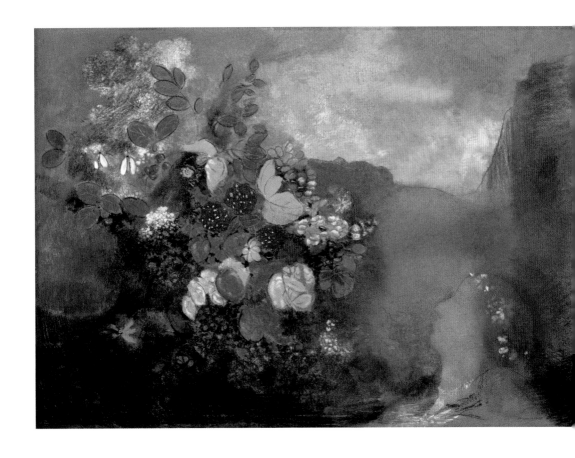

对雷东这幅画影响很大的一件艺术作品是英国国家美术馆中高更的静物画《瓶花》（1896年）。雷东非常欣赏高更的这幅热带花卉作品，以至于十来年后他在自己的这幅《花中的奥菲莉娅》中绘制的花卉与高更那幅画的色彩和超凡脱俗的风格相呼应。

日本版画的影响在这里也很明显，尤其是在平面装饰和花卉的使用上。雷东运用粉彩效果，创造了一个几乎抽象的设计，画面中各种高浓度的互补色彩被那些快速勾勒的细黑线条定形而如同镶嵌的宝石般熠熠生辉。

《花中的奥菲莉娅》

Ophelia among the flowers

作者 / 奥迪隆·雷东

尺寸 / 64 cm×91 cm

年份 / 约 1905—1908 年

分类 / 纸本色粉画

约翰·米莱斯，《奥菲莉娅》，1852 年，泰特英国美术馆藏

高更，《瓶花》，1896 年，英国国家美术馆藏

雷东，《维奥莉特·海曼画像》，1910 年，克利夫兰艺术博物馆藏

入文学之梦幻，呈音乐般意境

在莎士比亚的戏剧《哈姆雷特》中，奥菲莉娅是一个注定要死去的女主人公。而在《花中的奥菲莉娅》中她躺在了一个充满鲜艳色彩的花丛的明亮空间里。与周围生机勃勃的环境不同，她面无血色——我们不确定她已逝去还是仅仅陷入了梦境。

奥菲莉娅的故事令人联想到自古流传的那些年轻人求之而不得的爱情故事，那种将青春的短暂的美与梦、睡眠和死亡联系在一起的故事，是19世纪末浪漫主义和象征性艺术和文学中反复出现的主题。19世纪90年代，西格蒙德·弗洛伊德开始了他对梦和无意识的开创性研究，并在1900年出版了具有里程碑意义的《梦的解析》。但奥菲莉娅的命运也可能让雷东产生了个人共鸣。雷东还画过多幅表现梦中女人与花的作品，例如《维奥莉特·海曼画像》（1910年）。

虽然雷东的画有一个文学来源，《花中的奥菲莉娅》却并不仅仅是一个文本的插图，正如雷东自己所言，"我的画注重启发性，而且难以定义。他们将我的作品像音乐一样置于不确定的模糊领域"。奥迪隆·雷东的画的确与莎士比亚的戏剧产生了一种刻意暧昧和梦幻般的呼应，而不是去直接对原文文本进行视觉诠释，他运用个性色彩创造了一个抽象的、音乐般的象征意境。

《赫敏·加利亚肖像》

奥地利艺术家古斯塔夫·克利姆特是1897年成立的维也纳分离派协会的创始人和第一任主席，该协会旨在促进现代主义艺术、设计和建筑的发展。赫敏·加利亚和她的丈夫是这个前卫组织的重要赞助人。

艺术家与赞助人之间的关系
如何影响画作的完成？

在英国国家美术馆的欧洲绘画收藏中，从文艺复兴时期的佛罗伦萨绘画到20世纪初的维也纳绘画，我们可以观察到艺术家们与他们的委托人、赞助人之间许多的微妙而重要的互动。双方之间的欣赏、理解、支持与配合，往往促成旷世杰作的诞生，甚至还达到了双赢：艺术家的作品和赞助人的美好形象世代流传。

克利姆特在20世纪初所画的《赫敏·加利亚肖像》就是这样一个很好的例子。

画中赫敏·加利亚穿着一件由半透明白色雪纺制成的

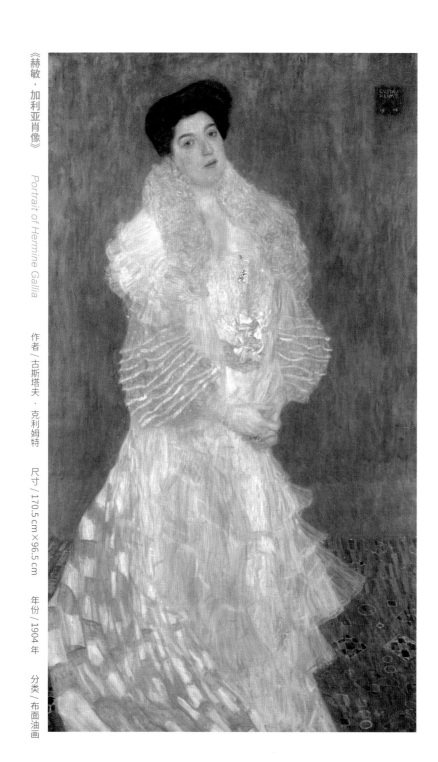

《赫敏·加利亚肖像》

Portrait of Hermine Gallia

作者／古斯塔夫·克利姆特　尺寸／170.5 cm×96.5 cm　年份／1904年　分类／布面油画

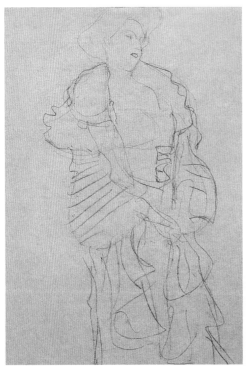

克利姆特为赫敏所作速写肖像画

1984.537.39c

克利姆特设计的布料图案

闪闪发光的连衣裙，几乎像失重似的飘浮在我们面前。她裙子上蜿蜒的线条让人想起当时时兴的新艺术和日本的版画风，地毯上的几何图案和马赛克式设计暗示了克利姆特几年后将会采用的"拜占庭式"装饰风格。赫敏扭身回眸看着我们，表情似乎有点淡漠，如梦幻一般，仿佛她正全神贯注于自己的思绪中。

赫敏和她的丈夫都出生于奥匈帝国的犹太人家庭，他们移居到维也纳，在那里和其他犹太人一起建立了一个新的中产阶级社区。既然无力与当地天主教贵族组成的上层社会相争，这个新的团体转而通过文化赞助的方式来提升自己的社会地位，他们往往偏爱前卫派艺术。1900年前后，赫敏成为克利姆特朋友圈里的一员，而克利姆特是当时维也纳最前卫也是作品价格最昂贵的艺术家。通过委托克利姆特创作肖像画，赫敏及家人清楚地表明了他们自己高尚的社会地位——基于文化品位，而不是出身。

赫敏和她的丈夫对维也纳当代艺术和设计大力支持，对克利姆特作品里体现的现代主义情感非常欣赏。赫敏这幅肖像画于1904年底在一个分离主义的室内展上展出。根据历史图像资料，可以见到克利姆特的这幅作品是展示在一个精心设计的环境中，置于科洛曼·莫瑟设计的两张立方椅子之间。而当这幅肖像画挂在加利亚夫妇家中时，赫敏的白色连衣裙及长方形画框与公寓的白色新古典主义风格的圆柱形成了完美互补。

服饰织物之精美纹样，
肖像画之华丽装饰风

据记载，克利姆特在着手绘制这幅肖像正稿之前画了40来幅肖像速写。他让赫敏在他的工作室里随意活动，因此她在有些速写中是侧面而坐的，有些速写中则是正面而坐的。与他画的许多肖像速写一样，克利姆特画得很快，很少关注被画人物的面部，他把注意力集中在身体姿势上，努力从不同角度研究对象，寻找理想的构图。最后他选择了一个能充分展示赫敏身上长裙的姿势。这也是当时的一种时尚新服装，以宽松的款式取代了传统的束腰长裙。

值得一提的是，克利姆特对服装的时尚风格和布料的图案色彩有非同一般的品位和造诣。这不光反映在他为那些维也纳最为靓丽、着装最时尚的窈窕淑女创作的肖像上，也反映在他与作为时装设计师的终身女伴弗萝格的合作上。他亲自为弗萝格设计过不少服装（后者也常穿上这些服装给克利姆特做模特），并且还亲手设计过不少布料图案（如上页右图）。那些奇异变幻的织物图案不但装饰了他肖像画中的人物，也装饰了他许多主题绘画作品的背景和空间，成为克利姆特影响后世的独特画风中一个非常重要而又常被忽视的部分。

《凯特尔湖》

阿克赛利·加伦-卡莱拉的这幅风景画描绘了位于芬兰中部的凯特尔湖，画中那与世隔绝的广阔大自然给人一种特别的宁静感。

地域特点如何影响艺术家的表现风格？

1904年夏天，芬兰艺术家卡莱拉开始在凯特尔湖岸边的林图拉别墅定居，他被这里宁静的景色迷住了。

尽管《凯特尔湖》的画幅并不大，卡莱拉却在画中创造了一种异常广阔的空间感，将冥想的静谧和自然世界的活力结合在一起。沐浴在北欧特色的日光下，波光粼粼的湖面和银蓝色、灰色及绿色调的和谐相间产生了一种宁静感。然而，又含有一丝不安，一个神秘的岛屿在水面上投下阴暗的影子，岛上树木长长的诡异倒影被风吹皱了，远处的山丘有一种阴沉而不祥的感觉，湖上一条条灰色带呈锯齿状横穿湖面。

卡莱拉在1904年至1906年间绘制了多幅凯特尔湖的

风景画，而这些画上都显示了水面上独特的微妙纹理图案——一种风与水流相互作用造成的自然现象。但艺术家将之想象成了一条船的银色尾迹，就好像芬兰史诗《卡勒瓦拉》中古代民间诗歌和神话的叙述者维因·莫伊宁的小船刚刚划过。

此画创作之时，芬兰还是俄罗斯帝国中一个自治的大公国，直到1917年布尔什维克革命（十月革命）之后，芬兰才成为一个独立的国家。画作传达了卡莱拉对芬兰风景的热爱，体现出一种地域感情和民族认同感。在芬兰争取脱离俄罗斯独立的时候，卡莱拉通过艺术表达了他强烈的民族主义情绪。

《凯特尔湖》

Lake Keitele

作者 / 阿克赛利·加伦 – 卡莱拉

尺寸 / 53 cm×66 cm

年份 / 1905 年

分类 / 布面油画

左上图：《凯特尔湖》
右上图：《塔云》
左下图：《日落时俯瞰湖面的景色》
右下图：《避暑的少女们》

东西方艺术的连接，
自然与心境的沟通

与卡莱拉早期以芬兰史诗《卡勒瓦拉》为灵感的绘画不同，《凯特尔湖》中没有任何人物，人类存在的唯一痕迹是湖面上异样的交错的直线灰色带，画家自己解释说："平静的水面上银色的条纹是预示着激情即将到来的微波。"他的民族主义情结寄寓于山水之中了。

这幅画的色带构图特别引人注目。受到保罗·高更的装饰抽象主义和原始主义以及芬兰民间艺术的影响，卡莱拉采用了一种刻意复古的风格，这种风格也与卡莱拉早先熟悉的彩色玻璃和纺织材料表面的交错色带相吻合。画面的主要颜色保持在冷银灰色和蓝色的简约色谱范围内。尽管画布的尺寸相对较小，但由于观者的视角被直接拉到了水面上俯瞰，而不是安稳地立足湖边远眺，因此产生了一种让观者置身广阔空间中的效果。这种表现手法其实在中国山水画中也有运用，以视点移动来引入画境的"深远"，将地平线置于画面顶端的"高远"，在这些方面，东西方艺术家的手法有异曲同工之妙。

卡莱拉在湖区画过许多写生作品，或表现水波云彩在不同光线下的万千变幻，如《塔云》，或表达少年、少女进行水上运动时勃发的青春活力，如《避暑的少女们》。在《凯特尔湖》中，卡莱拉将冥想的静谧与自然的力量相融合，将古老的叙事与时代精神相融合，创造了一种充满象征意义和情感意义的深远意境。

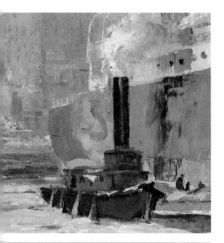

《码头上的男人们》

2014年英国国家美术馆以2550万美元的价格买下了美国艺术家乔治·贝洛斯的这幅《码头上的男人们》。当时，这是第一幅进入英国国家美术馆收藏的大型美国绘画作品，时任馆长彭尼称之为"一幅欧洲风格的非欧洲画"，它的入藏标志着英国国家美术馆馆建的一个新方向。

他为什么被称为一个在纽约的"野蛮画家"？

"粗野""冲击力"等词汇经常被评论家们用来赞许地描述贝洛斯的绘画技巧，这些词似乎也特别适合他画中人物的风格。贝洛斯运用丰富、灵巧而惊人的笔触，表明了一种推崇男子气概和身体力量的审美观，将"野蛮"的大刀阔斧的绘画手法与充满力量的男性身体造型结合起来，尤其是他描绘的那些关于体力劳动（如码头工人）和暴力（如拳击手）的经典形象。

《码头上的男人们》是贝洛斯绘制的一系列冬季河流景观中的最后一幅，也是他在1912年参加美国

THE NATIONAL GALLERY

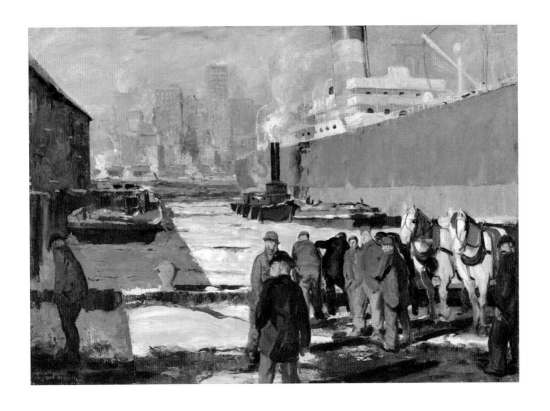

国家设计学院年度展的唯一作品。此画随后在美国中西部巡回展出，并被授予宾夕法尼亚学院塞南最佳风景奖。

画面展现的场景靠近布鲁克林滨水区，人们隔着部分冰冻的水域可以看到曼哈顿城区的高楼大厦。右边一艘远洋货轮的巨大船体和左边阴影中的仓库形成了两道斜线，在阳光普照的曼哈顿城区交会。蓝色的反复使用有助于观者进入画面，看到曼哈顿城区笼罩在蒸汽中，烟雾从波光粼粼的水面升起。画面前景部分由一群码头工人组成，他们可能在等待卸货。码头工人是临时工，通常是新来的移民，他们的生活岌岌可危。通过将这些人放在曼哈顿的前面，贝洛斯讽刺性地将纽约这个现代资本主义中心的活力与

《码头上的男人们》

Men of the Docks

作者 / 乔治·贝洛斯

尺寸 / 114.3 cm×161.3 cm

年份 / 1912 年

分类 / 布面油画

195

上、下图均为乔治·贝洛斯素描稿《斯普林特海滩》

社会现实的残酷进行了对比。这一题材曾在贝洛斯的作品中反复出现，如他画的素描稿《斯普林特海滩》（1913年），则是从另一角度表现了曼哈顿城下的巨大邮轮、桥梁，以及岸边游水的喧闹人群。

欧洲艺术的新大陆，
绘画收藏的新方向

贝洛斯作品中最为出名的也许是他描绘拳击比赛的画作。其实，他的作品涉及多种样式：肖像画、风景画、海景画和城市场景画，而他为左翼和社会改革出版物创作的绘画和石版画则涉及更多当代题材。

贝洛斯从师于在纽约艺术学院任教的罗伯特·亨利。作为马奈的崇拜者，亨利不喜欢那些他认为过于文雅的美国印象派绘画。他告诉学生们要像法国人一样描绘自己国家人民的日常生活，并声称艺术家们应该"像狄更斯一样对人民和他们的生活感兴趣"。后来贝洛斯的艺术创作受到欧洲现实主义画家们的很大影响，他曾被评论界称为"画码头工人的米勒"，形容他像米勒描绘法国农民生活那样深入刻画了美国工人阶层的日常生活。而他对当代平民生活题材的关注常常是用民族主义的视觉语汇来表达的，其艺术语言上的联系或许更多来自现实主义的先驱者居斯塔夫·库尔贝（Gustave Courbet）——两人都主张艺术应以现实为依据，反对粉饰生活，只不过库尔贝试图创造一种法国大众艺术，而贝洛斯则致力于表现美国新大陆生活的情景。

作为被英国国家美术馆收藏的第一幅美国大型绘画作品，这幅《码头上的男人们》的入藏标志着美术馆的收藏范围从欧洲境内的绘画扩展到更广义的"欧洲传统"绘画。

《沐浴者》

法国艺术家保罗·塞尚的画作往往让观者费解，《沐浴者》亦如此。这幅画乍看似乎表现的是女性在蔚蓝天空下的林间空地上放松的主题，借鉴了古典传统中裸体人物在理想化的景观中的表现手法，让人想起那些表现沐浴女神的画作，尤其是威尼斯文艺复兴时期艺术中的神话场景。然而，塞尚的绘画并没有任何的叙事或文学来源，这幅画的构图与金字塔三角形相呼应，人体组合好似群体雕塑，视觉构成的稳定感和形体的重量感成了作品的核心。

绘画与雕塑之间如何沟通？

英国国家美术馆里陈列的画作中裸女人体油画很多，但观者看到塞尚的这幅《沐浴者》时，已完全见不到其他画家追求的人体曲线柔和之美。画中的裸体女人看上去，更像一些抽象的水泥建构几何体，或像被画刀切削出来、堆砌在一起的木头、石块人形。塞尚并不追求朦胧的、嬗变的瞬息光影，而是追求一种粗犷迷人的硬朗轮廓，每个人物都由厚重的颜料堆积而成，看上去结实立体，有着一股

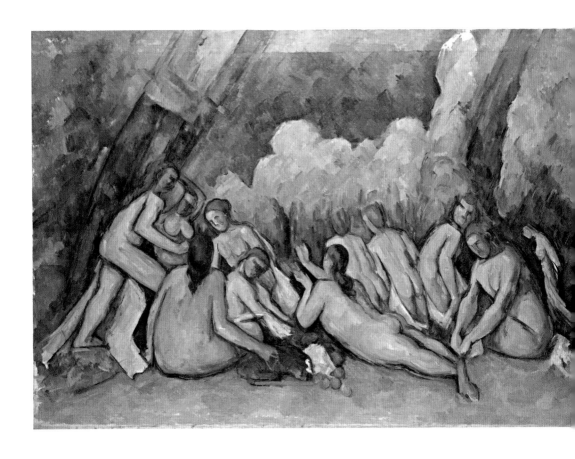

原始的力量感。这种画风深深影响了以马蒂斯为代表的野兽派，以及以毕加索为代表的立体派。

塞尚与印象派画家有联系，但总有着自己独特的创作目的，他说自己的抱负是"把印象主义打造成像博物馆艺术一样坚固耐用的东西"。塞尚早年也受到了其他法国画家尤其是印象派画家的不少影响。在早期创作中，他经常模仿库尔贝，用调色刀在画布上涂抹上厚重的层层油彩。他后来告诉雷诺阿，他花了二十年才意识到绘画不是雕塑。晚期作画时，他的用笔变得像建构实体一般，越来越系统和有序，工作缓慢而有条不紊，更热衷于选择适合长期研究的题材，如他的"沐浴者"系列。

《沐浴者》

Bathers

作者 / 保罗·塞尚

尺寸 / 127.2 cm×196.1 cm

年份 / 约 1894—1905 年

分类 / 布面油画

左上图：塞尚，《三个沐浴者》
右上图：塞尚，《沐浴者》，藏于费城美术馆
左下图：亨利·摩尔，《三个沐浴者——向塞尚致敬》

塞尚的独特视觉语汇也影响了后来的雕塑家们。英国现代大雕塑家亨利·摩尔就从塞尚的绘画语言中得到不少启发，例如他的青铜雕塑《三个沐浴者——向塞尚致敬》就是他对自己收藏多年的一小幅塞尚早期作品《三个沐浴者》的致敬之作，摩尔在再创作时力图从不同的角度去观察塞尚画面中的沐浴者形象，摩尔很享受这样的穿越性研究过程，觉得由此体会到了塞尚对画面形象的三维理解。

这种平面艺术和立体艺术之间交错跨界的借鉴和表现，也形成了20世纪现代艺术发展的一大特点。

艺术生涯之绝响，
现代流派之先声

与先前众多热衷传统绘画的艺术家们的理念不同，塞尚的绘画中没有神话叙事或文学来源，创作时他也不画模特，而是依靠自己参观博物馆收藏的回忆或在学术研究中所获得的视觉记忆。画中的形象由心而生，人体形态具有一种与周围环境相和谐的建筑品质，女性躯体如同她们所躺的土地一样坚实，人与风景融为一体。塞尚的画作着力于视觉上对空间形态的分析和组合，与感官上的"真实"再现越走越远。

塞尚在其艺术生涯中多次借表现女性沐浴者在自然环境中的组合来探索视觉表现的语汇，英国国家美术馆这幅《沐浴者》大型油画是塞尚在他生命最后一段时光里创作的三幅表现女性沐浴者的画作之一。作为他所有作品中的最大画幅系列，它们代表了他毕生对这个主题研究的高峰，也是他整个艺术生涯的绝响，对其后的现代艺术发展产生了深远影响。

塞尚这种追求形式美感的艺术方法，为后来出现的现代绘画流派提供了引导，因此被许多热衷于现代艺术创新的画家所推崇，并尊称他为"现代绘画之父"。

对塞尚之后的西方现代艺术感兴趣的读者，在浏览英国国家美术馆的精品陈列之后，或许可移步泰晤士河畔的泰特现代美术馆，继续深入英伦艺术巡旅。

后 记

英国国家美术馆自1824年成立以来，近200年一直是伦敦城市建设与国民文化生活的中心。对从事艺术教育的我来说，这里是一处心灵栖息之地。

英国国家美术馆内60多个展厅好似一部凝固的艺术史，壁上名画都有着固定编码和位置，除办特展等活动需要临时挪动之外，"永久陈列"名副其实。相形之下，馆外的世界却是风起云涌，变化不断。人们在特拉法尔加广场上见证了数不清的集会游行、社会运动和政治变革。这个中心广场的容貌也有不少变化。广场上成千上万的飞鸽是老伦敦的一道亮丽风景，旅英华人圈里大家曾习惯称之为"鸽子广场"，也是我本人节假日带孩子消磨时间的好去处——喂完鸽子，再顺便进英国国家美术馆看看画。如今，出于卫生安全的顾忌，市政府早已给鸽子们搬家了，每年除夕夜的新年庆典也易地了，但是广场与美术馆在人们心目中始终占有一个特别的位置，大有非至此则未见伦敦之感。

自20世纪80年代末初次踏入英国国家美术馆大门之后，我无数次到访过这座艺术宝库。由于自己来英之前是在中央工艺美术学院（后并入清华大学，改名为清华大学美术学院）教书，之后每年接待国内到伦敦的友人、老师或学生们，英国国家美术馆总是我建议大家在英伦艺术之旅中的一处必到之地。

我曾经家住伦敦南部，教书的大学在伦敦北部，每天通勤须在特拉法尔加广场下面的查宁十字站转地铁。往返途中，时而得空，便出站走入英国国家美术馆，静静地到某幅心爱之作跟前凝神打坐一会儿，随先师入境神游，忘记工作的疲惫，抚平繁杂的心绪。近年已不用倒地铁上班了，但间或会去皇家艺术协会议事或会友，因皇家艺术协会在特拉法尔加广场步行即至的范围，于是老习

惯还是保持着，有空就中途拐进英国国家美术馆去看看那些展厅里的"老朋友"，重温那些触及心弦的感动，并时而体验获得新发现的惊喜。

很高兴有机会梳理一下多年到此处看画、读画的所得，也愿此书与更多爱艺术的朋友分享英国国家美术馆中的艺术瑰宝与视觉珍肴。

钟宏

2021年12月于伦敦